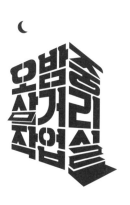

오밤중 삼거리 작업실

클라이언트의 거친 생각과
디자이너의 불안한 눈빛과
그걸 지켜보는 아트디렉터

© 홍동원, 2015

초판 1쇄 펴낸날 2015년 10월 30일

지은이 홍동원
펴낸이 이건복
펴낸곳 도서출판 동녘

전무 정락윤
주간 곽종구
책임편집 최미혜
편집 이정신 박은영 이환희 사공영
미술 조하늘 고영선
영업 김진규 조현수
관리 서숙희 장하나 김지하

사진 변영옥
인쇄 새한문화사 **제본** 에스엠북 **라미네이팅** 북웨어 **종이** 한서지업사

등록 제311-1980-01호 1980년 3월 25일
주소 (10881) 경기도 파주시 회동길 77-26
전화 영업 031-955-3000 편집 031-955-3005 **전송** 031-955-3009
블로그 www.dongnyok.com **전자우편** editor@dongnyok.com

ISBN 978-89-7297-742-1 03600

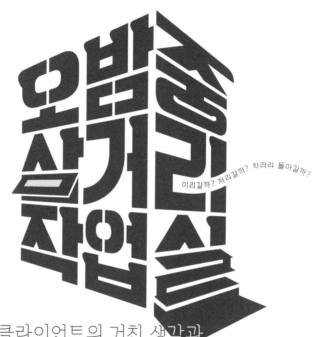

오밤중 삼거리 작업실

이리갈까? 저리갈까? 차라리 돌아갈까?

클라이언트의 거친 생각과
디자이너의 불안한 눈빛과
그걸 지켜보는 아트디렉터

홍동원 지음

동녘

일러두기

1. 맞춤법과 띄어쓰기는 '한글 맞춤법'에 따랐습니다. 그러나 일부에 한해 문장의 맛을 살리기 위해 사투리나 속어 등이 사용되었습니다.
2. 본문에 사용한 기호의 쓰임새는 다음과 같습니다.
 《 》단행본, 잡지 등
 〈 〉논문, 신문, 영화 등
3. 이 책의 일부는 아모레퍼시픽의 아리따글꼴을 사용하여 디자인 되었습니다.
4. 이 책에 실린 일부 도판은 출간 당시 저작권자 확인 불가로 부득이하게 허가를 받지 못하고 사용하였습니다. 추후 저작권이 확인되는 대로 적법한 절차를 따르겠습니다. 도판을 사용하도록 허락해 주신 분들께 감사드립니다.

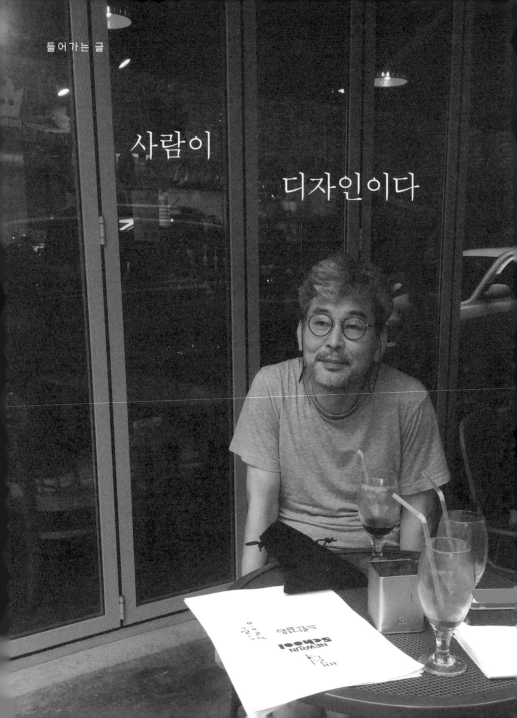

사람이

디자인이다

디자인이란 무엇일까? 내가 생각하는 디자인이란 이렇다. 논리적이지 않은 것, 순간의 영감이 재현되는 것, 결코 글로써 설명될 수 없는 것, 글과 글보다 빠른 사람의 마음 사이, 그 간극 어딘가에 존재하는 것, 그것이 바로 디자인이다. 탄생의 역사가 불과 채 2세기도 되지 않은 디자인은 산업 발전과 함께 가늠할 수 없는 속도로 진행되어 왔다. 반면, 20세기 초 유럽에서 아르누보 운동과 함께 부각되기 시작한 디자인 문화가 한국에서 자리 잡기 시작한 것은 비교적 최근의 일이다. 머그컵에 새겨진 이미지, 명함에 새겨진 로고, 매일 들고 다니는 가방을 휘감는 문양 등 디자인은 삶 곳곳에 스며들어 있지만, 디자인이라고 하면 여전히 낯설고 이질적인 예술로 다가오기 마련이다. 그래서 디자인을 하는 이들조차도 디자인의 초석을 어디에 두어야 할지, 어떻게 디자인을 해야 할지 막막해 한다.

대체로 처음 디자인을 시작하거나 관심을 두는 이들은 디자인 이론서에 집중한다. 정형화되고 체계화된 이론과 방법에 따라 디자인을 체득해간다. 그러나 디자인은 숫자가 아니다. 정답이 없다. A에서 B가 나올 수도, A에서 C가 나올 수도 있다. 내가 이 책의 제목을 《오밤중 삼거리 작업실》이라고 잡은 연유도 거기에 있다. 디자이너들은 클라이언트로부터 하나의 주제를 받고, 기로에 선다. 왼쪽 길로 가야 할지, 오른쪽 길로 가야 할지 수차례 망설인다. 그러한 과정을 거쳐야만 디자인은 완성된다.

가령 표지에 때려 죽여도 흰색을 넣어야 하는 경우 왜 그렇게 해야 하는지 언어로 설명하기가 도저히 불가능할 때가 있다. 자연스러운 이끌림을 어떻게 언어로 발화할 수 있을까? 자기가

갖고 있는 감정의 발상 배경을 통치고 갈 수밖에 없는 부분이
분명히 있다. 그렇기에 논리적으로는 도저히 풀 수가 없다. 이론이
전체가 아니라는 셈이다. 나는 이 책을 굉장히 말랑말랑하게
쓰려고 했다. 언어가 가진 엄숙주의나 이성주의 틀을 해체하고
싶었다. 일반적인 언어, 정당화된 이론들을 바탕으로 디자인을
통계치 속에 집어넣는 것은 디자인을 망치는 것과도 같다.
이론서에 연연하지 말았으면 하는 것이 이러한 이유다. 약간은
깨져 있는 것, 그것이 디자인이다.

　　우리는 누구나 상대방의 생각을 궁금해 한다. 이론적으로
배우는 것은 늘 한계가 있다. 왜냐면 느끼지 못하기 때문이다.
끊임없이 물고 들어가는 궁금증을 이론으로 배우기란 어렵다.
마치 연애할 때 애가 타고 속이 쓰린 것처럼, 진정으로 원하는
게 안에서부터 자라난 호기심이 밑바탕에 깔려 있을 때 자신만의
디자인을 할 수 있다.

　　나에게 디자인은 삶이다. 삶 자체가 연기적 조건 속에서
일어나듯 디자인도 연기적 조건에 의해 창조된다. 일상의 소소한
사건들이 연속되는 과정에서, 그리고 사람과 사람이 맞물리는
과정에서 디자인은 탄생한다. 그리고 내 디자인은 그 사람을
따라간다. 그래서 사람이 곧 디자인인 셈이다.

　　《오밤중 삼거리 작업실》은 독자의 편의를 고려해 총 4부로
구성했다. 오랜 시절 나만의 원칙으로 지켜온 자료수집을 비롯해,
스케치, 디자인, 그리고 제작으로 엮었다. 괴짜 디자이너의
남다른 생각이 한 권의 책을 만들듯 과정을 통해 보여준다고 쉽게
이해하면 좋겠다. 언어로 결코 발화할 수 없는 감각은 이미지라는

언어로 표현하고자 했다.

　이 책은 기존의 디자인 전문서라기보다는 '디자이너로
살아가는 이의 삶과 생각, 과정을 기록한 책'이라고 해야 더
정확하다. 이 책에는《북새통》과《행복한 인생》에 연재한 글도
일부 수정돼서 실려 있다. 나는 책 안에서 디자인과 책에 대한
작업 일화를 감정을 걸러내지 않고 서슴없이 적었다. 그 과정에서
느낀 문제의식을 바탕으로 디자이너가 처한 작금의 상황을
토로하기도 했다. 어찌 보면 내 사적인 면까지 엿보이는 이 책이
출판 디자인에 몸담고 있는 이들에게는 공감과 깨달음을, 출판
디자인을 지망하는 이들에게는 머릿속에 상이 그려지는 현장감을
제공할 것이다. 결론적으로 내 책을 통해 열악한 한국의 디자인
생태계에서 디자이너가 살아남기 위해, 디자이너에게 필요한 덕목이
무엇인지를 생각하게끔 하는 계기가 되었으면 한다. 마지막으로
이 책을 낼 수 있도록 애써주신 도서출판 동녘 관계자분들과,
무능하고 얼뜬 디자이너에게 아낌없는 사랑을 베푼 똑똑한
편집자들에게 감사의 인사를 전한다.

　2015년 가을
　서교동 삼거리 작업실에서

1부

자료
수집

글을
짓고
글자를
쓰고

자료수집 혹은 시장조사는 동상이몽으로 진행된다. 특히 초보
디자이너는 일보다는 잿밥에 더 맘을 둔다. 이 프로젝트는
카페들이 즐비한 거리에 걸릴 간판에 들어갈 로고를 쓰는
것이다. 현장을 가 봐야 한다. 분명 일이다. 명심해야 한다.

"나도 로고 쓸래요." 디자인 현장에서 일한 지 1년 차를 갓 넘긴 변 양이 또랑또랑한 눈을 들이댔다. "이놈이 염불엔 관심이 없고 잿밥에 마음이 있는 거 아니야?" 몇 백 쪽에 달하는 분량의 원고를 눈코 뜰 새 없이 마감해야 하는 편집 노가다보다야, 세월아 네월아 하며 글자 몇 자 쓰는 일이 겉으로 보기엔 쉬워 보이겠지. "글자를 한번 써 보시겠다~!" 나는 말꼬리를 길게 늘이며 모니터에서 눈을 돌렸다.

눈이 시리고 아프다. 집중하고 작업할 때는 잘 느끼지 못하지만 예민한 작업을 하면 모니터 빛이 눈에 상당히 자극적이다. 그래서 자주 먼 산을 바라보며 눈을 풀어 주어야 한다. 먼 산 바라보기는 매력적이다. 작업실 안에서는 화분을 키워서 작업 중간중간 물도 주고 오래된 나뭇가지도 다듬으며 감상을 한다. 작업 효율을 극대화하기 위해 영화도 보고 여행도 한다. 어찌 보면 이 모든 행동이 노는 듯 보인다. 변 양은 눈 시린 작업을 하기엔 연차가 부족하다. 그 수준으로 내가 하는 작업을 먼발치에서 지켜보니 별로 어려운 듯 보이지도 않고 무엇보다 제주도로 자료수집을 하러 갈 것이란 소식을 풍문으로 들어 내 주변을 뱅뱅 돌고 있었다.

내가 하는 디자인 작업 중 글자를 쓰는 일은 부가가치가 높다. 업계에서는 글자 쓰는 일을 로고타입 디자인이라고 부른다. 우리나라에서 명필이라 하면 사람들은 십중팔구 추사와 석봉의 이름을 떠올린다. 그렇다면 현재의 명필은 누구일까? 나는 서울 강남은 아니지만 강북 인사동에 빌딩 하나를 가진 명필을 한 분 알고 있다. '오설록' 로고 디자인을 하면서 알게 된 일중 김충현

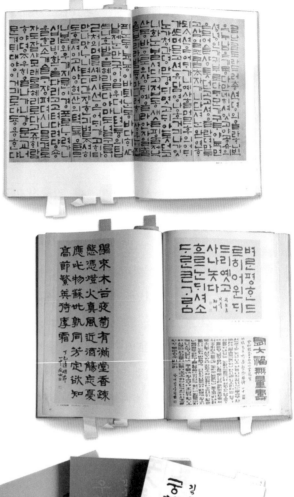

로고는 나름 족보가 있다.
하늘에서 어느 날 갑자기 떨어진
아이디어로 디자인하지 않는다.
이름을 짓고 어울리는 글자를
쓰는 전통문화가 있으니 설록차
글자는 당대의 대가가 썼을 것이
분명했다. 자료조사를 했다.
일중 김충현 선생이 쓴 글자라는
사실을 알고 놀랐다. 대쪽 같은
선생이라 상업적인 글자를 쓰지
않았지만, 옛날 삼성 로고와
설록차, 이 두 글자를 쓴 것이다.
자료수집하면서 일중선생의 문집
《예에 살다》를 찾았다. 글자를
다루는 디자이너라면 한번 읽어
볼 만하다.

선생이다. '오설록' 브랜드의 전신은 오랫동안 녹차의 대중적인
이름을 구가한 '설록차'다. 이 '설록차'를 좀 더 다양한 제품으로
발전시켜, 전통 찻집과 같은 고전적인 느낌이 아니라 지금 시대에
맞는 카페 분위기에 어울리게 새 단장을 하면서 로고도 새로
만들어 디자인하게 된 것이다.

　　나는 자료수집 차원에서 '설록차'란 글자는 누가 썼는지
궁금했고, 여기저기 접근 가능한 자료들을 뒤졌으나 디자이너의
이름을 쉽게 찾아내지 못했다. 아주 우연히 회사의 자료실에 꽂혀
있는 사사(社史)를 뒤적이다가 일중 선생의 이름을 찾아냈고,
그분의 아주 오래된 일화를 접하게 됐다. 삼성의 선대 회장인
이병철 회장이 직접 찾아가 술 한잔 건네고 글자를 받았다는
이야기다.

　　일중 선생이 대중들에게 유명하진 않지만 그가 남긴 작업
중 두 가지는 확실히 유명하다. 이전에 한자로 쓴 삼성 로고와
한글로 쓴 설록차 로고다. 그렇다면 나름 디자인계에서 대단한
분인데 당시까지 디자인을 공부하면서 그 이름 석 자를 들어 본
적이 없었다. 내친김에 바로 인사동에 있는 빨간 벽돌로 지은 일중
기념관을 찾아가 봤다. 4층짜리 건물 전 층을 다 뒤져 봐도 삼성과
설록차의 로고를 썼다는 포트폴리오는 찾아볼 수 없고, 이순신
장군의 비석에 쓰인 글자, 유관순 열사의 비석에 새긴 글자의 원본,
그리고 서예 작품만 즐비하게 전시되어 있었다.

　　내가 그런 대단한 작업을 했다면, 나는 대대적으로 광고를
했을 것이다. 그 정도 되면 일을 달라고 쫓아다닐 필요가 없지
않은가 말이다. 일중 선생이 왕성한 작업을 하던 때는 우리나라가

해방과 전쟁을 지나면서 기업이라는 형태가 만들어지던 시기이다. 기존의 전통적인 서예 산업으로도 충분히 부와 명예를 누리던 대가가, 일본 유학을 다녀온 뒤 서울대학교 로고를 만든 신세대 대표 주자인 이병현 같은 1세대 디자이너들과 경쟁 프레젠테이션을 할 필요가 없었을 것이다. 그나마 쓴 두 개의 로고도 개인적인 친분으로 고사하지 못해 써 준 것이라는 이야기를 들었다. 우리의 전통 예술은 예술로서만 존재하려고 했다. 디자인으로 거듭나기를 거부한 것이다. 일중 선생이 디자인으로 자리 잡지 않은 이유가 그 때문이다. 그러나 우리의 전통 예술은 일본 유학을 다녀온 젊은 디자이너들로부터 구닥다리 취급을 받으며 맥이 끊어지게 되었다. 디자인은 예술이 등한시한 자리를 꿰차며 대중의 지지를 받기 시작했고 전통 문화는 골동품으로 취급되며 일상에서 멀어져만 갔다. 현대화 시기에 전통과 현대가 만나는 교차점에서 외국의 문화에 눌려 소리 소문 없이 고물로 전락해 아직 진가가 발견되지 않은 우리 나라 문화가 얼마나 많이 그곳에 그렇게 대충대충 쌓여 있을까.

"나는 글자를 쓸 테니 변 양은 회의자료를 준비해 주시게." 오설록은 변 양 정도 나이의 젊은 층을 타깃으로 만든 공간이니 어쩌면 중늙은이인 나보다 정답에 쉽게 접근할 수 있겠다는 생각도 들었다. "오설록 매장이 어디 있는지 검색부터 해 보시고, 가서 사진을 찍어 오시게." 변 양은 내 말이 떨어지기 무섭게 가방을 챙겨 사라졌다. 대단한 기대를 걸고 지시한 작업은 아니었지만 저리도 티가 나는 행동에 어이가 없을 뿐이었다.

명동에 있는 기존의 오설록 매장을 좀 더 큰 공간으로

이전하고 리뉴얼하면서 글자를 새로 쓰기로 결정이 났다. 대강의 방향은 담당자와의 1차 회의에서 갈피를 잡았지만 그래도 제주도에 있는 오설록 차밭은 가 봐야 했다. 쉽게 얻은 답일수록 마감하면서 암초로 돌변하기 때문에 글자의 방향을 잡을 때 돌다리도 일일이 두드려 가며 진도를 나가야 한다. 서울에 있는 몇 군데 오설록 매장은 이미 훌륭하다. 그 분위기에 어울리는 글자를 쓸 것인지 아니면 제주도의 오설록 차밭의 느낌을 더해 글자를 쓸 것인지는 쉽게 결정하면 안 된다.

대문 밖을 나선 변 양은 돌아올 줄 모르고 하루해는 저물어 혹시나 했던 기대마저 접었다. 그냥 퇴근했겠지. 퇴근한다는 전화 한 통 안 하는 매너 없는 놈에게 일을 시킨 내가 잘못이지. 처음부터 기대가 크면 실망도 크다는 생각에 애초부터 별 기대도 하지 않았지만 그래도 섭섭하다.

5월, 물이 한창 오른 홍대 앞의 밤 풍경은 하나의 현대예술이다. 오징어잡이 배들의 집어등에 홀려 모여드는 오징어 떼처럼 청춘들은 사방에서 몰려와 발 디딜 틈 없는 '불금'이 절정으로 흐르는 시간에 나는 오징어들 틈에서 나름 멋을 부린 간판의 글자들을 바라보며 생각을 정리하고 있었다. 녹차를 마시는 찻집은 인사동에나 어울리지, 이런 데서 불 켜고 장사를 할 수가 있을까? 청춘 남녀와 녹차가 연관 관계가 있기나 한 거야? 쓴웃음만 지으며 주차장 골목을 지나 순댓국집으로 향했다.

내가 대학생일 때 학교 앞 시장 골목에는 '경상도집'이란 선술집이 있었다. 먹고 마시기는 해야겠는데 돈이 없어서 손목시계도 맡기고 학생증도 팔아 청춘을 불사르던 술집이었다.

회의실에 모여 인사동의 찻집을 이야기한다. 탁상공론이다. 뻔한 이야기 혹은 선입견에 사로잡혀 무심하게 묘사한다. "찻집은 대부분 늙은 아저씨들이 드나드는 곳 아니야?" 맞다. 그런데 그런 찻집을 젊은이들도 좋아할 수 있는 분위기로 만드는 게 이 프로젝트다. "그게 될까?" 남의 일 얘기하듯 하품을 한다. 어떤 팀이든 이런 골통 한둘이 있다. 정말 한 대 쥐어박고 싶다.

이런 투덜이한테 발바닥에 땀나게 카페를 돌며 찍은 사진을 보여 준다. 그 사진들을 보고 하는 말 또한 가관이다. 참아야 한다. 삐딱한 갑이라고 생각해라. 답은 하늘에서 뚝 하고 떨어지지 않는다. 열심히 모은 자료 속에 있다.

유독 그 집이 학생들에게 인기가 있었던 비결은 주인 아주머니가
미스코리아 뺨치는 미인이었기 때문이다. 장마가 지면 장화를
신고 진창을 걸어 등교했던 학교 앞이 변화하기 시작했다.
당인리로 놓인 철도를 걷어 내고 주차장이 들어서며 재래시장은
변신했다. 학생들에게 인심 좋은 가계들이 하나둘씩 사라지며
그럴싸한 카페들이 들어섰다. '경상도집'도 문을 닫고 조금 작은
가게로 이전하며 간판을 바꿨다. 아주머니가 드디어 자신의
이름을 걸고 '박찬숙 순대'라고 업종을 확실히 밝힌 것이다. 대학
4년, 대학원 2년, 그리고 조교 2년에 강의까지 했으니 그 집 밥을
얼마나 오랫동안 먹었는지 짐작이 갈 것이다. 내 발은
김유신의 말처럼 순댓국집으로 향한다.

바지 주머니 속에 있는 핸드폰이 딸꾹질을
한다. 누가 메시지를 보냈나? 혼자서 요기를 하고 술
한잔해도 괜찮지만 경기가 좋지 않은 요즘에는 큰
식탁을 혼자 차지하고 앉아 있기가 무척 불편하다.
시간되면 와서 한잔하자고 해 봐? 핸드폰을 켜니
변 양이 보낸 메시지가 떴다. 작업실로 돌아왔는데 아무도 없어
메시지를 보냈다는 내용이다. 기특한 놈, 이 늦은 시간에 퇴근도
하지 않고 작업실로 돌아왔다는 말인가? 의외라는 생각에
지나가는 말로 순대 좋아하느냐고 문자를 보냈다. 돼지라도
잡아먹을 만큼 배가 고프다며 당장 달려왔다. 변 양은 인사동과
신사동 골목 사이를 뛰어다니며 사진을 찍었단다. "아니, 이렇게
열심히 사진을 찍었단 말이야?" 나는 흐뭇한 표정을 지으며
순댓국을 주문했다. 변 양은 입이 두 개다. 한 입으로는 순댓국을

글을 짓고 글자를 쓰고

마구 먹어치우고, 한 입으로는 오늘 있었던 무용담을 손짓 발짓을 덧붙여 장황하게 설명했다. 그리고 단호하게 결론을 말했다. "저도 제주도 갈래요."

비록 아침 일찍 떠나 마지막 비행기를 타고 돌아오는 여행이지만 답답한 일상에서 벗어나기만 한다면 새벽잠을 설쳐도 좋다. 변 양은 허옇게 뜬 얼굴로 공항에 나보다 훨씬 먼저 나와 손을 흔들었다. 최신식 통신무기로 중무장을 하고 한쪽 어깨엔 카메라까지 걸쳐 대단한 작업을 하는 작가의 모습을 하고 있었다. 몇 걸음 안 가 힘들다고 짐을 들어 달란다. 나야 머릿속을 깨끗하게 비우고 제주도에서 본 느낌을 채워 올 요량으로 빈손으로 비행기를 타니 짐을 들어 주는 것이 어렵지는 않으나 손에 짐을 들고 있으면 무게와 상관없이 신경이 쓰여 신경질을 내게 된다. 변 양은 그래도 좋다고 짐을 건네며 손을 흔들어 보였다.

잠시 떴다 가라앉는 비행 거리지만 제주도의 바람은 확실히

이국적인 느낌이었다. 공항 근처에서 자동차를 빌려 해안도로를
탔다. 네비게이션에 오설록 차밭을 등록하고 대충 방향만 맞춰
드라이브하기 좋은 길을 찾아 달렸다. 제주도에서의 일정은 아주
단순했다. 오설록 차밭에 있는 카페에서 개발한 녹차를 재료로
한 식음료를 시음하고 현장에서 일하는 담당자들을 인터뷰하는
정도니 한가한 일정이었다. 두 시간 정도 해안도로를 달리다
점심 때 즈음 맞춰서 도착하면 된다. 옆자리에 앉아 있던 변 양은
창문을 열고 상반신을 거의 밖으로 젖힌 채 제주도 바람을 즐기며
소리를 질렀다. "실장님, 저기서 사진 찍어요!" 경치 좋은 곳이
보이면 어김없이 차를 세우라고 아우성치니 가만히 지켜볼 수만은
없는 노릇이다. "변 양, 제주도에 온 이유가 뭐지요?" 변 양은 내가
존대를 시작하면 겁을 낸다. 야단을 치는 전주곡이기 때문이다.
야단의 광시곡은 변 양이 조신하게 자세를 고쳐도, 눈물을 흘려도
계속된다. "이런 자세로 상대에게 신임을 받을 수 있겠어요?"
광시곡의 마지막 장을 끝내고 나니 미안한 마음이 들었다. 1절만

해도 되는데, 4절까지 애국가를 불러 댔으니 심했다는 느낌은
들었지만 운전을 하며 생각을 정리하고 싶은 목적은 달성했다
싶어 풀 죽은 변 양을 힐끗 보고 이내 생각 속으로 빠져들어 갔다.

한라산 중턱에 자리 잡은 차밭은 여러 느낌의 수평선들이
교차하는 분위기가 평화롭기까지 했다. 가파르지 않은 완만한
곡선들은 들떠 뛰어다닐 만한 변 양의 눈길을 잡아 그의 발을
멈추게 했다. 도시 속의 글자들은 자극적일 수밖에 없다.
그래서인지 수직으로 긴 글자들이 대부분이다. 좁은 공간에 큰
글자들의 부조화는 자극적이다 못해 눈살을 찌푸리게 하지만
눈에 잘 띄어야 한다는 목적 하나에 매달려 진정으로 전해야 하는
미학은 뒷전이기 십상이다. 커피를 주 종목으로 하는 카페들과는
느낌이 달라야 한다. 디자이너로서 욕심을 부려 녹차를 마시러
오는 손님에게 제주도의 분위기까지 전달할 수 있는 글자를
쓴다면 좋겠다는 생각을 했다. 녹차밭 가운데 멋지게 서 있는
카페로 들어서니 손님들이 문전성시를 이루고 있었다. 주차장에는
대형버스 여러 대가 세워져 있었다. 한가할 거라고 예상은 안
했지만 이 정도일 줄은 몰랐다. 우리와 회의할 담당자는 얼굴
인사만 간단히 하고 잠시 기다리라며 종종걸음으로 사라졌다.
잠시 후 녹차 아이스크림을 시작으로 장장 한 시간 반 동안 녹차
퍼레이드가 이어졌다. 먹어 봐야 맛을 알고, 현장을 봐야 필을
받는다. 느낌 좋다. 이런 기분으로 발상을 계속한다면 조만간 멋진
아이디어가 만들어질 것 같다. 분명한 조짐을 느끼면 자신감이
생기며 여유도 부릴 수 있다. 책상 앞에 앉아서 나오지도 않는
아이디어를 쥐어짜고 있어 봐야 주름살만 늘고 머리카락만 빠진다.

풍경화? 진경산수? 디자이너의
스케치는 다르다.
최종 목적하는 디자인 결과물을
염두에 두고 세상을 바라본다.
그러니 오른쪽에 있는 산도
옮기고 구름도 적당히 어울리게
그리고 일곱 살짜리 아이
그림처럼 태양도 그린다.
눈앞에 펼쳐진 자연을 머릿속
생각과 마음대로 섞어 그리는
단계가 디자이너의 스케치다.

나는 손바닥만한 수첩을 꺼내 수평선을 이리저리 긋는다. 녹차 카스테라 한입 베어 물고 선 하나 긋고, 녹차 인절미 샌드위치를 먹으며 선 하나 긋는다. 창밖의 한라산을 바라보며 힘찬 선을 긋고 멀리 보이는 바다를 보며 아주 편안하고 옅은 연필선을 만든다. 이 작업은 내가 느낀 제주도를 담은 선들로 만드는 추상화다. 이제 숙성 과정으로 들어가면 된다. 잘 접어 두었다가 생각날 때 꺼내보는 단계다. 그때 떠오르는 이미지를 정리하면 좀 더 구체적인 형태로 나타난다. 내 앞에 앉아 맛있다고 연신 탄성을 지르며 먹는 변 양을 보니 문득 학창시절 선생님이 떠올랐다.

1984년, 나는 대학원 졸업논문을 한창 쓰던 때라 정신 없이 지냈다. "점심 먹었어?" 수업을 마친 후 불러 세워 놓고 시작한 선생님의 말씀은 당신과 작업을 같이 하자는 제안으로 이어졌다. 논문 주제가 좋으니 그걸 콘셉트로 잡아 로고를 쓰고 발표해 보라는 것이었다. 이력서에 커다란 글씨로 써도 무방할 정도의 일인데, 풋내기 학생에게 그런 일을 맡기는 선생님의 심중을 알 수가 없었지만 신 나는 일임은 분명했다. 일단 화장실로 달려가 문을 잠그고 좋아서 팔짝팔짝 뛰었다. '선생님이 내 실력을 인정한 거야. 그러니까 작업을 하자고 하지'라는 생각을 하며 흥분된 기분을 만끽한 것도 아주 잠시였다. 선생님께서 내 논문의 어떤 부분이 마음에 들어서 그런 말씀을 하신 것인지 도통 모르겠는 것이었다. 분명 내가 쓴 글인데 다시 꼼꼼히 읽어 봐도 무슨 내용인지 이해가 가질 않았다. 주어와 동사가 맞지 않는 비문 투성인 데다 이 책 저 책에서 내용을 인용해 문투도 오사리

잡패였다. 발표할 시간은 다가오고 내용은 정리될 기미가 전혀 보이지 않았다. 좌불안석의 하루하루를 보내던 어느 날 선생님은 아주 흐뭇한 얼굴로 말씀을 하셨다. "준비 잘되지?" 내일모레가 발표 날인데 정리된 내용을 보자고도 하시지 않았다. 어정쩡하게 긍정적으로 대답은 했지만 형장으로 끌려가는 사형수가 따로 없었다. 내가 쓴 논문을 백 번도 넘게 읽었다. 질이 안 되면 양으로 채우자. 그게 최선이었다. 선생님은 클라이언트를 만나러 가는 승용차 안에서 처음 내용에 대해 물으셨다. 순간 당황한 나는 무슨 말인가를 지껄였다. 화성인 언어가 따로 없었다. 얼토당토않은 내 설명을 찬찬히 듣던 선생님은 아주 만족해하셨다. "그만하면 아주 잘했네." '이 반응은 뭐지?' 싶었다. 나도 뭐라고 말했는지 모르겠는 내용을 선생님께서 어떻게 알아들으셨을까?

　　나는 그 한 번의 리허설로 수십 명의 임원이 앉아 지켜보는 앞에 나가 디자인 콘셉트를 발표했다. 발표장이 컴컴해 벌겋게 상기될 대로 상기된 내 얼굴과 덜덜 떨리는 다리를 감출 수 있어서 그나마 다행이었다. 그 아스라한 기억을 떠올리며 나는 만면에 묘한 웃음을 짓고는 변 양을 불렀다. "이번 작업에 대한 발표는 변 양이 하시죠." 변 양은 맛에 홀리고 분위기에 취해 앞으로 자신에게 어떤 시련이 닥칠지 예상하지 못한 채 좋아라 하는 표정으로 답을 했다. '그래, 한번 해 봐. 고생한 만큼 보람도 있을 테니……'

　　디자인을 잘하려면 재주가 있어야 한다. 재주란 소질과 능력을 말한다. 디자인을 전공하는 과정에 레터링이란 과목이 있다. 말 그대로 글자를 쓰는 방법을 배우는 과목이다. 그리고

도학 혹은 제도라는 과목이 있다.
자와 컴퍼스만으로 글자를 쓴다.
작도법이 보여야 한다. 다른
사람들이 그 작도법을 보며 따라
쓸 수 있어야 하기 때문이다.
억지라는 생각까지 든다. 감성을
이성이 지배할 수 있다는 독선.
그 선들을 꼭 자와 컴퍼스로
써야하는 장애적인 조건은
아직도 존재한다. 컴퓨터에서
카피 페이스트로 간단해진
시절에 말이다.

우리에게는 전통적인 서예라는 글자 수업이 있다. 원광대학교 여태명 교수의 말이 재미있다. "대학에 서예학과는 원광대밖에 없지라~잉." 술자리에서 얼굴이 발그레한 여태명 교수는 자부심이 대단하다. 나는 대학에서 레터링을 배우긴 했지만, 한글 쓰는 법은 제대로 배운 적이 없다. 다만 한 학기 내내 영문 알파벳만 쓰다 레터링 수업이 끝났다. 그리고 방학 숙제로 국민교육헌장을 명조체로 한 벌, 고딕체로 한 벌 썼다. 1980년대 초 대학가의 분위기는 그런 노가다를 할 분위기가 아니었다. 더군다나 '국민교육' 같은 단어를 좋게 보는 분위기도 아니었다.

내가 글자에 대한 생각을 시작한 것은 아이러니하게도 독일 유학 시절이었다. 그들이 사용하는 라틴 알파벳은 잘 갖춰져 있는 시스템처럼 매뉴얼로 확실히 정리되어 있다. 우리도 중학교에서 영어를 배우며 알파벳을 써 보고 느끼지 않았나. 음표를 그리는 오선지처럼 네 개의 줄에 맞춰 대문자와 소문자를 쓰던 경험이 있을 것이다. 깍두기공책에 한글을 우겨넣기만 하면 된다는 생각으로 글자를 쓰던 고사리 손들은 대문자와 소문자를 변별하기 위해 세번째 빨간 선이 얼마나 중요한가를 새삼 배웠을 것이다.

우리에게 글자는 미개척 분야다. 전통 서예와 맥이 끊겨서도 그렇지만, 대부분의 교육이 서양 글자를 쓰는 방법을 따라하다 보니 한글에 맞는 쓰기 방법은 생각해 보지도 않았다. 더군다나 수출 산업이란 이름으로 한글보다는 영문을 사용하다 보니 로고 디자인은 영어 문화권에서 태어나 자란 디자이너의 몫이 되어 버렸다. 그동안 많은 디자이너들이 '우수한 한글'이란 말을 귓등으로 들었다. 서양이 동양에 관심을 갖기 시작해서일까? 아니면 장금이가

산 넘고 물 건너 사막 한가운데까지 케이터링 서비스를 다닌
효과일까? 세상이 우리에게 관심을 보이기 시작했다. 이전에
내가 하던 일은 이랬다. 영문 글자를 먼저 쓰고 그 분위기에 맞게
한글을 디자인하는 일이었다. 그나마 한글은 잘 쓰지도 않는다.
세상은 돈이 되지 않으면 만들지 않는다. 요즘에는 상황이 바뀌기
시작했다. 한글을 먼저 디자인한다. 그리고 그 느낌을 따라 영문을
쓴다.

　　내가 좋아하는 일중 선생과 여태명 교수는 공통점이 하나
있다. 한자 중심의 서예가 아니라는 점이다. 이단이란 말까지
들어가며 한글 작업을 고수했다. 한석봉이 '천자문'을 올바르게
쓰는 책을 남겼다면, 일중은 '한글 올바르게 쓰는 법'을 출판했다.
여태명은 고서 속에서 '민체'라는 말을 찾아낸, 켈리그래피의
선두 세대다. 여태명 선생의 호숫가 작업실 한편에 커다란 창고가
있다. 창고엔 평생 모아 놓은 고서들이 가득하다. 술 한잔 걸치고
그 창고 문을 열고는 나를 그윽한 눈으로 바라보며 하신 말씀이
아직도 내 가슴에 맴돈다. "내 새끼들이여." 기분이 심란할 때 들러
창고 문을 열어 환기를 시켜 주며 책 한 권 한 권씩 펼쳐 보면
시름이 사라진다고 했다. 세종대왕과 이름 모를 수많은 관료들이
한글을 만들고 발전시켰고, 그 덕분에 문자가 대중화되었음에도
아직 한글은 전국을 누비며 발품을 팔아야 그 모습을 겨우
드러내는 정도로 세상의 무관심 속에 묻혀 있다.

　　신문·방송에서 대서특필되고 떠들어 대는 세상이 되고 난
다음은 늦다. 고생이 되더라도 먼저 선점을 해야 한다. 그래야 이
바닥에서 이름 석 자를 올리고 모판을 펼칠 수 있다. 이름이 나야

한다. 글자를 쓰려면 이름이 나야 한다. 재주만 가지고 로고를 쓰긴 힘들다. 우리는 전통적으로 유명한 사람에게 이름을 받아 오지 않았나. 앤디 워홀도 말했다. "일단 유명해져라. 그러면 당신이 똥을 싸도 박수를 쳐 줄 것이다."

글자를 오래 다루다 보면 서당 개보다 많은 것을 알게 된다. 언젠가부터 전혀 예상치 못한 주문이 아주 드물게 들어왔다. 검찰에서 로고를 써 달라는 의뢰나 자동차 번호판 디자인이 그것이다. 그렇다. 디자인 업종에도 나이가 어느 정도 돼야 할 수 있는 디자인이 바로 로고 디자인인 셈이다.

중학생 시절 한여름 졸음을 참지 못해 꾸벅꾸벅 졸고 있는 학생들에게 잠 좀 깨라고 한 국어 선생님께서 말씀해 주신 추사의 일화가 기억난다. 내용은 대충 이러하다. 어느 지방에 놀기 좋아하는 유지가 있었는데, 그 양반의 모습이 이문세처럼 말상이고 귀가 커서 꼭 당나귀 얼굴이었다. 어린 추사가 글을 잘 쓴다는 소문을 듣고 초청을 해 한 상 거하게 차려 주고 당신 집에 있는 정자에서 이름을 써 달라고 청했다. 밥 한 끼에 글자를 받으려는 의도를 괘씸하게 여긴 추사는 장난기가 발동했다. 그래서 귀락당이라고 한 수 갈겨써 건넸다. 귀락당, 우아한 즐거움이 머무르는 곳. 거꾸로 읽으면 당나귀. 당대 명필의 이런 일화 덕분에 추사는 내게 오성과 한음만큼 친근한 위인이었다. 괜스레 한번이라도 더 손이 가기 마련이고, 어쩌다 그 이름을 들으면 귀를 세우게 되는 것은 당연지사다. 내가 로고 디자인을 할 때 추사를 제일 먼저' 떠올리는 이유다. 나는 우리나라 최고의 로고 디자이너는 추사라 친다. 그는 자신이 완성한 추사체를

'불계공졸(不計工拙, 잘되고 못되고를 군이 따지지 않는 경지)'이라고
했다. 레오나르도 다빈치만큼 직업이 다양했던 추사지만 글자 하나
만큼은 타의 추종을 불허한다. 언감생심 일개 디자이너가 감히
어딜 넘보느냐 불호령을 받을 수도 있지만, 나도 추사체처럼 멋진
서체를 쓰는 게 꿈이다. 어떠하랴, 꿈은 야무질수록 좋다고 했다.

　　내가 출판 디자인을 하니 출판사를 만들고 로고를 써 달라고
부탁을 하는 경우가 왕왕 있다. 나도 서슴지 않고 부자 되라고
출판사 로고를 써 준다. 맨입으로 부탁을 하든 술 한잔 받아 주든
상관하지 않는다. 어릴 때 들었던 추사의 일화를 떠올리며 작업을
하면 입가에 미소가 가시지 않기 때문이다.▲

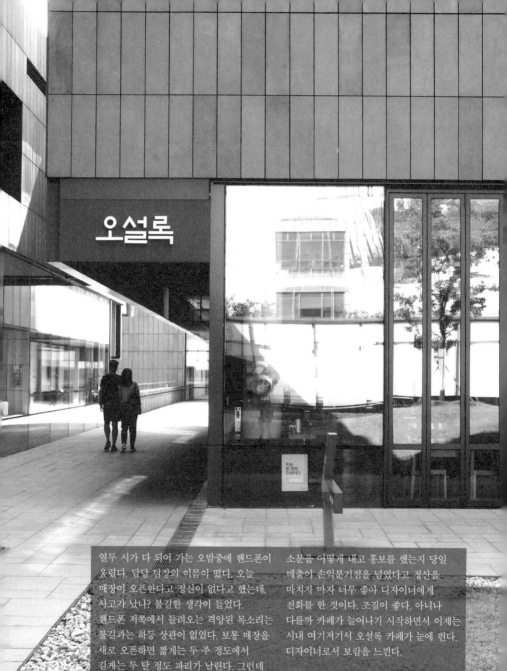

열두 시가 다 되어 가는 오밤중에 핸드폰이 울렸다. 담당 팀장의 이름이 떴다. 오늘 매장이 오픈한다고 정신이 없다고 했는데, 사고가 났나? 불길한 생각이 들었다. 핸드폰 저쪽에서 들려오는 격양된 목소리는 불길과는 하등 상관이 없었다. 보통 매장을 새로 오픈하면 짧게는 두 주 정도에서 길게는 두 달 정도 파리가 날린다. 그런데 소문을 어떻게 내고 홍보를 했는지 당일 매출이 손익분기점을 넘었다고 정산을 마치자 마자 너무 좋아 디자이너에게 전화를 한 것이다. 조짐이 좋다. 아니나 다를까 카페가 늘어나기 시작하면서 이제는 시내 여기저기서 오설록 카페가 눈에 띈다. 디자이너로서 보람을 느낀다.

글쎄, 나도 이렇게 한곳에 시안들을 모아 놓고 본 적이 없다. 디자인 방향을 정하기 위해 한눈에 보려고 작업물들을 모두 모아서 보곤 하지만, 이 단계에서는 하지 않는다. 집중을 해야 하기 때문이다.

산만한 느낌이 드는 순간 아무리 강한 디자이너도 흔들리기 마련이다. 시안 하나 하나에 다 이야기가 있고 타당성이 있고 애정이 있기 때문이다.

WA
lack
MODERN BOOK DESIGN
Serif
MIKIMOTO
DANZK
HEN

TNP

LE CORBUSIER
URI/URI

VOGUE

31 Décembre

LACK

f
ff
TAHNEE FREEMAN

one Natural Explosion
air magazine

iRUBY POEZJ
UNIVERSAL NETWORKS
WAL-MART
THE MARRIAGE OF FIGARO

Bold
RIETVELD
PANDA
edgarferbout
i10 international avantgarde 1927-1928 stedelijk museum amsterdam 18-10-18-11 '63
alexanderplatz
mar

DIESEL FOR SUCCESSFUL LIVING

DELFTXCHE
DELFIA

SITEL

Eight
LES NOCES Strawinsky
GIVENCHY
LACK
RMM

BASF We create chemistry
KENZO
SZEWCY
GOTTEX
LEGER

PORTFOLIO
billboard JAPAN
DE STIJL
pencil
NORD EXPRESS

Levi's
PETRI/O BEN III
APRIL MAY JUNE AMJ
kutiei film film stoewe
ORACLE
PAROLE
EL EQUIPO DE MAZZANTI

FE AR
WEDNESDAY
YouTube
WAIN BESPOKE JEWELLERY
A B C E G H M O R S X Y 1 2 4 6 8 &
CHANEL
VERLAGSGRUPPE RANDOM HOUSE BERTELSMANN
msi
LOUIS VUITTON
CIRC
Sans-serif
ARTS ON

"클래식하면서도 모던하게, 우아하면서도 섹시하게" 디자이너라면 누구도 예외 없이 이 말을 귀에 딱지가 앉을 정도로 흔하게 듣는다. 모든 클라이언트의 로망이기 때문이다. 말도 안 되는 그림이 있듯이, 그림이 안 되는 말이 있다. 도대체 어떤 생각이 들어서 그렇게 아무 말이나 이어 붙여 작업을 해 달라고 할 수 있단 말인가.

Penguin
Random
House

PIANO BAR

Thin

그린다. 가로로 그은 축을 x축, 세로로 내려 그은 축이 y축이다. 이 모양은 우리가 수학 시간에 지겹게 배웠던 도표의 기본 형태이다 보니 모두가 쉽게 과학적이라는 느낌을 받는다. x축과 y축의 양 끝에 서로 배치되는 의미의 단어를 쓴다. x축은 보통 시간의 흐름으로 정한다. x축의 왼쪽은 과거의 어느 시점, y축과 교차하는 점은 현재, 그리고 오른쪽 끝은 미래의 어느 시점이 된다. y축의 맨 윗 부분은 당연히 '정신'적인 단어가 차지한다. 그런 요소가 바닥에 있다고 생각해 봐라. 이미 망가진 느낌을 받을 수 있다. 당연히 y축의 아랫부분은 '물질'적인 단어의 몫이다.

글자는 그림보다 이성적이다. 이 이성적인 바탕을 만들고 그 느낌에 어울리는 영역을 찾아 그림을 넣어놓아 보자. 대충 그 근처 같은 위치를 찾아서 말이다. 혹여 나중에 그 위치에 더 어울리는 그림을 찾았다고 치자. 걱정할 필요 없다. '비켜, 이놈아' 하고 옆으로 밀거나 빼 버리면 그만인 것이다. 무한 반복이 정답이다. 매트릭스에는 게임과 같은 요소가 있다. 낱말로 하는 '스무고개'의 그림 버전이다. "답을 찾으면 고기를 산다." 이 제안 하나로 노동은 게임으로 둔갑한다. 게임적인 요소가 없는 무한 반복은 단순하고 지루하기 짝이 없지만, 이 과정은 시키지 않아도 눈이 시뻘개져서 밤새는 줄 모른다.

사람들은 '이것이다'라고 콕 집어서 말할 수 없는 많은 느낌을 가지고 있다. 매트릭스는 정답을 말하지 못해도 '이건 아닌데'를 느낄 수 있는 상태에서 정답을 찾아가는 방법이다. 대부분의 정답은 1개의 매트릭스에서 발견되지 않는다. 첫 번째 매트릭스에서 '대충 그 어디쯤'으로 정해진 부분을 확대해 두 번째 매트릭스를 만든다. 새롭게 만드는 매트릭스의 x축과 y축의 양끝에는 첫 번째보다는 좀 더 구체적인 단어로 매트릭스의 영역을 나타낸다. 이렇게 심화 과정으로 매트릭스를 그려 가면 외통수에 몰린 그 어느 지점에서 정답일 수밖에 없는 형태가 나타난다.

사람들의 마음을 알기 위해서는 '대충 그 어디쯤'이란 지점을 발견할 수 있는 논리적인 매트릭스가 필요하다. 사각의 매트릭스 위에 세로와 가로로 선을

기막힌
영감은
어디에서
오는가

그리스 사람들은 창의성을 가져다주는 신성한 혼을 '데몬'이라고
불렀다. 소크라테스는 저 멀리 어딘가로부터 '데몬'이 자기에게
지혜의 말을 전해 준다고 믿었다. 로마 사람들도 이와 비슷한
생각을 했다. 그들은 육체에서 분리된 창의적인 혼을
'지니어스'라고 불렀다. 그러니까 로마 사람들에게 '지니어스'란
천재를 의미한 것이 아니었다. '지니어스'는 예술가들의 작업실
벽 속에 살고 있는 마술적인 신성한 혼, 다시 말하면 일종의
요정 같은 것이라고 믿었던 셈이다.

디자이너로서 사는 것은 결코 쉽지 않다. 어떤 작업에서는 1초도 안 걸려서 멋진 생각이 떠오르지만, 어떤 때는 몇 날 며칠을 애꿎은 머리만 쥐어뜯으며 괴로워하는데도 아무 생각이 안 떠오른다. 마감이 지나 클라이언트 앞에 빈손으로 가기는 죽기보다 싫다. 시간이 지나면 당연히 결과가 있어야 하는 것이 현실이다. 그것도 이전 작업보다 더 멋진 결과가. 그런데 그게 어디 엿장수 마음대로 되는 일인가?

어쩌다가 멋진 작업으로 주변의 칭찬을 즐기고 있을라치면 그 칭찬들 사이로 비집고 들어오는 비수가 있다. "역시 걸작이야. 근데 다음에 이보다 좋은 것을 만들 수 있겠어?" 가슴이 철렁 내려앉는다. 디자인은 마약이다. 시간이 지나면서 좀 더 '조금 더'를 기대하며 멋있는 것을 바란다. 그래서 마약과 같이 농도를 높여야 한다. 그런 기대의 희생양으로 디자이너들은 수많은 밤을 지새우며 생명 단축의 지름길을 걷는 것이다. '멋진 상상'. 이는 듣기엔 너무나 좋은 말이지만 그 과정 속에서 느끼는 고통은 너무 쓰다. 고흐처럼 귀를 자를 수도 없는 노릇이고, 천재 소리를 듣기 위해 요절하지도 못하지만, 어쩌다 나타나는 멋진 아이디어 하나에 목을 매고 어제도 오늘도 그리고 내일도 밤샘을 밥 먹듯 해야 하는 것이다.

하루 이틀 밤샘 작업으로 체력의 한계를 느끼면서 어느새 잠 속으로 빠져든다. 오, 하늘에서 천사가 내려와 멋진 아이디어를 이야기해 준다. 그래그래, 너무 멋져! 나는 흐뭇해 잠에서 깨어난다. 어라, 방금 천사가 꿈속에서 해 준 그 멋진 아이디어를 홀라당 까먹어 버렸다. 가끔 천사가 알려 준 아이디어로 작업한 적도 있다.

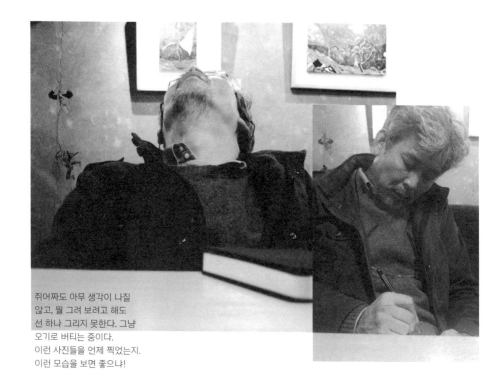

쥐어짜도 아무 생각이 나질
않고, 뭘 그려 보려고 해도
선 하나 그리지 못한다. 그냥
오기로 버티는 중이다.
이런 사진들을 언제 찍었는지.
이런 모습을 보면 좋으냐!

새로 작업할 때마다 겁이 난다. 운이 좋아서 멋진 아이디어가
떠올랐을 뿐, 그런 아이디어를 다시 떠올릴 수 있는 방법을 모르기
때문이다. 멋진 작업을 하면 할수록 그에 비례해서 두려움이
커진다. 이런 두려움이 과연 디자이너의 숙명이란 말인가?
능동적으로 이 상황에 대처할 방법이 정말로 없단 말인가?

지난 역사를 보면 수많은 예술가들이 알코올 중독자나 혹은
조울증 환자라는 딱지를 붙이고 살았다. 내 나이 이제 쉰이니
20년은 족히 더 일해야 하는데, 그런 고통을 피해 갈 방법이
필요하다. 옛날 그리스와 로마 시대에는 창작을 하는 사람들이

나같이 괴로워하며 살지는 않은 것 같다. 그 시대엔 창의적인
영감이 인간으로부터 나오는 것이 아니라고 믿었다. 창의성은
아주 먼 미지의 어디로부터 과학적으로는 증명할 수 없는 어떤
이유로, 창의적인 작업을 하는 사람을 찾아와 도와주는 신성한
혼이 있다고 생각했다.

　　그리스 사람들은 창의성을 가져다주는 신성한 혼을
'데몬'이라고 불렀다. 소크라테스는 저 멀리 어딘가로부터 '데몬'이
자기에게 지혜의 말을 전해 준다고 믿었다. 로마 사람들도 이와
비슷한 생각을 했다. 그들은 육체에서 분리된 창의적인 혼을
'지니어스'라고 불렀다. 그러니까 로마 사람들에게 '지니어스'란
말이 천재를 의미한 것은 아니었다. '지니어스'는 예술가들의
작업실 벽 속에 살고 있는 마술적인 신성한 혼, 다시 말하면
일종의 요정 같은 것이라고 믿었던 셈이다.

　　'지니어스'는 예술가들이 작업할 때
벽 속에서 몰래 기어 나와서 예술가들의
작업을 도와주고 그 작업의 결과를 정해 준다.
그러니까 예술가가 멋진 작업을 해낸 것은
'지니어스'가 때 맞춰 강림해 계시를 내렸기
때문이고, 만일 결과가 형편없다면 '지니어스'가
게으름을 피웠다는 말이다. 각고의 노력에도
불구하고 참담한 결과물을 만들 수밖에 없는
디자이너로서 면피를 할 수 있는, 마음에 드는
이야기다.

　　이런 '지니어스'에 대한 생각이 오랜

기막힌 영감은 어디에서 오는가

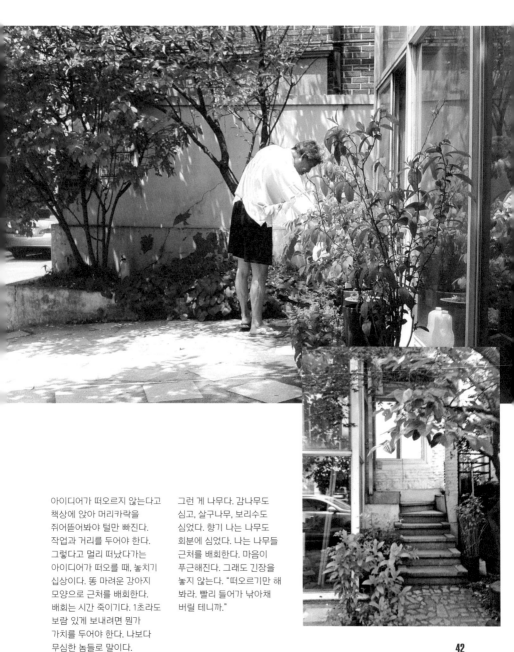

아이디어가 떠오르지 않는다고
책상에 앉아 머리카락을
쥐어뜯어봐야 털만 빠진다.
작업과 거리를 두어야 한다.
그렇다고 멀리 떠났다가는
아이디어가 떠오를 때, 놓치기
십상이다. 똥 마려운 강아지
모양으로 근처를 배회한다.
배회는 시간 죽이기다. 1초라도
보람 있게 보내려면 뭔가
가치를 두어야 한다. 나보다
무심한 놈들로 말이다.

그런 게 나무다. 감나무도
심고, 살구나무, 보리수도
심었다. 향기 나는 나무도
회분에 심었다. 나는 나무들
근처를 배회한다. 마음이
푸근해진다. 그래도 긴장을
놓지 않는다. "떠오르기만 해
봐라. 빨리 들어가 낚아채
버릴 테니까."

대부분의 디자이너들에게 스케치를 해 보라고 하면 허공으로 눈동자를 굴린다. 생각이 없기 때문이기도 하지만 시간을 때우려는 속셈이 분명하다. 입에서 흘러나오는 뻔한 핑계는 잘 그리고 싶다는 희망사항이다. 스케치로 떼돈을 벌 생각이 아니라면 생각이 나는 속도대로 선을 그어 대면 그뿐이다. 처음 스케치는 말

그대로 맨땅에 헤딩이다. 아무 말이나 지껄이듯 낙서를 해야 하고 그림같지도 않은 선을 찍찍 그어대야 한다. 어디서 대가들의 스케치를 봤는지는 모르겠지만 그런 건 꿈도 꾸지 말아야 한다. 처음 스케치는 자기 자신이 무슨 생각을 하고 있는지 눈으로 확인하는 단계다. 남을 보여 주려고 할 필요 없다. 거짓말을 할 필요도 없다. 틀리면 아낌없이 지워

버리고 고칠 수 있게 가장 경제적으로 막종이에 낙서하듯 손을 놀리면 된다. 허접한 스케치가 눈앞에 보일지라도 실망할 필요 없다. "아! 내가 이런 생각을 하는구나"를 확인하는 것 하나만으로도 백 점짜리 스케치. 생각을 확인하면, 이제 진정한 디자이너의 자세, 즉 생각을 제일 잘 나타낸 스케치를 다듬기 시작하면 된다.

기간 이어지다가 르네상스 시대로 접어들면서 모든 것이 달라졌다. 신이라든가 신비 같은 것을 무시하고, 각 개인을 우주의 중심에 놓는다는 거창한 생각을 가지면서 인간은 건방져졌다. 이것이 합리적인 인간주의의 시작이라고 할 수 있는데, 레오나르도 다빈치 같은 천재라면 몰라도 그 양반 발끝도 못 따라가는 나는 그 생각에 동의할 생각이 없다. 미켈란젤로는 분명 천재다. 그런 천재 앞에서 '지니어스'는 요정임을 포기하고 사람의 능력으로 인정되기 시작했다. 나는 괜히 천재라는 말에 우쭐대다가 어느 날 갑자기 비명횡사하기 싫다. 나는 행복하게 살기 위해서, 또 평생 디자이너로 즐겁게 일하기 위해서 '지니어스'가 내 작업실 벽 속에 살고 있다고 믿기 시작했다.

이 과학적이지 못한 내 생각이 르네상스 시대부터 이어 온 개념을 바꾸지는 못하지만, 가끔 나처럼 생각하는 사람들을 만나게 된다. 지금이 아무리 과학 기술의 시대라지만, 신 내린 무당의 이야기도 무시 못 하고, 과학으로 풀지 못하는 초자연적인 현상이 한두 가지가 아닌데, 사소한 디자이너의 이런 야무진 생각이 과학적으로 설명되지 못한다고 해서 그게 무슨 문제란 말인가.

내가 이런 대책 없는 배짱이 생긴 계기는 엘리자베스 길버트란 작가의 이야기를 들으면서다. 그녀도 글을 쓰며 창작의 고통을 충분히 느끼고 살던 중 한 시인을 만나 이야기하면서 '배째라' 경지에 다다를 수 있었다고 했다. 시인은 미국 버지니아 시골의 농장에서 밭일을 하며 살았는데, 그가 시상을 떠올리는 방법이 매우 독특했다. 밭에 나가 일하고 있노라면, 저 지평선 너머로부터 시가 자신을 향해 마구 달려오는 것을 온몸으로

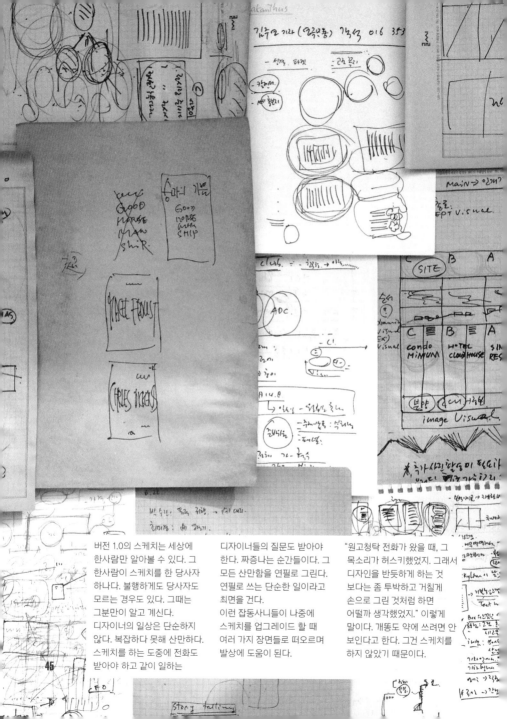

버전 1.0의 스케치는 세상에 한사람만 알아볼 수 있다. 그 한사람이 스케치를 한 당사자 하나다. 불행하게도 당사자도 모르는 경우도 있다. 그때는 그분만이 알고 계신다.

디자이너의 일상은 단순하지 않다. 복잡하다 못해 산만하다. 스케치를 하는 도중에 전화도 받아야 하고 같이 일하는 디자이너들의 질문도 받아야 한다. 짜증나는 순간들이다. 그 모든 산만함을 연필로 그린다. 연필로 쓰는 단순한 일이라고 최면을 건다.

이런 잡동사니들이 나중에 스케치를 업그레이드 할 때 여러 가지 장면들로 떠오르며 발상에 도움이 된다.

"원고청탁 전화가 왔을 때, 그 목소리가 허스키했었지. 그래서 디자인을 반듯하게 하는 것 보다는 좀 투박하고 거칠게 손으로 그린 것처럼 하면 어떨까 생각했었지." 이렇게 말이다. 개똥도 약에 쓰려면 안 보인다고 한다. 그건 스케치를 하지 않았기 때문이다.

45

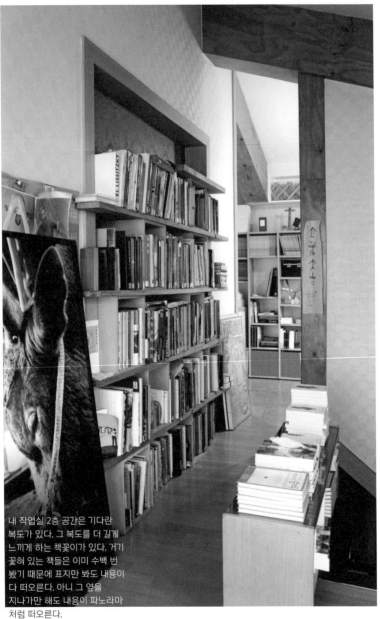

내 작업실 2층 공간은 기다란
복도가 있다. 그 복도를 더 길게
느끼게 하는 책꽂이가 있다. 거기
꽂혀 있는 책들은 이미 수백 번
봤기 때문에 표지만 봐도 내용이
다 떠오른다. 아니 그 옆을
지나가만 해도 내용이 파노라마
처럼 떠오른다.
그래, 나는 인간 스캐너다.

느낀다고 했다. "그것은 마치 요란한 돌풍 같아요."

그 돌풍이 대지 위를 날며 그를 향해 똑바로 달려오는 것을 보면, 그는 하던 일을 다 팽개치고 미친 듯이 집으로 달려갔다. 그의 뒤를 바짝 따라붙어 돌풍이 쫓아오는데, 어떤 때는 아쉽게도 그를 통과해 어디론가 쏜살같이 날아가 버리기도 했다. 분명 그 시는 다른 시인을 향해 가고 있었던 것이라고 생각해야만 했다. 그는 그 돌풍을 놓치지 않으려고 안간힘을 다해 집 안으로 뛰어 들어가 재빨리 연필과 종이를 집어 천둥소리처럼 지나가는 그 시를 받아 적었다. 얼마나 빨리 지나가는지 어떤 때는 달려가는 시를 거의 놓칠 뻔하다가 시의 꼬리를 겨우 잡은 적이 있었단다. 그런 경우 한 손으론 종이와 연필을 집어 들고, 한 손으론 시의 꼬리를 간신히 잡아 끌어당겨가며 적는데, 이럴 땐 시의 한 글자도 빼먹지는 않지만 완전히 거꾸로 적어서 시의 마지막 글자부터 쓰기 시작해 시의 첫 글자를 마지막으로 쓰게 되었다고 한다.

그 이야기를 들으며 마음이 너무도 편안해졌다. 머릿속에 떠다니는 아이디어를 그리기 위해 손바닥에도 생각을 그려 대야 하고 화장실에서 일을 보다가 두루마리 휴지에다가도 마구 그려 대야만 하는 내 팔자가 더 이상 외롭게 느껴지지 않았기 때문이다. 내가 하는 모든 디자인 작업이 매번 쉽게 풀린다고 생각해 본 적이 없다. 수도꼭지를 틀면 물이 콸콸 쏟아지듯 아이디어는 샘솟지 않는다. 무식한 돌쇠처럼 열심히 몸을 굴리고 머리를 쥐어뜯어가며 생각해야 한줄기 아이디어가 찔끔 떠오를 뿐이다.

나도 다른 직장인처럼 정시에 일어나 힘들게 뒤뚱거리며 출근한다. 그런데 다들 퇴근해 버린 빈 사무실에서 해는 떨어져

하늘이 깜깜해져도 아무 아이디어가 떠오르지 않는다면 미치고
팔짝 뛸 노릇 아닌가. 혹시라도 벽 속에서 지니어스가 나와 내
작업을 도와준다면 이게 웬 횡재인가. 하지만 그 지니어스가 내가
방심하고 있을 때 나타나 내 머리에 멋진 생각을 말해 준다면,
방심이라고 해 봐야 무슨 잘못이라고 말하기도 애매한, 예를 들어
운전 중이라든가 사람들과 회의 중에 그분이 오신다면, 대책이
없다.▲

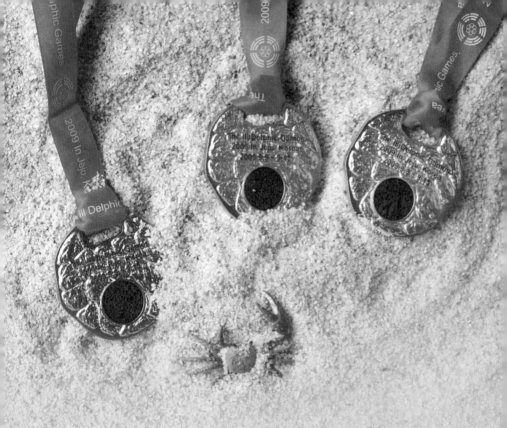

제주도에서는 국제 행사를 많이 하는데
그중 델픽 대회라는 국제적인 문화 경연
대회가 있다. 세계 각국의 문화 예술가들이
한자리에 모여 마치 올림픽 경기처럼
경연을 하고 상을 주는 행사다. 나는 그
행사 중 디자인 경연 종목의 감독을 맡았다.
덤으로 경연 수상자들에게 줄 상장과
메달을 디자인하는 일을 하게 됐다.
나는 제주도에서 주최하는 행사이니 만큼
디자인이 제주도다웠으면 했다. 제주도엔
정말로 돌이 많았다. 돌로 만든 하르방이
길거리 여기저기에 있고 '돌문화 공원'도
있었다. 제주도에는 그 많은 돌만큼이나
돌에 관한 이야기가 많았다. 그래서
나는 그렇게 많은 이야기가 있을 정도의

돌이라면 분명 보석만큼이나, 혹은
그보다도 더 가치가 있는 그 무엇이 있을
것이라고 생각했다.
나는 제주도 돌로 메달을 만들자고 했다.
돌은 너무 흔해서 메달에 넣으면 품위가
떨어진다는 등 반대 의견들을 절충해 메달
안에 돌을 넣는 것으로 결론지었다. 그러나
제주도 돌의 90퍼센트를 이루는 현무암은
강도가 엄청 단단해 가공이 쉽지 않았다.
그래서 돌 다듬을 사람을 이 잠듯 샅샅이
찾았다. 지성이면 감천이라고 세계에서
가장 단단한 돌 중 하나인 현무암, 그리고
그 현무암을 세공할 세계에서 유일한
사람을 찾았다. 메달은 그렇게 완성되었다.

여섯 명

발상이 재미있으면, 그에 따르는 일도 재미가 있다. 오래전부터 한 권의 책 속에 다른 종이를 사용하고 싶었던 적이 많았다. 사방에서 반대하는 목소리로 생각을 접었을 뿐이지 그런 동판지같은 생각은 늘 마음 깊이 있었다. 얼마나 좋은 기회인가. 우리나라 글자 문화도 알려 줄 겸 신문도 잘라 넣자고 했다. 그렇게 진도가 나가니 생각은 더욱더 자유로워졌다. 작가들은 작품 제작 의도를 글로 쓰는 고통이 없어서 행복해 했고, 디자이너들은 편집자들이 교정 본다고 시간 잡아먹는 짓이 없어서 행복해 하고, 나는 종이를 다양하게 써 보는 소원을 풀 수 있으니 좋고, 돈을 대는 스폰서는 정말로 개성 있는 책이 만들어져서 좋아했다. 농담은 페이소스도, 시니컬한 생각도 녹여낸다. "그동안 우리는 외국에 소개를 너무 정중하게 한 것 같아요."

"외국 사람들이 인천공항에 도착하면 놀란다잖아요. 한국 여자들은 모두 한복을 입고 다니는 줄 알았는데……." 이번 기회에 적나라하게 우리나라를 제대로 알려 보자고 했다. 또 하나의 철학이 생성되는 순간이었다. 그래서 피자를 대신해 빈대떡을 찍으러 광장시장도 가고, 백화점 대신 동평화시장 뒷골목에 있는 옷 만드는 단추 가게와 소품 가게도 찍었다. 물론 인사동에서 중국에서 만든 짝퉁들을 모아 파는 리어카도 찍었다. 길거리에 널려 있는 쓰레기하며 몬도가네 같은 돼지 껍데기집에서도 사진을 찍었다. 일상을 속이고 싶지 않았다. 박물관 속에 있는 옛날 작품을 보여 주는 것만이 우리를 보여 주는 것이라고 생각하지 않는 젊은 여섯 명의 작가들은 그렇게 그들이 생각하는 한국적인 모습을 사진에 담았다. 그리고 그들 여섯 명은 아주 자랑스럽게 이탈리아 행 새벽 비행기를 탔다.

It is always great pleasure to meet gorgeous architecture when travelling in Europe's great cities. Preserving cultural heritage in such a marvelous state would inevitably cause some significant amount of inconvenience. We travelers know that, and do appreciate that. Such experiences, appreciating the coexistence of the Classic and the Modern, remind us of Europe's flexibility, its passion, and its aspiration for a new design.
We Koreans have also begun to feel the importance of such a harmonious coexistence of old and new. And more and more efforts will be continued to make Korea, not just a country of economic soundness, but also one of cultural varieties and design sensitivities.
Limkwang is one of the first-generation construction companies in the modern history of Korea, supporting Korea's development for the last 80 years, and we met these designers of new generation, who contemplates about the Korean-ness in more profound way than ever. We think this encounter is highly meaningful, and we are very pleased to support them to meet the world to show their ideas and communicate in Fuori Salone.
In helping and supporting them, we are not alone. Without further help of President Lee of LuxMate, President Kim of Baroque Kitchen & Furniture, and President Lee of Paran Group, it might have been unthinkably difficult to prepare this exhibition.
During 'Salone Internazionale del Mobile 2010', we hope you get deeply impressed with this taste of new Korean culture, and try to find more way to get closer to it. We promise we will do our best to accommodate such future demands in every way.

Thank you.

Limkwang Engineering & Construction Co., Ltd.

Managing Director
Kim Jung Hyun

I lavori di questi designer sono molto diversi fra loro, perchè evidentemente ogni autore ha il suo stile. Ma se cosiderati dall'esterno e da lontano, questi personaggi sembrano accomunati da una poetica unitaria, tripicamente coreana.
L'innata attitudine a coniugare il rispetto della tradizione con i linguaggi piu moderni è il tratto piu visibile di questa attenzione al nuovo, leggera, accurata e delicata. E c'è anche un'altra qualità proprio coreana, che è l'abilità nella fattura, la sperimentalità artigianale ed il ricordo quasi nostagico di forme del passato.
Un gruppo di mobili, quello di questi designer, davvero esemplare anche nell'accostamento fortunato dei bravissimi autori.

Alessandro Mendini

A dressing stand
Love, I don't know how long it is;
I just know it's interminable
Love is, and will be, as it has been 10 years ago, even centuries ago. Woman's furniture, who was dreaming about love while dressing, while imagining never-ending love in front of her mirror.

A display cupboard
Fluttering light, moving shadow.
Flow of red lights through layered *hanji-bal*, one of the tools to make *hanji* paper from mulberry trees, vividly express woman's flamboyance. Just like a rosy cheek of a woman, or some sensual illuminations in and out of the traditional red dress.

A sobahn
Such a beauty:
Whether with frills or not, I adore her.

뻔하지
않은
디자인

사진을 비주얼로 사용하는 디자인에서 나는 당연하게 우선 그림을 그려 본다. 사진들을
찬찬히 바라보면서 느낌을 받아 그린다. 그림은 형태가 아니라 느낌이다.
입체로 보이는 사진은 그림에 비해 말초적이다. 그림은 평면적이다. 색상도 단순하게
어울리는 계열의 색들이다. 스님의 표정을 선 몇 개로 그린다. 한국화를 보면서 받은
느낌으로 그린다. 오랜 시간에 걸쳐서 여러 성격과 직업의 사람이 찍은 사진들을 모아 놓은
경우는 특히 그렇다. 1천 여 점이 넘는 사진들을 보며 디자인에 어울리는 사진을 고르기는
쉽지 않다. 시간도 오래 걸린다. 사진을 고르다 보면 내가 어떤 기준으로 사진을 고르는지
미궁에 빠진다. 기준이 바뀐다. 꼬인다. 그리고 사진의 내용보다는 미적 기준, 즉 속 빈
강정을 고르기 일쑤다. 옆으로 지나는 미인을 곁눈질하지 않는다면 사람이 아니다.
그럴 때마다 나는 내가 그린 그림을 본다. 지금 내가 고른 사진이 그림의 느낌과 어울리나?

아주 오래전 일이다. 텔레비전에서 우아한 음악이 흘러나왔다. 루치아노 파바로티의 아크로폴리스 공연. 음악은 〈오 솔레미오〉. 내 음악 취향이 워낙 잡식이며 수준은 바닥이지만 고등학교 음악책에 나오는 노래 정도는 상식으로 알고 있다. 게다가 〈오 솔레미오〉는 학창시절 반 대항 합창대회 때 우리 반 주제곡이었다. 성성한 머리로 온갖 똥폼을 잡아 가며 서너 달 목청을 날렸다. 학창시절 다들 그랬겠지만, 등하교 때 콧노래로 연습을 하고 화장실에서 일을 보면서도 가사를 외웠다. 가사도 빠삭하게 외우고 자세도 완벽하건만 음정을 못 맞춰 노래방에서 딱 한 번 불러 보다 중간에 회장실로 피신한 후론 다시는 내 입 밖으로 흘러나오지 못했던 노래가 〈오 솔레미오〉다. 그런데 파바로티의 선창 다음으로 아주 허스키한 목소리가 뒤따랐다. "어라 저건 누구지?" 이 목소리는 들으면 들을수록 가슴속에서부터 솟아오르는 무엇이 있었다. 브라이언 애덤스였다. 당장 뛰쳐나가 CD를 샀다. 고상한 파바로티보다는 청바지 차림으로 노래를 부르는 애덤스가 내 수준에는 훨씬 맞았다. 내가 유일하게 지금도 외우는 노래, 음정을 맞추지 못해 머릿속에서만 흥얼거리는 노래. 파바로티는 나를 관중석에 앉혔지만, 애덤스는 가끔 나를 무대 위로 끌어올린다. 술이 흥건히 취한 날이면 더욱이 그렇다. 평상시엔 잊고 살지만, 일을 하면서는 마음속에서 불쑥불쑥 애덤스의 허스키한 목소리가 자주 올라온다.

사진작가 이지누가 나에게 그런 사람이다. 사진작가니 사진기는 물론이고 오디오, 스피커, 자동차, 컴퓨터 기기 등을 최신식으로 구비하는 얼리어답터다. 그런 양반이 어느 날 같이

점심을 먹자고 찾아와 내 호기심을 건드렸다. "내년이 성철 큰스님 탄신 백 주년이고, 내후년이 열반 20주년인데……." 책 좀 같이 만들어 보자는 말이다. 이거는 또 웬 고맙고 고마운 말씀……. 당연히 땡큐지. 이 양반 성향과 내 성격이 어느 정도 궁합이 맞는 부분이 많다. 〈오 솔레미오〉를 파바로티 버전보다는 브라이언 애덤스 버전으로 듣는 것을 좋아한다는 것도 그중 하나다. 땀을 삐질삐질 흘려 가며 개울바위를 타고 백년암에 기어올라가면 우선 3천 배를 하라고 소리를 지르는 가야산 호랑이로 알려진 성철 큰스님의 이야기가 아니라, 애들을 보면 천진난만하게 장난을 치는 친근하고 인자한 성철 큰스님 버전으로 책을 만들자는 얘기가 그 또한 하나다. 합의 볼 사항도 아니다. 그저 눈빛만 봐도 결론이 난다.

이지누는 자료로 보라고 책 몇 권을 슬쩍 놓는다. 제목이 한자로 되어 있다. 나는 한자 세대라 천자문을 떼지 않더라도 그 정도의 한자는 안다. 내 경우 한자로 쓰는 것이 문맥을 이해하고 내용을 파악하는 데 도움이 될 때가 훨씬 많다. 하지만 요즈음 젊은 세대에게 읽히는 책을 만들려면 한자는 쓰지 않아야 하는 것 아닌가? 사무실 막내 디자이너에게 한번 읽어 보라고 책을 던져 줬다. "이거 어려운 책 아니에요? 이런 책을 어떻게 봐요." 표지에 한자로 쓰인 제목을 보자마자 막내 디자이너는 난감한 표정으로 책을 펼치려고도 하지 않는다. 디자인이란 이럴 때 참 문제가 많다. 내용을 충실하게 파악하고 난 후에 그걸 상징적으로 표현하는 것이 표지 디자인인데 경우가 요 모양으로 돌아가면 독자에겐 굳게 닫힌 문의 자물쇠 역할을 한다. 큰스님 살아생전 대통령이 부마고속도로를 뚫고 그 기념으로 해인사를 들렀다고

엄하디 엄한 성철 스님인데,
부드러운 미소, 풀어진 자세,
그리고 아이들과 장난을 치고
있는 장면의 사진을 보여 드리니
오래 성철 스님을 모셨던 원택
스님은 대략난감한 표정을
지으셨다. 지난번에 팔자에
없는 글을 쓰느라 상기병까지
걸리셨단다. 절대 글을 쓰지
않겠다고 손사래를 치시곤 이내
자리에서 일어나 문을 열고
나가셨다.

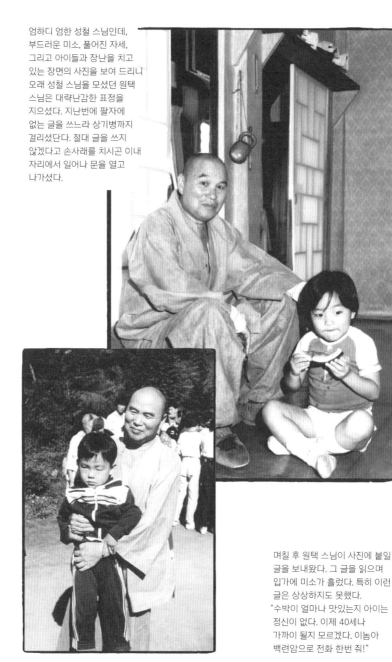

며칠 후 원택 스님이 사진에 붙일
글을 보내왔다. 그 글을 읽으며
입가에 미소가 흘렀다. 특히 이런
글은 상상하지도 못했다.
"수박이 얼마나 맛있는지 아이는
정신이 없다. 이제 40세나
가까이 될지 모르겠다. 이놈아
백련암으로 전화 한번 줘!"

한다. 큰스님을 한번 보자고 청했단다. "보면 뭐하나?" 큰스님은
일언지하에 거절했단다. 대통령이 큰스님이 머무는 백련암으로
삘삘거리고 올라올 리도 없고, 설사 올라온다고 하더라도 3천
배를 안 할 것이다. 그렇다고 큰스님이 내려갈 리는 만무하고,
내려간들 할 말도 없을 텐데 통성명하고 얼굴 보자고 왕래하기는
번잡하다고 했단다. 보통 사람 같으면 쉽지 않을 대답이다. 그런데
그런 스님의 열반 20주년 기념책자를 '개그콘서트'처럼 만든다고
하면 그분을 모셨던 상좌스님이나 문도사찰에서 그냥 놔둘 것
같으냐는 얘기다. 쉬운 내용, 장난스러운 내용 또는 재미있는
내용의 책은 엄밀히 말하자면 디자인이 달라질 수밖에 없는데…….

　　이제는 상품을 잘 만들기만 하면 잘 팔린다는 말은
옛날이야기다. 그래서 마케팅이란 말이 득세하며 상품을
구매하는 좀 더 정확한 세대와 계층이 자리 잡아가는 것이다.
책의 디자인도 마찬가지다. 예쁘게 그리고 멋있게 하면 된다는
말이 더 이상 통하지 않는다. 타깃을 정해야 한다. 남녀노소 어떤
계층이라도 좋아하는 디자인을 한다면야 대박이 분명하겠지만,
21세기 양극화와 개성을 내세우는 세상에서 그럴 가능성은 없다.
대한민국의 인구가 5천만 명이라고 하자. 그중 책을 읽는 인구는
불행하게도 2백만 명 정도, 이 수치는 최근 2년 동안 베스트셀러의
평균 수치다. 성철 큰스님에 관한 책은 어느 정도의 독자가
있을까? 이전의 판매량을 보면 최대 40만 명 정도다. 그게 10여
년 전의 판매량이라고는 하나 아직도 유효하다고 보는 이유는,
인구는 늘었지만 책을 읽는 독자는 줄었다는 점, 경제가 당시보다
지금 훨씬 좋지 않다는 점 등을 들 수 있다. 큰스님이 열반에 드신

지 20년이 지났다. 당시 유치원에 다녔을 법한 사무실 디자이너는 성철 큰스님을 전설로 들었다. 조금만 과장하면 동화책을 만들어도 될 만한 이야기다. 기존 40~50대 독자층들은 어느 정도 알고 있지만, 20년 만에 리바이벌한다는 것이 어떤 의미일지. 이번 책은 내용을 쉽게 만들기로 했다. 즉 성철 큰스님께서 살아 계실 때의 행적은 보지 못했지만 미디어를 통해, 그리고 구전을 통해, 또 그간 발행된 책을 통해 상식을 가지고 있는 세대, 그러나 한자를 배우지 않아 한학으로 공부를 한 스님의 언어와 문장을 쉽게 이해하지 못하는 세대를 타깃으로 정했다.

삶이 각박해질수록 사람들은 정신의 안식처를 찾기 마련이다. 종교적인 경전들도 따지고 보면 사람답게 살아가기 위해 쓰인 글이다. 세월이 아무리 변한다 해도 오랜 시간 사람들이 살아가며 느낀 점을 모은 글들은 그 세월의 에너지만큼이나 세대 차이를 넘어 삶의 철학을 느끼게 해 준다. 그게 고전이 지닌 위력이다. 이런 생각으로 책방을 갔다. 책방엔 책이 많이도 있다. 어지러울 정도다. 마트나 서점이나 대형화되어 버린 지금, 책방의 주인은 더 이상 돋보기를 쓰고 신문을 읽고 있는 할아버지가 아니다. 즐비한 서가들 사이로 예쁜 아가씨들이 상냥한 목소리로 안내를 한다. 종교서적 코너를 멀찌감치 바라본다. 나름 개성을 살려 책을 만들었다고는 하나 그렇게 한군데 모아 놓고 보니 비슷비슷한 분위기다.

이런저런 책들을 뒤적이다 그중 쉬워 보이는 책 제목이 눈에 들어왔다. 《붓다의 치명적 농담》. 뭐지? 자세히 보니 작은 글자로 '금강경'이라고 쓰여 있다. 금강경이 먼저 눈에 들어왔다면 그냥

뻔하지 않은 디자인

지나칠 뻔한 책이다. 어려운 내용인가 보다. 한 권이 아니라 그 책 옆에 비슷한 분위기로 디자인된 책이 더 있다.《허접한 꽃들의 축제》. 한 권은 금강경 별기(別記), 또 한 권은 금강경 소(疏)라고 작게 쓰여 있다. 별기는 뭐고 소는 또 뭐야? 이 말도 쉽게 풀어야 하지 않나?

우리나라 단어는 대부분 한자어로 되어 있다. 한자를 모르면 앵무새처럼 발음만 하는 형세니 낱말의 뜻은 제대로 모르고 사용하는 꼬락서니다. 아, 여기에 쓰인 '소'는 소통이라고 할 때 쓰는 '소'자다. 그럼 '별기'는 별도로 기록한 것? 책을 펼쳐 뒤져 보니 불교 개론에 해당한다며 '별기'란 이름을 달았고, 금강경의 문자들을 쫓아가며 번역을 해서 '소'라 했다고 쓰여 있다. 다시 표지 디자인을 거리를 두고 바라본다. 붉은색의 추상화, 그리고 푸른색의 추상화 그림이 책 바탕에 깔려 있다. 김환기의 그림이다. 다른 책보다 훨씬 시대를 넘어서 독자에게 가까이 온 기분이 들었지만, 불쑥 또 다른 의구심이 들었다. 요즈음 젊은 세대들은 '환기'를 아나? 알고 말고는 차치하고 환기의 추상화가 쉽게 다가갈 수 있나?

디자이너에겐 클라이언트 주문은 신의 명령이다. 왜냐하면, 일도 주고 돈도 주기 때문이다. 결과가 좋으면 명성도 안겨준다. 가끔 아주 가끔이지만 이런 클라이언트의 생각을 따르기가 애매할 때가 있다. 어떻게 보면 너무나 뻔해서라고 할까? 디자이너는 작업 방향을 콘셉트에 따라 정한다. 콘셉트는 디자이너 혼자 정하는 것이 아니다. 작업에 참여하는 모든 사람이 회의를 통해 결정한다. 왕왕 클라이언트가 정해 오기도 하는데, 확고하게 정해져 있는

경우가 대부분이다. 이 일을 처음 시작할 때만 해도 나 역시
불교에 관한 책들이 가지고 있는 시각적인 느낌이 좋았다. 비록
읽지는 못하더라도 한자로 지은 제목은 오래된 지식의 느낌을
풍기며 독자로 하여금 '어이쿠, 공부를 좀 해야 하는 것 아닌가'
하는 경외심과 마음을 겸손하게 만들기에 충분하기 때문이다.
그리고 전반적인 색상과 밝은 여백에서 느낄 수 있는 여유는
각박하게 살며 병들어 가는 인간성을 치료해 준다. 몇 달을 한
치의 의심도 없이 디자인 작업을 해 왔건만, 갑자기 배신을 때리면
날 따르는 사람들은 어쩌란 말인가. 나도 답답할 따름이다.
"스님, 이런 디자인이 좋다고 생각해서 몇 달을 작업했는데, 제가
공력이 모자라 지루해 보입니다. 스님은 평생을 이런 느낌을
보고 살았는데, 지겹지는 않으십니까?" 나는 마음을 비우고
결정적인 심정 고백을 했다. "우짜겠노, 홍실장이 싫다는데……."
내가 이어서 덧붙였다. "한자도 빼 버리고 쉬운 말로 가시죠."
진심이 통한 것일까? 스님은 너무 쉽게 '그러마' 하시고는 "그래도
지금까지 한 디자인이 마 아깝지 않을까?"라며 말끝을 흐리셨다.
　　스님은 마음을 비우신 것인지, 정말 디자이너를 믿는 것인지
미친놈 널뛰듯 두서없이 지껄여 대는 날 오히려 위로해 주신다.
사실 이런 경우를 '폭탄'이라고 한다. 클라이언트만 설득해서 되는
일이 아니기 때문이다. 이제 같이 작업했던 디자이너들을 설득해야
하는 어려운 고개가 하나 더 남았다. 선입견 때문이다. 다 된 밥에
코 빠트린다는 반감, 작업 계획이 어그러지면서 이제 그들을
기다리는 것은 일상을 포기해야 하는 중단 없는 노가다뿐이다.
만감이 교차하는 순간이다. "오늘 저녁 오랜만에 친구와 저녁

뻔하지 않은 디자인

61

약속을 했는데…….” “주말에 결혼식이 있는데…….”

“모두 안 돼. 처음부터 작업 다시 해. 절이 싫으면 중이 떠나야지.”
카리스마? 나는 그런 말 모른다. “나는 디자이너고 좋아서 다시
하자는데, 그런 내가 디자이너를 망가트리려고 그러는 거겠어?
모처럼 작품 한번 만들어 보자는데, 뭔 말이 그리 많아?” 나는
설득을 넘어 깽판의 수준으로 선언을 한다. ‘저 지랄 같은 성격이
고집을 부리니, 우리가 마음을 비워야지.’ 말은 안 해도 눈빛만
봐도 안다. 나는 믿는다. 신 나는 작업과 심드렁한 작업의 결과는
눈으로 차이가 보이는 것 정도가 아니라, 마음으로 그 차이가
느껴진다는 것을. 고스톱보다 재미있다고 한다면 믿을까? 못
믿겠다면 말고. 동력기는 처음 돌리기가 어렵지 돌기 시작하면
저절로 돌아간다. 채찍을 들었으니 당근도 보여야지. 모두를
경악하게 했던 폭탄이 바로 밤하늘에 오색찬란하게 퍼지는
폭죽으로 변하는 순간이다. 그 폭죽의 하이라이트. “이번 콘셉트
회의는 가야산 백련암에서 머리를 식히면서 하지.”

　　경상도 남쪽 가야산 자락에 해인사가 있다. 그 해인사에 속한
여러 암자 중 하나가 백련암이다. 고속도로를 달리다 톨게이트를
지나 국도로 접어들면 한가로운 벌판이 나타난다. 저 멀리 편안한
능선들이 여유 있게 늘어지고 길가의 가로수들은 차창 밖으로
스쳐간다. 해인사 입구까지야 관광객들로 울긋불긋하지만 암좌로
올라가는 입구는 살벌한 바리게이트가 내려져 있다. 그 자체가
‘관계자 외 출입금지’의 분위기를 풍긴다. 승용차에서 내려 걸어
올라가란다. 길도 조그마한 경차 한 대가 겨우 올라갈 정도의 좁은
폭으로 이어져 있었다. “서울에서 원택 스님과 약속이 있어 내려온

디자이너입니다." 정중한 자세로 입구에 계신 문지기에게 말씀을
드리니 두말없이 그 육중한 바리케이트가 올라가기 시작했다.

　　암자로 올라가는 길은 고즈넉하고 인적이 없는 천연의
자연 그대로 모습으로 도시 촌놈들이 속물스런 환호성을 지르게
만들었다. 우리는 곧바로 뭔가 껄끄러움을 느꼈다. 우리가 이
산길의 이물질 같다는 느낌이다. 걸어서 올라가야 하는 길을 차를
타고 올라간다는 것이 특권인 줄 알았다. 디자이너라면 그 풍광이
말하는 속도를 지켜야 한다. 시간이 조금 지나고 길을 오르는
보살님을 지나칠 때마다 마음속에서 징소리가 울렸다. 산길을
반도 오르기 전에 차를 운전하고 있다는 사실이 창피하기까지
했다. "야, 우리도 백련암 가면 3천 배 해야 하는 거냐?" "성철
큰스님이 돌아가셨는데 아직도 3천 배를 해?" 우리는 그동안
주워들은 설익은 지식을 노닥거리며 산사 분위기에 눌려 옆줄
맞추기를 시작했다. 철없는 속물들이 거사와 보살이 되어 백련암을
올랐다. 원택 스님은 먼저 와 우리를 맞이하셨다. 사실 우리는
백련암을 들어서면서 약간 실망을 했다. 백련암을 오르는 돌계단을
보면서 성철 큰스님이 살아계실 당시의 분위기를 느낄 수 있어
좋았는데, 일주문에 들어서고 돌을 깎아 새로 지은 불사들을
보면서 황당함까지 느꼈다. 암자가 이래도 되는 거야? 원택
스님에게 그런 느낌을 말씀드리니 대답 또한 아리송했다.

　　요즈음도 예전 성철 큰스님이 살아계실 때 다니셨던
보살님들이 종종 연로한 몸으로 찾아오시는데, 마당에
올라서 스님을 만나면 묻는단다. 백련암을 가려면 얼마나 더
올라가야하는지 말이다. 몰라볼 정도로 바뀐 백련암은 예전의

원택 스님은 백련암 주변을 산책하며 성철 스님이 살아계셨을 때 이야기를 해 주셨다. 현장 답사는 이런 맛이 있다. 원택 스님의 말씀을 들으며 찍은 사진들은 이야기를 닮았다. 종교가 있고 없고는 중요하지 않다. 이런 느낌이 무엇이라고 쓰였던 상관없다. 누구나 마음을 다잡을 때 필요한 장면들이다.

원택 스님을 졸졸 따라다니며 이야기를 듣지만 어려운 말은 어려운 말이다. 하지만 그 말뜻을 알아듣고 모르고를 따지지 않는다. 마음이 푸근해지고, 생각이 편해지며, 얼굴 근육에 힘을 빼고 먼 곳을 보게 된다. 그 시간에 받은 느낌은 마음에 새겨져 평생을 갈 것이다. 세상에 누가 이런 호강을 누릴 수 있을까?

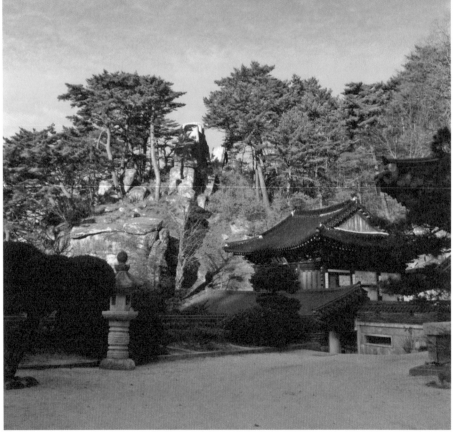

모습을 거의 찾아 볼 수 없었다. 사람들은 상징적인 성철 큰스님의 모습만 기억한다. 성철 큰스님의 마지막 모습은 다비식(시체를 화장해 그 유골을 거두는 의식)장에 휘날리던 만장 속에 기억되지만, 큰스님을 상좌하던 원택 스님에게는 한없이 쇠약한 노승으로 마음속에 기록되었다. 원택 스님은 하루하루 노심초사하며 큰스님을 안타깝게 바라보며 보내던 기억들이 더 크게 남아 있었다고 한다. "하루는 성철 큰스님이 문지방을 제대로 넘지 못해

발을 잘못 디뎌서 발톱이 빠져 버렸지요." 지금은 문턱이 사라진 흔적을 가리키며 서글픈 눈으로 말씀하셨다. 10센티미터도 안 되는 문턱에 걸려 넘어지셨는데 너무 화가 나 그날로 문지방을 다 갈아 버리셨다고 했다. 원택 스님은 옛 생각에 젖어 시간 가는 줄 모르고 말씀하셨다. 지금까지 거의 알려지지 않은 성철 큰스님의 일상이 마냥 신기하기만 했다. 백련암을 올라오기 전까지는 성철 큰스님의 인상적인 느낌을 살려서 책을 만들면 될 것이라 단순하게 판단했었다. 누더기 승복에 강한 인상, 그리고 대쪽 같은 느낌을 살려 디자인하자고 거의 마음을 정했었다. 그러나 원택 스님의 말씀을 듣고 나니 마음이 흔들리기 시작했다. 원택 스님이 기억하는 큰스님은 부드럽고 온화하다 못해 장난스럽기까지 했으니 말이다.

서울에서 원택 스님을 뵐 때는 근엄하기 그지없었는데

백련암에서 옛날이야기를 하고 있는 원택 스님의 얼굴은
개구지셨다. 큰스님을 모시던 그 시절에 푹 빠져 계신 듯했다.
승방에 들어 차를 얻어 마시는 것도 정도가 있다. 한두 시간
담소에 마시는 차가 여러 잔을 넘기니 커피 생각이 간절했다.
"스님도 커피 좋아하시잖아요." 서울에서 스님을 만날 때마다
카페에서 커피를 마시던 생각이 들어 감히 여쭈었는데, 스님의
반응은 의외라는 표정이다. 귀한 손님에게 차를 대접하는
것이 예의라며 한사코 좋은 찻잎이니 사양 말고 더 마시라는
말씀이었다. "저는 커피가 좋아요." 종일 한 잔도 못 마셔 간절해진
마음에 투정 섞인 말투로 말을 흘렸다. 이야기가 옆길로 새니 원택
스님은 자연스럽게 자리를 털고 일어나 불당으로 향하셨다. 그
김에 우리도 장시간 정좌하고 꼰 다리를 풀 겸 앞마당으로 나와
산책을 시작했다. 그런 꼬락서니가 산사에 어울릴 턱이 없었다.
스님 한 분이 곁으로 다가와 귓속말로 주의를 주는 것이 아닌가.
불교에 대해 일자무식인 우리가 사찰 마당을 거닐며 건들거리는
꼴이 눈에 들지 않았을 터, 일침을 받은 우리는 마당을 벗어나
산길로 향했다. 누가 봐도 몰래 담배를 피우기 위해 적당한 장소를
물색하는 영락없는 고삐리 모습이었다.

우리는 바람 좋은 나무 그늘에 둘러앉아 한바탕 설전을
벌였다. 책을 위엄 있는 성철 큰스님으로 만들 것인지 아니면
지금까지 원택 스님이 말씀하신 큰스님의 일상적인 에피소드로
만들 것인지 한참 동안 떠들어 대도 답이 보이지 않았다. 더군다나
원택 스님도 이번 책에 큰스님의 일대를 기록한 행장을 꼭 넣어야
한다고 주장하셨다. '그래, 모두의 소원을 들어주지. 생각이 다르니

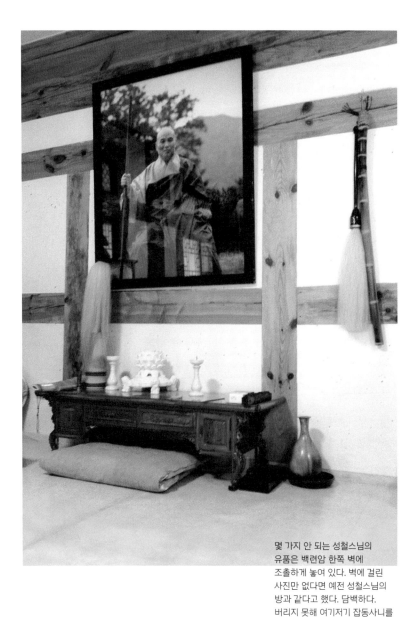

몇 가지 안 되는 성철스님의
유품은 백련암 한쪽 벽에
조촐하게 놓여 있다. 벽에 걸린
사진만 없다면 예전 성철스님의
방과 같다고 했다. 담백하다.
버리지 못해 여기저기 잡동사니를
쌓아놓고 사는 내 작업실 공간을
떠올려 봤다. 서울 가면 대청소
한번 하자.

다 따로 만들면 된다.' "세 권으로 만들면 되잖아." 갑자기 책을 세 권으로 만들자는 내 말은 모두를 어리둥절하게 만들었다. 한 권은 기존에 알려진 인상의 성철 큰스님 이야기로, 또 한 권은 오늘 들었던 인자한 큰스님의 이야기로 만들고, 다른 한 권은 행장으로. 이렇게 세 권으로 만들면 간단했다. 말이야 간단하다. 한 권을 만들 시간과 공력으로 세 권을 만드는 것이 가당키나 한 말이냐는 읍소가 튀어나왔다. "더 좋은 생각이 없으면 내 말대로 하는 걸로." 나는 저녁 공양시간에 맞춰 가야 눈칫밥을 먹지 않는다고 재촉하며 자리를 털고 일어났다. 갑자기 일이 세 배로 늘었으니 다들 입이 댓 자씩 나왔다. 선방에 들어도 입을 다물지 못하고 계속해서 웅성거리니 스님이 조용히 해야 한다는 의미로 문을 두드리고 지나가신다. 새벽 공양에 늦지 않으려면 일찍 자야 한다. 자꾸 주의를 받으니 눈치만 늘고 산사의 밤은 불편하기 짝이 없다. 일찍 잠자리에 드는 습관이 아닌 밤도깨비들이 누워 있는다고 잠을 잘 수 있는 것이 아니다.

시간이 얼마큼 지났을까? 한밤중인데 어린 스님 한 분이 원택 스님의 전갈을 가져왔다. 아직도 커피 생각이 있으면 뒷방으로 오라는 말씀이었다. 잠도 오지 않는데 잘됐다 싶어 흔쾌히 따라나섰다. 어정쩡한 자세로 인기척을 내고 방문을 여니 원택 스님과 젊은 스님 한 분이 나지막하고 긴 나무 탁자에 마주 앉아 마치 실험실의 연구원들 같은 표정을 지으며 커피를 갈고 계셨다. 한밤중에 산사에 은은히 퍼지는 커피 내음은 정말로 자극적이었다. 일장이라고 자신을 소개한 젊은 스님은 해인사에 속한 암자 사이에서 소문난 바리스타였다. "아니 사찰에서 커피를 마시나요?"

나는 겸연쩍은 얼굴로 손을 비비면서 자리에 앉아 실없는 질문을 던졌다. 오랫동안 보이차를 대접했는데 가짜도 너무 많고 비싸 여간 힘들지 않다고 엄살 아닌 엄살을 부리시는 원택 스님은 낮에 하셨던 이야기보다 훨씬 재미있는 진정한 야사를 아주 나지막한 목소리로 풀어 놓으셨다.

그동안 막연한 편견에 사로잡혀 불교를 떠올렸을 때 도시 생활과는 거리감이 있었다. 그 속에서 어떤 사람들이 어떤 이야기를 하고 사는지 관심이 없었다. 수학여행 때 들리는 코스, 혹은 국사책에서나 읽는 상식 정도로 생각했지, 지금까지 관심을 두지 않았다. 그런 공간에서 커피를 마신다는 속세의 일상적인 행동은 신기하기만 했다. 밤이 깊어 산짐승 소리가 더 크게 들린다. 그러면 그럴수록 원택 스님의 목소리는 작아지고 우리는 원택 스님에게 한 뼘 더 다가간다. "그래, 책을 이렇게 만드는 거야. 엄하고 장중한 이야기도 있지만 속세에 빠져 멀리 있던 중생이 모처럼 발걸음 돌려 찾아오면 문전박대하지 않는 느낌을 살려서……. 아니, 잔잔한 커피 내음까지 잡아서 말이야……." 검은 모노톤의 표지가 성철 큰스님의 명성에 누가 되면 안 된다는 생각에서 벗어난 얼마나 자유로운 표현인가? 표지 디자인이 마음속 거울에 먼지로 남아 자꾸 어지럽게 만든다. 자리에 앉았다. 창밖을 내다 보다 작업실 밖으로 나가 감나무 싹이 얼마나 돋았나 후벼 보고, 섰다 앉았다 좌불안석의 시간을 보냈다. 결국 새로운 무엇이 필요하다. 새로운? 세상 그 어디에도 새로운 것은 없다. 단지 새롭게 보이도록 만드는 것뿐이다. 그게 디자이너의 일이다. 열반에 드신 스님을 표현하는 가장 당연한 연꽃. 그게

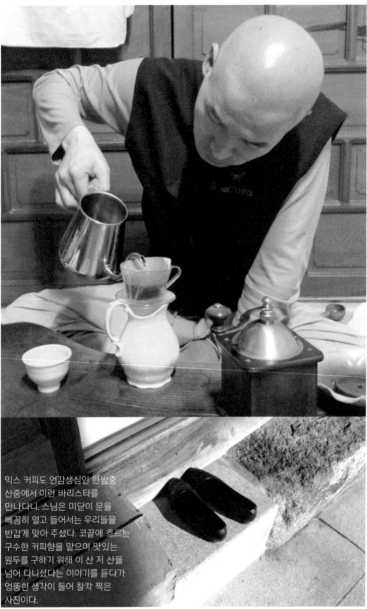

믹스 커피도 연감생심인 한밤중
산중에서 이런 바리스타를
만나다니. 스님은 미닫이 문을
빼꼼히 열고 들어서는 우리들을
반갑게 맞아 주셨다. 코끝에 흐르는
구수한 커피향을 맡으며 맛있는
원두를 구하기 위해 이 산 저 산을
넘어 다니셨다는 이야기를 듣다가
엉뚱한 생각이 들어 찰칵 찍은
사진이다.
스님, 그날 커피는 정말 아직도
잊을 수 없습니다.

식상해 구석에 처박고 거들떠보지도 않았다. "그래, 성철 큰스님의 부드러운 마음 같은 연꽃을 디자인해 보자."

마음을 정하는 데 시간이 걸리지, 일단 방향이 정해지면 작업은 아주 간단하다. 컴퓨터가 그래서 좋다. 그런데 컴퓨터는 중요한 한 가지 단점이 있다. 컴퓨터는 인간의 오감 중 무시하는 감각이 있다. 후각, 미각에 이어 촉각이 그것이다. 책은 만져서 느끼는 감각 만족감이 있어야 한다. 종이 냄새 또한 구수해야 할 것이며 침 발라 넘기는 소리와 맛이 또한 그다워야 한다. '그래, 내가 직접 나가자.' 대부분 내 연배의 디자이너는 직접 업체 방문을 하지 않는다. 심한 말로 손가락만 까딱거린다. 늙은 디자이너가 인쇄소 담당 기장이나 제본 담당자를 만나러 간다는 것은 오해의 소지를 만들 수 있다. 업체 방문은 접대라는 인식 때문이다. 구더기가 지랄하든 말든 장은 담가야 한다. 직접 제본소로 달렸다. 전화 연락을 받고 황급히 들어온 담당자에게 말했다. "이 연꽃이 말이야, 좀 새롭게 보였으면 좋겠어요. 왜 그때 나한테 보여 준 후가공 샘플 있지요? 그 방법으로 마감하면 어떨까요?" 담당자는 상상할 수 없는 방법이라 모르겠다고 손사래를 친다. "괜찮아요, 저질러……." 그 한마디를 남기고 돌아왔다. △

이렇게 요란하게 디자인을 하면
걱정이 앞선다. 책이 서점까지
가는 유통구조에서 이런 제본은
무참하게 망가진다. 책이
만들어진 형태 때문에 비닐로
'랩핑'할 수도 없는 노릇이다.
서점에 진열되어도 때가 타기
쉽다. 속세구나. 할 수 없다. 모진
풍파를 견뎌야 한다.
책을 잘 만들었다고 느낀다면
다들 조심해서 다루겠지.
부처님께 빌고 또 빈다.

마음을
사로잡는
디자인

이영혜 대표의 얼굴에서 개구쟁이 모습이 보인다.
나는 그 모습에서 그때그때 다른 느낌을 받는다. 그 느낌을
바탕에 깔고 디자인을 시작한다. 《행복이 가득한 집》 제호
디자인을 할 때 부담이 많았다. 그 잡지가 가지고 있는 기존
독자층의 분위기도 그렇지만, 잡지 전체에 흐르는 디자인도
만만치 않았다. 내가 이런 엄한 분위기에 눌려 있을 때 이영혜
대표는 아주 엉뚱한 말을 꺼냈다.
"행복이 가득한 집에서 '행복이'가 이름 같지 않아?
바둑이, 얼룩이, 행복이 말이야."

"홍동원~ 뭐해. 나 좀 도와줘~." 내 이름을 다정하게 부르며
일을 의뢰하는 클라이언트가 있다. 디자인하우스를 세운 이영혜
대표다. 열 살 차이가 넘지 않으면 친구 먹어도 된다는 옛
어른들의 주옥같은 명언을 존중해 나는 이영혜 대표와 말을
트고 지낸다. 이영혜 대표는 클라이언트지만 그보다 먼저 선배고
친구 같다.《행복이 가득한 집》(이하 '행가집')은 디자인하우스의
자존심과 같은 잡지다. 잡지도 책의 일종이라 독자에게 내용으로
다가가지만 만드는 사람들의 입장에서 보면 조금씩 차이가 있다.
《좋은 생각》이나《B매거진》처럼 순수하게 판매 수익으로 매체를
운영하는 잡지와 내용 중에 광고를 실어 수익을 내는 잡지로
나눌 수 있는데 행가집은 후자에 속한다. 책의 내용이야 만드는
기자와 디자이너들이 밤새워 가며 혼신을 다해 만드니 최고라고
해도 무방하지만 쪽수당 받는 광고료 또한 자신들이 만드는
잡지의 위상을 나타내는 척도가 된다. 내가 알기로 우리나라에서
행가집이 라이선스 잡지와 같은 광고료를 받는 유일한 잡지다.
이런 조건에서도 라이선스 잡지들과 행가집은 미묘한 입장
차이가 있는데 라이선스 잡지들은 언제나 챔피언의 자리에 있고
행가집은 때만 되면 도전자의 입장에 설 수밖에 없다는 사실이다.
광고주들은 연말로 다가가면 신년 예산을 세운다. 경제도 안
좋은데 내년엔 어떤 지출을 줄여야 잘했다고 칭찬을 받을 수
있을까 하는 고민이 시작된다. 매년 치러야 하는 홍역은 행가집
입장에서야 사활을 건 챔피언 결정전으로 라이선스 잡지들과는
분위기가 근본적으로 다르다. 만일 광고주에게 조그만 틈이라도
보이면 바로 광고 단가는 하향 조정되고 그날로 행가집은

'상갓집'이 되는 것이다.

　　난세에 영웅이 난다고 이런 불리한 경쟁에서는 선수를
부른다. 이영혜 대표는 최고의 디자이너를 고른다. 최고든 최고가
아니든 자신이 선택한 디자이너는 최고라고 칭찬을 아끼지 않는다.
이영혜 대표의 칭찬을 듣고 있노라면 나도 최고가 되면서 최고가
되기 위해 내가 가지고 있는 능력 그 이상을 목표로 정하고
달리게끔 최면에 걸린다. 내 인생의 목표는 '맛있는 거 먹으며
재미있게 일하자'이지만 이 일을 받은 처음에는 지금 서 있는
내 자리에서 도망가고 싶은 간절한 마음뿐이었다. 잠시 머리를
쥐어뜯는 순간이 온다. 아, 내가 왜 그런 멍청한 소릴 했을까? 그냥
안 한다고 할 걸. 오만 잡생각이 머리를 뿌리 흔들고 지나가면
판도라의 상자 밑바닥에 마지막 진실이 보인다. 최선을 다하는
거야. 그래, 아침 일찍 일어나 운동 열심히 하고 자료조사를 엄청
해보는 거야. 뭔가 뾰족한 수가 보일 거야. "선배, 나한테 큰 방
하나만 주세요." 내 뚱딴지같은 말에 이 대표는 약간 의외라는
얼굴이었지만, 아무런 질문도 없이 비서를 시켜 운동장만 한, 방
하나를 내주었다. 그 큰 방 한가운데 책상 하나와 컴퓨터 한 대를
달랑 놓았다. 나는 당장 서점으로 달려가 내 눈에 들어오는 잡지며
책들을 닥치는 대로 챙겨 돌아왔다. 넓은 바닥에는 가장 최근에
발행한 행가집을 한 쪽 한 쪽 잘 잘라서 쭉 이어 붙여 늘어놓았다.
그리고 표지 위에는 지금 행가집 표지보다 더 좋아 보이는
표지를 얹어 놓았다. 행가집의 모든 페이지가 새로운 페이지들로
가려졌을 때 나는 잡지 전체를 한눈에 볼 수 있게 책상 위로
올라갔다. 그리고 여유롭게 커피를 마시며 첫 번째 페이지부터

마지막 페이지까지 눈길 여행을 시작했다. 점심 먹고 와서 바닥에 널어놓은 잡지 페이지를 훑어보며 맘에 들지 않는 부분은 가벼운 마음으로 바꿔 버리고 낮잠을 즐겼다. 음악도 틀었다. 행가집 분위기에 어울리는 음악을 골라 들으며 자연스럽게 콧노래가 흘러나올 때까지 시간을 즐겼다. 그렇게 맘에 들지 않는 페이지를 바꾸기를 한 지 일주일 정도가 지났다. 여기저기 도서관을 뒤지며 맘에 드는 페이지를 발견하면 복사를 해 오곤 했다. 서점에 들렀다가 맘에 드는 책을 보지 못하면 서운한 마음에 삼청동 길을 걸으며 가게 창가에 서서 구경도 하고, 떨어진 나뭇잎을 주워 책갈피에 끼우기도 하고, 전시 포스터를 몰래 뜯어 오기도 했다. 어린아이가 세상에 좋아 보이는 모든 것을 주워 모으는 것처럼 말이다.

　　2주일 정도 그 짓을 하니 마음이 시들해졌다. 나는 이렇게 시작을 혼자 하지만 시간이 흐르면 혼자의 시간이 지루해지기 시작하고 누군가를 찾게 된다. 맛있는 음식과 재미있는 이야기를 함께할 상대가 필요해진다. 이때에는 순전히 감각적으로 상대를 선택한다. 단 하나의 조건은 내 구라를 초롱초롱한 눈망울로 들어 줄 디자이너다. 내가 지난 2주 동안 이영혜 대표에게 들은 이야기와 그 후 두서없는 생각으로 자료조사를 하며 상상했던 새로운 내용의 잡지에 대한 조각조각들의 이야기. 그 이야기가 완벽한 하나의 이야기가 될 때까지 하품을 하지 않고 내 옆에서 귀 기울여 줄 디자이너를 찾았다. "하늘이 뭐하나?" 1년 만인가 아니, 2년이 넘었나? 나는 상대가 나를 기억하든지 말든지 상관하지 않는다. 내가 좋으면 그만이다. 나는 오랜만에 전화를 걸어 상대의

반응은 무시하고 당장 튀어 오라는 사자후를 날리고 전화를 끊었다. 그런 뻔뻔함은 어디서 나온 건지 나도 모른다.

일을 매력적으로 포장해야 한다. 나도 그렇게 넘어간 일인데 거부할 수 없는 멋진 '구라'가 필요하다. 오랫동안 갈고 닦은 나의 구라발. '하늘'이는 그냥 인사차 들린 표정이었다. 틈을 보이면 안 된다. 나는 그간의 안부도 묻지 않은 채 바로 본론으로 들어갔다. 내가 받은 칭찬만큼, 아니 그보다 더 요란한 칭찬을 늘어놓았다. 그리고 나는 그동안 생각하고 다듬어 놓은 잡지에 대한 이야기를 시작했다. 적을 알아야 나를 안다. 우선 다른 잡지에 대한 인상들, 그리고 그들이 가지고 있지 않은 것들, 그들이 못하는 것들, 그들이 하고 싶어하는 것들이 무엇이었는지를 이야기한다. 그러면서 나는 이야기 중에 방향을 정한다. 맛있는 음식을 먹으며 이야기하고, 멋진 카페에서 커피를 마시며 수다를 떤다. 같은 주제를 놓고 한 이야기 또 하고 또 하면 자연스럽게 군더더기는 생략된다. 그것은 남들보다 더 높은 수준의 디자인에 대한 이야기가 아니다. 너무 어렵거나 불가능한 디자인은 고통스런 과정과 실패라는 결과만 있을 뿐이다. 언제나 결론은 남들과 '다른' 디자인이다. 제품을 만들어 내는 기술력은 차이가 없다. 물건이 깨지거나 고장이 나서 버리는 것이 아니다. 변덕이 죽 끓듯 하는 요즈음 방금까지 통화 품질 최고인 핸드폰이 깨지기를 바라는 심정을 어느 누가 설명할 수 있겠나. 남의 떡이 커 보이고, 새것이 좋아 보이는 세상이다. 그 마음을 사로잡는 디자인을 해야 한다. 그래야 승부를 명확하게 볼 수 있다. 다른 길을 선택하는 것은 최고만이 할 수 있다. 2등이 절대 1등을 따라 잡지 못하는 이유는

단 한 가지다. 1등을 따라 하기 때문이다.

　　잡지에서 표지는 얼굴이다. 행가집은 이미 표지에 예쁜 얼굴을 넣지 않는다. 우리의 문화적인 재료로 명품을 디자인한다. 라이선스 잡지들을 따라 예쁜 연예인의 얼굴로 디자인하는 기존의 국내 잡지들과는 완전히 다른 모습이다. 그럼에도 불구하고 고전스러운 모습은 여전히 좀 더 현재형으로 혹은 미래형으로 디자인할 필요가 있었다. 그 첫 번째 시도가 제호를 바꾸는 것이다. 어떻게? 간단하다. '입고(入古)'하고 '출신(出新)'하면 된다. 21세기 대표 여성 교양지. 21세기 대표 여성이란 시대를 초월할 수 있는 그 무엇이 있어야 한다. 과거로 시간 여행을 시작한다. 우리나라 역사에서 여성의 존재감은 참으로 남성 위주의 시각으로 드러난다. 백치미의 청순가련형이나 신사임당 같은 현모양처가 아니면 논개나 유관순 등 21세기 여성상과는 조금씩 어긋나 있다. 일개 디자이너 마음대로 21세기 여성상을 창조해 낼 수 없다. 대중이 이미 알고 있어야 한다. 알고 있지만 잠시 잊고 있는 여성이니 과거 어느 시기에 존재했던 인물이어야 한다.

　　우리에겐 서예라는 전통적인 예술 활동이 있다. 글씨엔 그 사람의 영혼이 묻어 있다고 말한다. 과거 여성들이 글을 썼다면 그것은 분명 쉬운 일이 아니었을 것이다. 일반 중생들은 말 할 나위도 없거니와 명문대가의 규수랄지라도 글을 배운다는 것은 상상도 할 수 없는 시대가 있었다. 그 시대에 글을 썼다면? 이건 분명 뭐가 있을 것이다. 그럼 입고다. 박물관과 인사동 헌책방을 뒤지기 시작했다. 국립박물관은 정말로 한가하다 못해 스산한 느낌마저 든다. 인간들이 북적대는 홍대 앞이나 강남의 카페

거리와는 다른 모습, 그러나 시대에 뒤처진 느낌. 여기서 무엇을 바꾸면 루브르 박물관 수준으로 관객을 맞이할 수 있을까? 그 첫 번째로 허균의 누이 허난설헌이 물망에 올랐다. 인터넷을 뒤져 봐도 허난설헌에 대해 올라온 글들은 어마어마했고, 댓글도 상당했다. 광해군과 한판 승부수를 겨룬 인목대비도 눈에 들어왔다.

　디자인의 주제는 대중의 인식 속에 살아 있어야 한다. 허나 개똥도 약에 쓰려면 찾기 힘든 법이다. 그분들이 남긴 손글씨나 서예 작품을 찾아내는 일은 쉽지 않았다. 연일 허탕을 치던 어느 날 인터넷 이미지 창에 '허난설헌의 육필원고'라는 제목으로 〈규원가(閨怨歌, 허난설헌이 지은 규방 가사)〉 이미지가 떠 있는 것을 발견했다. 이 무슨 횡재란 말인가. 시골 벼룩시장에서 1마르크를 주고 구한 양탄자가 알고 보니 페르시아 왕자가 쓰던 것과 같은 그런 횡재일 수 있다. 신중을 기해야 한다. 이게 사실이라면 검증이 필요했다. 우선 블로그에 이미지를 올린 장본인에게 점잖게 메일을 보냈다. 답이 없다. 집중해서 인터넷을 뒤지기를 반나절 만에 대충 감을 잡았다. 이 이미지는 두산백과사전 두피디아에 올려진 두루마리로 된 〈규원가〉의 한 부분이었고, 그 백과사전의 사진은 전라도 어느 박물관의 소장품을 찍은 것이었다. 사진을 찍어 집자(集字)하면 제호로서 충분한 가치를 지니지 않겠나? 대박이었다.

　박물관 큐레이터에게 어렵게 전화를 연결했다. 〈규원가〉 원본 운운하는 내 말에 자다가 봉창 두드린다는 반응이었다. 둔기로 뒷통수를 맞은 느낌이었다. 흥분된 마음을 가다듬고 다시 전화를

걸어 확인했다. "그 박물관에 전시한 두루마리 책 말이에요. 새것 말고 그 옆에 거의 낡아서 나달나달한 두루마리가 〈규원가〉 원본이 아니란 말인가요?" 답은 이랬다. 새것은 〈규원가〉 맞단다. 그런데 그건 전라도에서 소문난 명필이 필사를 한 것이란다. 그 옆의 헌 것은 모른단다. 백과사전에 나와 있는 사진을 보내 주자 웃지 못 할 대답을 들었다. 박물관 정리 중에 백과사전 촬영 팀이 왔단다. 정리하는 와중에 헌 두루마리가 우연히 그 새 두루마리 옆에 놓였는데, 그 모습이 마치 오래된 원본은 말려 있고, 원본을 필사한 새 두루마리가 펼쳐진 모습으로 사진에 찍힌 것이다. 백이면 백 오해하기 십상이다. 그런데 인터넷에서 처음 발견한 〈규원가〉 이미지는 뭐지? 두루마리에 새로 쓰인 글자와는 전혀 다른 글자체였다.

　　이럴 때를 위해 나는 평소 인물 관리를 한다. 그중 하나가 고려대학교에 있는 민족문화연구원이다. 나는 평소 친하게 지내던 연구원에게 전화를 했다. "박 형? 바쁘신가? 얼굴 보고 술 한잔 해야지?" 오랜만에 내 전화를 받은 박 형은 내 속내를 금방 눈치 챈다. 박사 논문 막바지라 정신이 없단다. 나는 접대용 대사는 접고 바로 본론으로 들어갔다. 전화기를 내려놓고 서너 시간이 지났을까? 퀵 서비스로 책 한 권이 도착했다. 책 중간쯤에 간단한 메모가 적혀 있는 포스트잇이 끼워져 있었다. 펼치는 순간 어제 오늘 엔도르핀을 솟게 했던 그 열광적인 분위기가 한순간 정리됐다. 책 안에는 인터넷 창에 떠 있던 이미지의 원본이 있었고, 그 옆에 붙은 포스트잇의 내용을 옮기자면 이렇다. 1950년대에 조선시대 문학 작품을 정리하는 연구가 있었는데, 그때 허난설헌의

행복이가득한집

아직도 인터넷에서는 이 사진이
허난설헌의 규원가라고 하네.
팩트가 부족한 상태에서 상상을
시작하면 엉뚱한 결과를 만든다.
허난설헌이 홍길동전을 한글로
쓴 허균의 누이니, 한글을
사용했을 것이고, 뛰어난 문장을
구사했다는 설명이 있으니
이 사진들과 설명을 읽으면서
당연히 한글로 '규원가'를 썼을
것이라고 상상했다.
허균이 누이가 죽고 나서 문집을
중국에서 출판했다는 문장을
간과했다. 한국에서 출판했다면
한글로 시를 썼다고 상상할 수
있지만, 중국은 좀 아니잖아?
자료수집은 따지고 따져가면서
성실하게 해야 한다. 잘못하면
사기꾼이 된다.

《교주가곡집校註歌曲集》에 실려 있는 규원가. 국립중앙도서관 소장.

〈규원가〉를 한글로 번역해 필사한 것이라는 내용이었다. 일장춘몽, 깨몽이었다. 며칠 동안 공황상태 속에서 허우적댔다.

축 처진 어깨로 이 대표 앞에 앉아 어떻게 변명을 해야 이 위기를 모면할 수 있을지 잔머리만 굴렸다. 요령과 편법은 잠시 동안의 시간을 벌어 줄지는 몰라도 더 큰 패가망신으로 보복을 한다. 매를 맞더라도 사실대로 말해야 한다. "인목대비 글씨도 좋은데?" 이 대표는 전혀 실망하지 않았다는 표정으로 오히려 인목대비의 글자가 훨씬 더 좋아 보인다는 칭찬을 아끼지 않았다. 허난설헌에 빠져 대충 들러리로 정리를 해 놓았던 인목대비 느낌의 제호가 갑자기 매력적으로 보이기 시작했다. 어찌된 연유인지 낸들 알겠나? 갑자기 매력이 느껴지는데, 그 느낌을 따라가야지. 단지 이 대표의 칭찬 한마디의 힘이라고 믿을 수밖에. 역사의 기록을 살펴보면 주변의 지인들이 별 뜻 없이 호의로 던지 한마디가 열쇠가 되어 쓰레기통으로 갈 뻔한 예술 작품이 운명적으로 빛을 보게 된 경우가 의외로 많이 있다. 이번의 경우처럼.▲

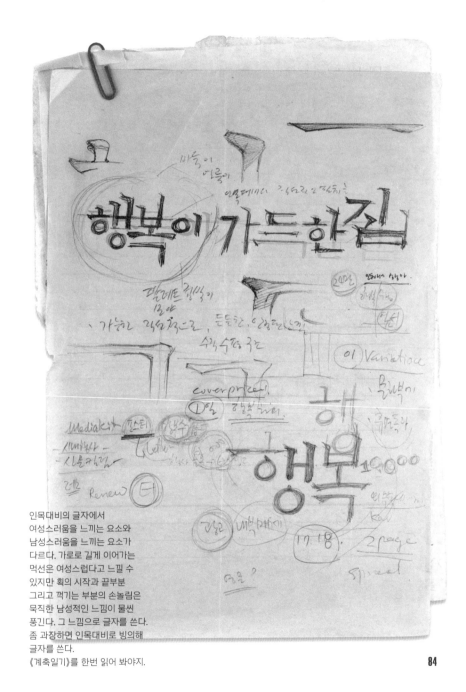

인목대비의 글자에서
여성스러움을 느끼는 요소와
남성스러움을 느끼는 요소가
다르다. 가로로 길게 이어가는
먹선은 여성스럽다고 느낄 수
있지만 획의 시작과 끝부분
그리고 꺾기는 부분의 손놀림은
묵직한 남성적인 느낌이 물씬
풍긴다. 그 느낌으로 글자를 쓴다.
좀 과장하면 인목대비로 빙의해
글자를 쓴다.
《계축일기》를 한번 읽어 봐야지.

행복이 가득한 집

한글은 그 의미나 지은이의
의도에 의해 글자의 크기나
두께, 위치가 다양하다. 라틴
문자와는 달리 표준화와
그래픽적인 정리 과정도
거치지 않았다. 한글은 자기가
전통적으로 지켜 온 쓰기 법이
사라졌다. 서양식 교육을
받은 디자이너는 한글을 서양
문자 쓰기 법에 맞춰 넣었다.
불편하다. 박물관에 걸려 있는
서예 작품들을 보며 손가락으로

따라 써 본다. 그 느낌을 살려
'행복이 가득한 집'도 써 본다.
반응은 두 가지다.
"너는 이걸 글자라고 썼냐?"
"와, 환상적인데?"
시간이 흐르고 두 반응
모두 사라졌다. 이젠 아주
당연하다는 듯 답을 한다.
"원래 그거였잖아?"
디자이너에겐 이 말이 가장
맘에 드는 칭찬이다.

자연인 같은 집

菊花
향기로운 철학자,

소설가
성석제
내 생의 어른,
아버지 같은 존재를 기리며

313

디자이너들이 '필'을 받았나? 각자
알아서 제목을 하나씩 쓰기 시작했다.
비밀이 풀려 버린 아이디어를 아시오?
유쾌하오. 이럴 때 글자까지 유쾌하오.

미인은 밤에 만들어진다

당신의 화려한 이력이 낮 동안 빛난 노력의 결과라면, 보드라운 꽃송이로 피부는 밤 동안 정반 부가진이 끝났다다. 밤은 최적과 재생의 시간. 탁적한 나이트 케어로 빛고운 속은 꽃과 마음을 건강하게 가꾸보자.

新현모양처의
행복 가정 경영법

고백한 화제 인물로 신사임당이 선정된 것을 두고 참음이 많았습니다. 신사임당은 가부장제 관념 속에서 신화화한 '현모양처'의 희생물이라는 비판적이기 때문이고 나섰습니다. 그런데 이런 아이논전서 학한 아니로, 현모양처라란 빛진 혀상의 이름이란 있을까요? 신사임당은 치가살이라는 남편을 위해 '날버 기 살려다'게 힘 썻고 그의 능력이 발화되도록 뒷바라해습니다. 발을에게도 글쓰 그림을 가르쳤고(16세기 예술가 세향이 그의 딸밸)라는 자녀들이게 등음을 느껴게 함으로 종 틀어에 대한 사람을 자채왔는 아아가 되나다. 또, 시어 시골 섬겨고 닛도저 무게환 자아 상을 만들어 간 아내엽다니다. 명상생활과 '현친 아아, 착한 아내'엽데도, 예놀이 변화되어 '현모양처' 란 없은 분끤주위의 관계가 되어 관았으로 풀거났습니다. 지료되기 어무 아내한이 채예기에 몰입된 '헌모양처'로, 교육아이는 '가족 사업' 직 대리자로 내함규한다 현모양처가 뜨은 디 채워되고 있답니지요, 이제, 아이를 기르고 살림을 꾸리거여 '메스크랜드)husfriend' (남편의 친구로 사는 아내를 통하는 신조아이로 살아가는 일히 권한은 보답이되 있습니다. 가정의 최고경왔죠로 살아가는 아내들을 만난습니다. '주부 상하사본' 를 신한해든 또 휘나의 사회기탄나 직업이 있든 없든 그 형곡은 무려하답니다. 휴게이에, 휴퍼우한 모오스와 대한민국 남성의 휘복을 가져고 전설해든 나, 신현모양처의 사라예긴다 더 단단해질 것같니다.

우리나라의 푸른 초원이 담긴
메이드 인 코리아 치즈

이탈리아 작가 이탈로 칼비노(Italo Calvino)는 "모든 치즈 하나하나에는 하늘의 축복을 받은 자신만의 푸른 초원이 들어 있다"고 썼다. 소가 어떤 흙에서 난 어떤 풀을 먹고 자랐는지에 따라 원유가 원유에 따라 치즈 맛도 말라지는 특성을 빗댄 말이었다. 최근 들어 '우리나라의 푸른 초원 이 담긴, 다양한 종류의 메이드 인 코리아 치즈가 등장하고 있다. '코리안 치즈'를 이야기하려면 '빙셈 치즈' 부터 시작해야 한다. 1967년 전북 임실읍성기기 벨기에인 지정된 신부가 마음을 늣비덮와 산양 두 마리를 기른 것이 게기가 됐다. 가난한 농민들이 쉽게 기를수 있는 다릴 수 있도록 횡 동기 위해 산금벨란 멧만데, 시간이 흘러 이양의 수채 부러천끝이 능서 치즈로 만들었다던 것, 이 나란 '사람 무게' 가라로 국산 치즈러 원조가 1976년 국산 기술로 매우 슬러이스 치즈를 생산하게 되었고도, 30여년이 지난 지금 국내 유가공 업체들은 차세대 깅던 사업으로 '치즈' 를 낙찰하연 시 국산 치즈의 눈부시던다. 2000년 1천6백억 원이던 치즈 시장이 올해는 3천5백억 원 규모가 될 것으로 예상한다. 치즈 시장 규모가 1조 원에 넉는 일본본 1인당 치즈 소비량이 2.5㎏, 국내 1인당 소비량이 아직 절반 수준이 1.25㎏에 불과하나자, 유기농 바람과 와인 프렌치에 따라 치즈 시장은 성장 가능성이 큰 분무오간하다. 서울후추와 상표시요, 남양후등지 치즈 시장 골라올 위해 총격들조 기 희 잰한들을 밀톺에 하는 5차 펀 앞상에 이제디 더우 치즈는 아이들 영양 간식으로이, 누구무나 즐겨먹는 기요른, 은세한 요리 재로로 재리물고 있다.

서울에서 찾은 원조 이탈리아 맛

오늘 점심에 이탈리아 레스토랑에 가볍요. 소가 등빼 들먹인 카르보나라 스파게티와 프리마다어Z 와 까진 느껴진아와가 소리가 아나왔나서, 청칩 이탈리안 음식 상 명이란 여 청이 튿이 철아가는 것은 오로지 이태리멘아서, 웰빙 바람으로 샷쩌 유래된다 이탈리아 레스토랑에 돌아온 잇음시에 그러 이탈리안을 방칭한 아예지를 위해 변경한 소비자들이요. 먼저서 메뉴, 샤일응 이탈리아의 그런 이탈리안 원레이런 소인습 사용하저렸다는다. 이태리 영할 워레이조 요리를 잇춰 이탈리안의 레스토랑에 뿌으쯔닝 덴타이고. 소리드라고 예본, 어탈리이의 쌔쎄멜 째요이제 되았고쪼. 진정한 섬우 이탈리안의 맛은 무엇일까요? 둘은 모두 플째스르고 '인연핵' 레소이라오, 세 오리가 함께한 맛을 들앤 고레의, 이탈리아의 원저의 오감을 솔깃을 선바하는 그건 대한민국 이디엉. 서울에서 찾은 이탈리아의 원조의 맛까디어 여는가요.

STYLE

H

HYUNDAI
DEPARTMENT STORE

이 대표는 날 한가한 사람 불러대듯 한다. 일이 재미있다고 판단할수록 더 그런다. 땀을 흘리며 뛰어가 앉으면 폭풍 같은 칭찬을 아끼지 않는다. 나는 늘 그 칭찬에 당한다. 이 대표는 내가 정신을 가다듬기도 전에 미끼를 던진다. "홍동원, 나는 네가 쓴 로고가 제일 마음에 들더라." 제호를 써 달라는 부탁을 그렇게 둘러 말한다. 제호를 쓰는 일은 시작에 불과하다. 제호를 쓰려면 만드는 책의 내용도 알아야 하고 디자인 분위기도 잡아야 하는데 아직 맨땅인 경우가 허다하다. "일반적인 잡지의 화보보다는 상품에 초점을 두고 디자인해야 하는 것 아닌가?" 이렇게 내뱉은 내 말은 씨가 되고 싹이 나 시안이 만들어져 내 앞에 다시 놓인다. "그런데 디자인이 좀……?" 내 입에서 이 말이 새어 나오는 순간 나는 완전히 물린 것이다. 이 대표는 하나씩 패를 까며 나를 일 깊숙한 곳으로 끌어들인다. 매번 속지 말자고 다짐을 하지만, 재미있겠다 싶은 일만 보면 덥석 물어 버리는 내 성질은 나도 감당이 안 된다. 그래도 어떠랴. 신나게 일할 수 있다면야 밑밥을 물었든 왕건이를 건졌든 상관없었다. "재미있는 일이라면, 언제든지 달려가지요."

THE CELEBRITY

티베트를 여행하는 중에 이 대표의 전화를
받았다. 평소보다는 격양된 목소리가
들렸다. 나는 회심의 미소로 한마디 던졌다.
"제가 좀 먼 데 있어서……" SM의 이수만
대표가 투자를 하고 디자인하우스에서
새로운 잡지를 발행하기로 했는데 창간이
코앞임에도 아직 오리무중이라고 탄식을
했다. 쩜통이라고 생각을 했었는데 섣부른
판단이었다. 거의 한 달이나 되는 티베트
여행의 일정도 문제지만 곧바로 유럽

출장이 잡혀 있었기 때문에 일을 받는다는
것이 불가능했다. 분명 남 주기 아까운
일이다. 여행을 포기하고 당장 돌아가고
싶을 정도다. "비행기 안에서 디자인 해."
얼마나 급했으면 그런 생각까지 했을까?
티베트 여행지에서 한가롭게 시작된
발상은 유럽 출장까지 이어졌고 카페에서
레스토랑에서 작은 공간만 있다 싶으면
냅킨에 메모지에 스케치를 했다.

2부
스케치

꿈을
그리지 못하는
디자이너

매년 가을이 되면 나는 디자이너가 아니라 클라이언트가 된다.
30년 가까이 만든 캘린더 디자인을 팀장급에게 맡긴다.
"좀 바꾸면 안 돼요?" 매년 형태와 색상의 느낌이 같은 디자인이니
할 게 없다고 투덜거린다. "할 게 없다고?" 이번엔 내가
디자인한다. 내친김에 디자인 시안을 잡아 인쇄소도 가 보고
후가공 집에도 가서 보여 주며 디자인 의도를 설명한다. 반응은
역시나 두 가지다. '홍 실장 드디어 미쳤구나'의 귀찮은 표정과
'재밌는데?'의 호기심을 나타내는 반응이다. 이번엔 사장님이
클라이언트입니다. 제작처 사장님들에게 목소리에 힘을 주어
말한다. 속으로 다짐한다. "요번에 바꾸지 못하면 다 죽었어."

불과 20년 만에 디자이너는 붓을 쓰지 않는다. 연필로도 그리지 않는다. 결국 머리도 쓰지 않는다. 컴퓨터 때문일까? 아무리 생각을 해도 다른 이유가 없다. 디자인 작업을 하는 데 컴퓨터가 없으면 상상도 할 수 없다. 디자이너에게 컴퓨터는 그림을 그리는 도구일 뿐인데, 대신 생각을 해 준다고 착각을 하고 산다. 예뻐 보이는 눈, 코, 입을 여기저기서 다운 받아 붙인다고 미인이 되는 건 아니다. 어떤 디자인을 할 것인가를 정하고 그 생각을 잣대 삼아 끊임없이 정리를 해야 하는데 그 생각과 정리는 디자이너의 몫이지 컴퓨터가 해 주지 않는다. 컴퓨터에 빵빵한 국어사전이 들어 있어도 내가 쓰고 싶은 글을 대신 써 주지 않는

무슨 날이게?

것처럼. 내가 제일 안타까운 것은, 이러한 내 일장연설을 들었을 때 신입 디자이너들의 반응이다. "실장님이 왜 이러실까?"하고 내가 느끼고 있는 감정을 일상적인 저기압 정도로 판단하고 눈치만 본다는 사실이다.

디자인을 하려면 필수의 선행 과정이 있다. 자료수집, 그리고 스케치가 그것이다. 디자이너는 세상에 들도 보도 못한 희한한 것을 만들어 내는 마술사가 아니다. 성경에 보면 이에 대한 진리가 쓰여 있다. '하늘 아래 새로운 것은 없다. 다만 새롭게 보이게 만들 뿐이다.' 잠시 유식한 척하자면, 하나님은 The Creator, 디자이너는 A creator. 한국말로는 창조주, 디자이너는 창작가라 한다.

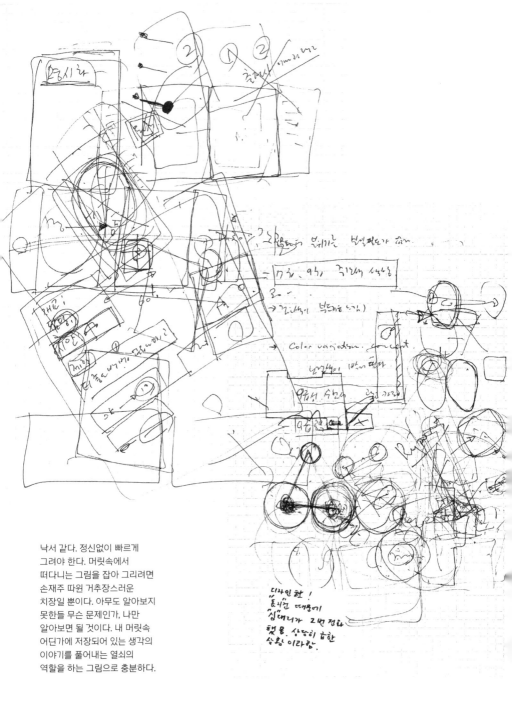

낙서 같다. 정신없이 빠르게
그려야 한다. 머릿속에서
떠다니는 그림을 잡아 그리려면
손재주 따윈 거추장스러운
치장일 뿐이다. 아무도 알아보지
못한들 무슨 문제인가, 나만
알아보면 될 것이다. 내 머릿속
어딘가에 저장되어 있는 생각의
이야기를 풀어내는 열쇠의
역할을 하는 그림으로 충분하다.

그러니까 디자이너는 The Creator가 무엇을 만들었는가를 알아야 한다. 게다가 나보다 먼저 산 A creator들이 무엇을 남겼는가를 알아봐야 한다. 이것이 디자인의 첫 번째 단계인 자료수집이다. 수집한 자료를 보며 그 자료가 구가했던 당시의 영광을 감상하는 두 번째 단계, 디자인을 하기 위해 꿈꾸는 단계다. 꿈은 이루어진다. 그러기 위해서는 스케치를 해야 한다. 스케치는 빠른 손동작을 요구한다. 왜냐하면, 그 꿈은 요사스러워 금방 사라지거나 다른 모습으로 변신하기 때문이다. 천재기가 있다고 생각한다면, 더 빨리 그려야 한다. 변신의 속도가 천재성과 비례하기 때문이다. 그런데 신세대들은 자신의 천재기는 분명 인정하면서, 스케치에 소홀하다. 머릿속에 떠올려 보며 호불호를 정한다. 자신이 인터넷 서핑을 하며 다운받은 그림과 비슷한 모양을 만들어 크게 혹은 비틀어 놓는다. 그럼 끝.

그렇게 작업한 결과물을 프린트로 찍 뽑아 나한테 들고 온다. 그러고는 내 얼굴을 주시한다. 나는 선택에 기로에 선다. 한 시간 정도면 답이 나오는 디자인을 벌써 보름째 끌어안고 허덕이고 있다. 초보의 입장도 이해가 간다. "못하니까 실장님한테 구박받으면서도 찍소리 안 하잖아요." 배 째라고 나댄다. 같은 과정에서 반복되는 실수를 뻔히 알 때도 되었건만 매번 알려줄 때마다 입을 삐죽 내밀고는 "그거요, 저도 알고 있어요"라며 당당하게 뻥을 친다. 그래도 그런 반응을 보이는 놈은 순진한 부류다. "실장님, 저는 안되나 봐요." 풀이 죽어 고개를 떨구고 손에 사표를 들고 강수를 두는 놈이 있다. 절대 속지 마라. 아주 영악한 놈이다. 자신이 밥을 맛있게 먹고 올

꿈을 그리지 못하는 디자이너

동안에, 고참이 뱉은 말에 대해 대오각성을 하고 자신이 해야 할 일을 고참이 열심히 해 놓을 것이라는 계산이 끝난 놈이기 때문이다. 중년의 산업의 역군들이여, 이 햇살 좋은 날 새파란 초보의 잔머리에 속지 말고, 먼저 문밖으로 튀어 나가라. 당신의 올챙이 시절을 떠올려 보면 안다. 분명 그들이 미래의 역군이 될 인재들이다. 의심하지 마라.▲

클라이언트들은 엄청난 양의 시안을 바란다. 적어도 A, B, C 세 개의 시안은 기본이라고 생각한다. 건방진 말로 들리겠지만, 난 안 한다. 경쟁 프레젠테이션도 안 하고, 시안도 그때그때 다른 양을 보여 준다. 시안을 여러 개 만들어야 한다는 주문은 내 머리로는 아직도 이해할 수 없다. 작업에 집중하다 보면 하나의 답을 만들기도 버겁기 때문이다. '잘 만들어 주세요' 혹은 '알아서 해 주세요'라는 주문은 디자이너인 나를 미궁 속으로 처박는 말이다. 나는 이 말을 '사막에서 바늘을 찾아 주세요' 정도로 들린다. 나는 먼저 클라이언트의 생각을 존중한다. 그 다음 내 입장에서 생각한다. 그 후에 클라이언트와 내 생각을 섞어 디자인을 상상하고 스케치한다. 이를 흔히 아이디어 스케치라고 하는데, 내가 봐도 정말로 미궁이다. 낙서가 따로 있을까

싶다. 클라이언트가 아무 생각이 없을수록 그리고 무슨 말을 했는지 못 알아들은 만큼, 그만큼 선들은 난잡하게 그려진다. 눈앞에 놓인 하얀 종이를 마냥 바라만 볼 수는 없다는 마음으로 선을 긋기 시작하면서 클라이언트와 나눈 이야기를 복기한다. 명확한 말들은 글자로 써 보기도 하고 수사적인 표현들은 그 느낌만큼 곡선이나 직선을 긋는다. 이 작업은 남에게 보여 주기 위한 수준이 아니기 때문에 어떠한 형식에 얽매일 필요가 없다. '아! 내 머릿속이 이렇구나'를 눈으로 확인하는 그림이다. 이 뒤엉킨 낙서에서 시안의 개수도 정해지며 나를 웃게도 울게도 만든다. 내 오랜 경험에 비추어 확신하건데 이 뒤엉킨 선들 속에는 분명한 답이 들어 있기 때문이다. 그래, 나도 안다. 답이 안 보일 때가 태반이다. 나는 두 손 불끈 쥐고 주문을 외운다. "비록 시작은 미약할지나 그 결과는 창대하리라."

낙서도
디자인이
되나요

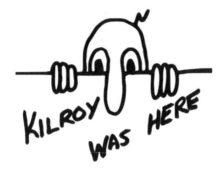

스케치는 그림이 아니다. 생각이다. 잘 다듬으며 그리려고 생각하는
순간 생각은 날아가 버린다. 생각의 속도를 따라가기 쉽지 않다.
그러니 엉망일 수밖에 없다. 멋진 생각일수록 꼴사납다. 백두산
호랑이를 잡았다고 치자. 호랑이를 잡은 사냥꾼은 멀쩡할까?
엉망이라고 생각하지 마라. 영광의 상처다.
생각을 잡았는지 확인하면 된다. 확인한 순간 입가에 미소가 흐를
것이다. 어장 관리하듯 스케치를 업그레이드하면 된다. 업그레이드?
혼자 하지 마라. 옆사람에게 스케치를 보여 주자. 그리고 물어보자.
내 생각을 말하는지. 아니면 또 업그레이드. 이 지난한 과정을
거치면서 여러 사람들의 생각을 추가하고 다듬으면 많은 사람들이
공감하는 멋진 스케치가 된다. 이 스케치 속에 네가 있다.

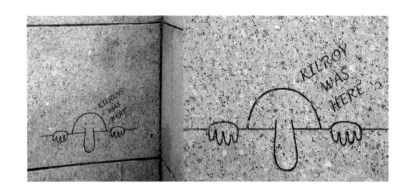

지금은 전설이 된 킬로이라는 낙서 왕이 있다. 나는 어린 시절
뒷간에서 그를 처음 만났다. 사방이 막혀 좁고 칙칙한 공중변소에
엉덩이를 까고 쭈그려 앉으면 바로 눈높이에 킬로이의 추종자들이
갈겨 놓은 촌철살인의 낙서. 그 공간에서의 잠시간의 사색은
누구든 철학자로 만들 만한 조건이었고, 눈높이에 맞춰 쓴 문구는
저급했지만 비타민 같은 효력이 있었다. 디자인에 대한 글을
쓰기 전에 뜬금없이, 지금은 대중들 사이에서 거의 잊힌 외국의
낙서가를 이야기하는 이유는 미키마우스나 우주소년 아톰보다도
내 어린 수준에 충격적이었고, 지금도 작업을 하면서 길을 잃었을
때마다 킬로이를 떠올리며 길 찾기를 하기 때문이다.

　　언젠가 바스키아의 그림이 우리나라 최고의 미술관에서
전시가 되었을 때 나는 킬로이의 낙서를 떠 올렸다. 둘은 같은
종족이구나! 살아 있네! 극과 극은 통한다. 우뇌가 발달해도
세상과 통한다. 많은 사람들이 바스키아의 예술 감각을 인정한다.
그 힘으로 바스키아는 예술을 둘러싸고 있는 한없이 고상한 벽을
허물고 예술을 일상으로 끌어내리는 배짱을 보였다. 그 느낌으로

나는 감히 말한다. 바스키아의 그림은 배설이다. 킬로이의 낙서도 배설이다. 고로, 내가 알고 있는 모든 예술은 배설이며 낙서다.

예술이 고상을 떨며 우아한 자태로 위장을 하고 20세기의 문턱을 넘을 때, 그 허세의 틈새를 비집고 디자인은 태어났다. 역사적으로 말하면 유관순 누나가 대한 독립 만세를 외치던 그해에 독일 바이마르 공화국에 세계 최초로 디자인 학교가 만들어졌다. 당시 기득권 세력이던 수많은 예술가들은 엄청난 반대를 했다. 인정할 수 없는 어린 것들의 치기 어린 짓이라는 비아냥거림 속에서 '디자인 만세'를 외쳤다. 디자인 학교는 폐교할 때까지 24년간 물주를 만나기 위해 여기저기로 짐을 싸야 하는 수난을 감내했다. 그것이 바로 지금 우리가 누리는 디자인 세상의 초석이 되었다. 디자이너가 되려면 이 역사적 수난을 직간접적으로 체험해 봐야 한다. 동병상련이니까. 예술이 잘나갈 때 저질렀던 만행을 되풀이하면 안 되니까.

디자인은 예술의 형이상학적인 언어로 포장하는 순간 사기가 된다. 예술의 소비자와 디자인의 소비자는 다르다. 디자인은 일반인들의 눈높이를 우선순위에 두어야 한다. 많은 사람들이 일상생활 속에서 피부로 느끼며 실감해야 하기 때문이다. 사람들은 어렵지 않게 일상 속에서 디자인을 찾아낸다. 디자인은 유행이기도 하고 취향이기도 하다. 많은 사람들이 스치듯 지나치는 인파 속에서 가방의 모퉁이만 봐도 어디 것이며 몇 년 산인지 정확히 잡아내고, 시속 100킬로미터로 지나치는 자동차를 힐끗 보기만 해도 브랜드를 알아맞힌다. 사람들이 호주머니 안에서 지갑을 꺼낼 때, 그 지갑의 디자인 가치를 심사하는 세상에 아직도 디자인에

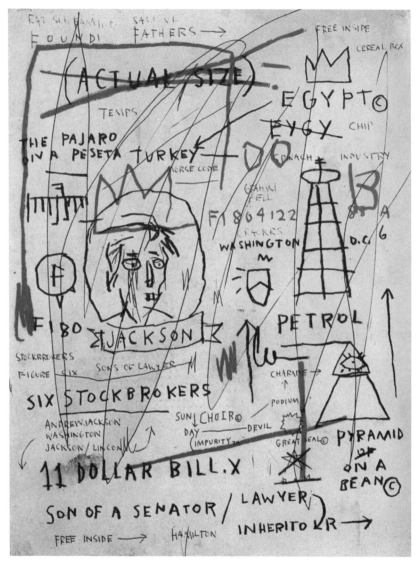

바스키아의 그림을 보면 나는 또
유쾌하다. 아니 통쾌하다. 나는
클라이언트에게 이런 시안을
보여 주고 싶다. 아직 이런 배짱은
없지만 말이다.

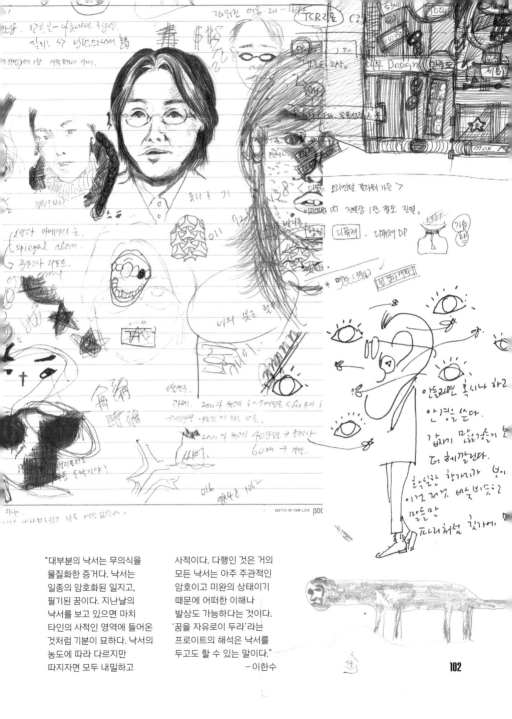

"대부분의 낙서는 무의식을 물질화한 증거다. 낙서는 일종의 암호화된 일지고, 필기된 꿈이다. 지난날의 낙서를 보고 있으면 마치 타인의 사적인 영역에 들어온 것처럼 기분이 묘하다. 낙서의 농도에 따라 다르지만 따지자면 모두 내밀하고 사적이다. 다행인 것은 거의 모든 낙서는 아주 주관적인 암호이고 미완의 상태이기 때문에 어떠한 이해나 발상도 가능하다는 것이다. '꿈을 자유로이 두라'라는 프로이트의 해석은 낙서를 두고도 할 수 있는 말이다."
— 이한수

대해 잘못된 환상이 남아 있다. 디자인이 예술입네 수작을 부리는 짓이다. 디자이너들의 수작에 놀아나 명품 열풍이 분다. 그래서 소비자를 돈 많은 돼지로 보는 디자인 현상이 나타난다. 나도 가끔은 그 쪽이 부럽게도 느껴지지만 이내 낯간지러워 고개를 젓는다.△

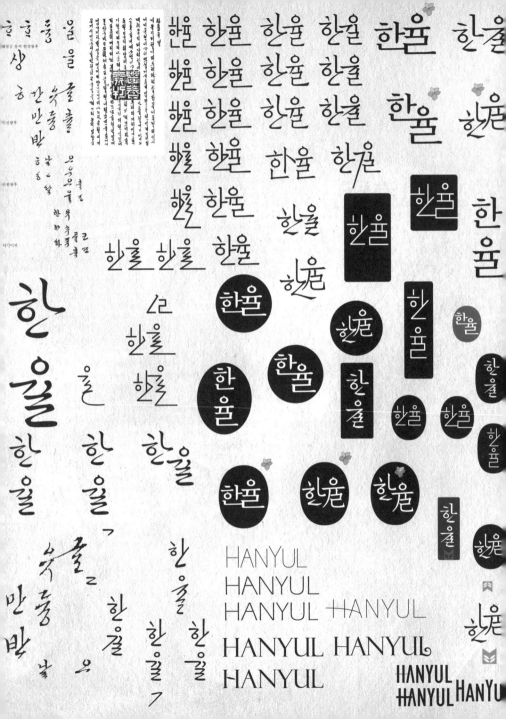

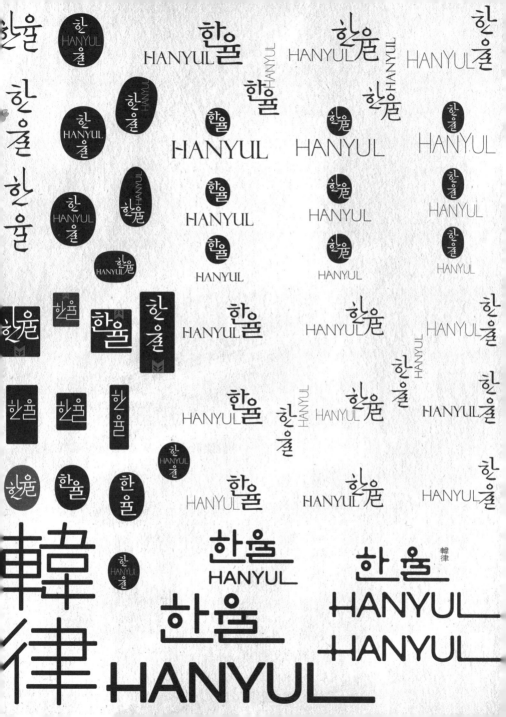

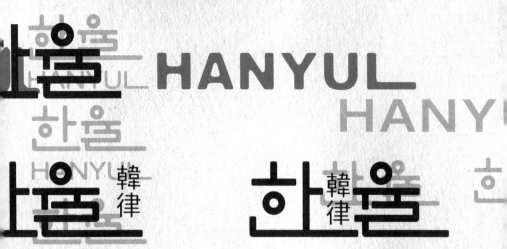

사람들은 내가 이성적이고 논리적이라고 한다. 나 개인적으로 디자인 작업이라는 것이 감성과 이성이 적절히 혼합된(49대 51 정도) 결과라는 생각이니 한쪽으로 치우친 평가는 나머지 쪽이 부족하다는 말로 들리곤 한다. 특히 글자를 쓰는 작업은 더더욱 그렇다. 그림에 비해 글자는 그 자체로 이성적이고 논리적인 작업으로 여겨진다. 가독성을 따져야 하고, 다른 글자로 오인되지 않게 식인성을 고려하는 과정에 지나친 감성적 표현은 독이 되기 쉽기 때문이다.

글자를 디자인하는 작업 중에 그림을 그릴 때보다 손이 훨씬 더 빠르게 움직일 때가 있다. 심하게 말하면 손이 더 이상

뇌의 명령에 따라 움직이지 않고 그간의 자료수집과 스케치에서 연습했던 느낌을 순식간에 눈앞에 펼쳐 놓는 순간이다. 이 과정은 빠르면 빠를수록 결과가 좋게 나타난다. 잡생각들이 들어갈 틈을 주지 않고 손가락 근육들이 움직여 형태가 아닌 느낌을 시각화하기 때문이다.

가로획이 좀 더 길면 어떨까? 곡선의 부드러움이 조금 더 위쪽으로 표현되면 어떨까? 하는 세세한 느낌은 전체 글자가 표현하려고 하는 느낌을 망가뜨리기 십상인 잡생각일 뿐이다. 형태가 아닌 느낌을 잡아내는 과정, 이 과정은 속도와 비례해 늘 자신이 표현했던 감성의 한계를 뛰어넘는 과정이다.

쏜살같이
도망가는 영감을
낚아채는
스케치

無爲自然

건축가와 책을 디자인해야 한다. 아니다. 디자이너인 내가 내용도 써야 한다. 나는 건축가 승효상과 한 팀이 되었다. 카리스마가 장난이 아니다. "흠, 까짓것, 죽기야 하겠어." 고수와의 작업은 디자이너에게는 '밑져야 본전이다.' 솔직하면 된다. 모두 알고 있듯이 솔직하기가 여간 어려운 게 아니다. 욕심을 버리고 마음을 비워야 한다. 무위자연(無爲自然), 이 글자 속엔 마음이 세 개씩이나 있다. 이 마음을 털어 내 본다.

동숭동 동숭아트센터 뒤편으로 언덕배기를 따라 조금 올라가면 건축가 승효상의 작업실 '이로재'가 있다. 급작스런 연락을 받고 시간 맞춰 도착하려고 서두르느라 늦지는 않았지만 숨을 고를 시간은 없었다. 희끗희끗한 긴 머리에 동그란 안경이 인상적이다. 째려보듯 모니터를 쳐다 보며 메일을 쓰고 계시는 듯한데 인기척을 내도 자세를 바꾸지 않는다. 잠시 후 작업이 끝났는지 고개를 돌리신다. "언젠가 한번 같이 작업을 해 보고 싶었네." 승효상 선생은 아직 숨도 고르지 못한 채 앞에 앉아 있는 나를 보며 퉁명스런 목소리로 한마디 내던졌다. 내 발품에 최대의 만족을 느낄 때가 이런 말을 들을 때다. 이런 '어마 무시'한 건축가가 이미 날 알고 있었다는 말 아닌가. 승효상 선생은 연평균 백 권 이상의 책을 읽는 소문난 독서광이다. 그 양반, 읽은 책만큼이나 카리스마가 대단하다는 소문이 자자하니 이미 주눅이 들어 경직될 대로 굳어 버린 내 근육들은 제자리를 찾지 못했다. 결국 덜덜거리는 손짓으로 되지도 않는 제스처를 쓰다가 책상 위에 놓아둔 찻잔을 떨어트리며 일을 저질렀다. "어디 다치지는 않으셨나?" 처음보다는 인자한 목소리로 내 안부를 묻는다. 나는 그 첫 만남에서 무슨 말을 했는지 기억나질 않는다. 내 머리에 남아 있는 인상적인 장면들을 종합해 보면 그리 나쁜 점수는 아니었을 것이라는 짐작뿐이다.

일본에서 열리는 전시에 초대를 받았다. 서(書, 책), 축(築, 세우다). '서축전'이라는 이름으로 열리는 전시에 한·중·일 세 나라에서 책을 만드는 디자이너와 건축가를 한 팀으로 묶어 네 팀씩 모두 열두 팀의 작품을 전시하는 계획이다. 나는 승효상

고수와의 현장답사는
디자인의 필수다. 이 과정을
생략하면 디자이너는 발상의
한계에 부딪친다. 건축가
승효상의 건축에 앉아
승효상과 대화를 한다.
대화가 되냐고?
당연히 수준이 딸린다.
딸리는 수준으로 묻는다.

모르니까 묻는다. 모르니까
말이다. 현장에서 보고
느낀 것을 묻는다. 승효상이
나를 바보라고 느끼든 말든
묻는다. 배가 고플 때까지
묻는다. 머릿속으로는
끝없는 스케치가 이어진다.
마지막으로 물었다.
이 공간엔 사람이 없잖아요.

건축은 조각작품이 아니잖아요.
저는 사람이 있는 사진을 찍고
싶어요. 공간은 사람이 있어야
완성되는 거잖아요. 물음이
아니라 통보다. 이 말은 내가
지어낸 말이 아니다. 끝없는
질문에 건축가 승효상이 답을
한 내용을 이어 붙인 말이다.

선생과 한 팀이 되었다. "홍 실장이 알아서 하시게." 승효상 선생의 한마디는 정말 부담스럽다. 당신의 일은 건축이고 전시는 책을 만들어서 하는 것이니 책 만드는 일이 전문인 내 마음대로 하라고 무심하게 말씀을 던지시는 것 아닌가. 아니, 내가 건축에 대해 뭘 안다고 맘대로 하란 말씀이지? 그리고 또 책 한 권 만드는 데 한두 푼 드는 것도 아닌데 그걸 내가 어찌 다 알아서 척척할 수 있단 말인가. 나는 말씀드렸다. "간단하게 두 가지만 해결해 주세요. 내용 그리고 비용." 말은 쉬울지 몰라도 그 내막은 실로 복잡하다. 내 말의 수를 읽은 승효상 선생은 빙긋이 웃으며, 대구에 사시는 어떤 회장님 이야기를 꺼냈다. 얼마 전 그의 집을 디자인했는데 그 집에 당신의 건축 철학이 함축되어 있으니 그 집을 주제로 책을 만들면 어떠냐는 제안이었다. 그리고 은근슬쩍 내 뒷덜미를 잡았다. 당신만 아니라 나도 글을 써야 한다는 말이었다. 공동저자를 제안하신 것이다.

장고 끝에 악수를 둔다는 말이 있다. 고민해 봐야 뻔한 답인데 괜스레 시간만 질질 끌다가 오답을 선택할 때 이르는 말이다. 이런 일은 시간 끈다고 하늘에서 천사가 내려와 답을 알려 줄 것도 아니다. 호랑이를 잡으려면 호랑이 굴로 가야하듯, 책을 만들려면 책의 내용이 될 장소로 가야 한다. "빠른 시간 안에 저와 대구를 가 주세요." 나는 아주 진지한 얼굴로 승효상 선생께 답을 구했다. "나는 내일 모레부터 15일 정도 유럽을 갔다 와야 하는데, 같이 안 가시려나?" 승효상 선생은 아주 개구진 표정을 하며 내게 되묻는 것이 아닌가. 승효상 선생을 만나고 처음으로 '이게 뭔가?' 싶게 뒤통수가 멍한 기분이 들었다. 선생의 스케줄을 공유할

수만 있다면 그 어찌 영광이 아닐 수 있는가. 비행기 옆자리에 착 달라붙어 책을 어떻게 만들지 커닝도 하고, 또 선생은 어떻게 일을 하는지 견학도 하고, 이건 거의 개인 교습 수준인 걸 누가 모르나. 하루하루를 발목 잡는 내 현실을 모질게 뿌리칠 수 없는 팔잔데 어쩌란 말이냐. 게다가 일각이 여삼추인 이때 보름씩이나 자리를 비우자면 어쩌란 말인가? 승효상 선생은 난감한 표정을 짓는 내게 아주 간단한 답을 던지고는 총총걸음으로 사라지셨다.

"메일로 해." 선생이 사라지는 뒷모습을 바라보며 어쩌라는 것인지 그 쉬운 말뜻을 이해하지 못해 멍하니 서 있었다. 몇 번의 만남이 이어졌음에도 난 아직 뻘짓에서 벗어나지 못한 셈이었다.

내가 얼마나 안쓰러웠으면 선생이 나에게 한수 보태 주었다. "홍 실장, 나 만날 때 그렇게 긴장할 필요 없네." 평소 모습도 좋아 보이니 잘 보이려고 애쓰지 말라는 말씀을 들은 후부터 내 판단 능력은 조금씩 향상되기 시작했다. 그럼에도 불구하고 무엇 하나 손에 잡히지 않고, 무엇을 해도 머리에 그려지는 것이 없는 하얀 백지들만 반복해서 지나가 혼자 정할 수 없는 답을 천근만근 머리에 이고 대책 없이 시간만 까먹던 어느 날, 승효상 선생으로부터 반가운 메일 한 통을 받았다. 대구를 같이 가자는 내용이었다. 기차를 타고 가는 여행은 종착역이 산수갑산이 아니더라도 즐겁다. 내가 갇혀 사는 서울을 떠난다는 사실만으로도 가슴이 쿵쾅거린다. 서울에 내 일터와 집이 있고, 또 그 서울이 나에게 일용할 양식과 놀이터를 제공하고 있음에도 나는 매일 서울을 떠나고 싶어 한다.

회장님 댁은 경북대학교 북문 근처에 있다. "서울에서는

이렇게 건축하긴 힘들지." 승효상 선생은 회장님 댁의 문을
열며 말씀을 시작하셨다. 말뜻은 공간의 크기가 말하는 돈의
가치가 엄청나다는 것이고, 그만큼의 돈을 정원에 바르고 살
정도의 마음을 지닌 갑부가 서울에 얼마나 되겠냐는 것이다. 그
말을 이어 어떤 말씀을 하셨는지는 들리지 않았다. 대문을 지나
계단을 올라가면서 펼쳐지는 정원은 말이 필요 없었다. 좋은
디자인은 구구한 말이 필요 없다. 대가의 설명이 필요할 때는
이런 멋진 장면을 현장에서 보지 못하고, 사진이나 프로젝트로
간접 경험을 할 때다. 쉰 살이 넘어도 철이 들지 않았다 보다.
눈이 휘둥그레져서 여기저기를 쥐방구리 드나들며 헤집어 놓듯
돌아다녔다.

피리소리를 들으며 눈으로 볼 수 없는 공간의 나머지
분위기를 느끼며 책의 디자인 방향을 잡았다. 나는 승효상
선생에게 마지막 확인 사살을 했다. "책은 제 맘대로 만들면
되지요." 당연한 것을 새삼 왜 묻느냐는 표정으로 나를 바라보았다.
"비용." 나는 입 모양으로 내 의중을 표현했다. 승효상 선생은
고갯짓으로 회장님을 가리켰다. 회장님도 고수다. 그날 나는 책을
만드는 비용으로 백지수표를 받았다. 드디어 완벽하게 멍석이 깔린
것이다. 나는 사람이 그 속에서 일상적으로 느끼고 살고 싶어 하는
공간과 분위기를 담아 책을 만들면 된다. 그러기 위해서는 아침에
찍은 사진도 있어야 하고, 밤에 찍은 사진도 있어야 하고, 봄
사진도 있어야 하고, 여름 사진도 있어야 한다.

회장님 댁을 내 집처럼 드나들며 사진을 찍어 대던 어느 날,
나는 전화 한 통으로 코앞에 닥친 전시를 준비하기 위해 내 작업실

모니터 앞에 앉았다. 아무리 현실이 가시밭길일지라도 지금까지
느꼈던 기분이 사라지기 전에 남김없이 표시를 해야 한다. 그것이
스케치다. 빠르면 빠를수록 좋다. 머릿속에서 그 멋진 장면들이
줄줄 새어 나가기 전에 그려야 한다. 잘 그리려고 노력할 필요도
없다. 나중에 다시 볼 때 알아볼 수 있으면 된다. 스케치를 하는
시간 동안 화장실도 갈 수 없다. 담배 한 모금이 간절했지만 그건
사치다. 담배 피우려고 손을 뻗는 순간 아이디어는 날아간다. 만일
나는 아닌데, 생각한다면 스케치의 위력을 모르는 디자이너다.
쏜살같이 지나가는 영감을 잡지 못해 안달을 하는 수많은
예술가들의 고해성사를 몰라서 그런 철딱서니 없는 말을 하는

것이다.

아이디어에 대한 재미있는 이야기가 떠오른다. 멀어지는 영감을 안타까워하며 글을 남긴 예술가의 이야기다. 그는 전원에서 농사를 지으며 살고 있는 시인이다. 영감은 예고편이 없다. 촉각을 곤두세우고 일상생활을 하다 보면 헝클어진 머리카락 사이로 산들바람이 지나갈 때가 있다. 그때 가차 없이 삽과 곡괭이를 내팽개치고 종이와 연필이 놓여 있는 집으로 달려야 한다. 운이 좋게도 지평선 너머서부터 날아오는 영감보다도 먼저 집에 도착해 연필을 집어 들었다면 숨도 쉬지 말고 영감을 받아 적어야 한다. 한 줄이라도 더 적어야 덜 아쉬우니까. 글자가 괴발개발 쓰인들 무슨 상관이냐. 생각해 보라. 죽어라 하고 집을 향해 뛰고 있는데 영감이란 놈이 머리 위로 혀를 날름거리며 지나가는 꼴을 보면 얼마나 허탈한지, 당해 보지 않은 사람은 모를 것이다. 머리에 쓰고 있던 수건을 풀어 바지나 툭툭 털면서 꼬리를 흔들며 사라지는 영감에게 서럽게 한마디 던지며 위안을 삼을 수밖에 없는 노릇이다. "저놈의 영감은 마음잡고 자리에 앉았을 땐 오지 않고……." 이런 영감을 받아 내는 작업이 스케치다. 이런 작업에는 나 스스로도 기가 막혀 하는 스케치가 있다. 분명 잠시 전에 내가 그린 스케치인데, 어떤 것을 그린 것인지 기억이 나지 않는 스케치다. 이럴 때 미치고 환장한다. 마음을 다잡고 복기를 해 봐도 소용없다. 지나간 영감은 이미 내 것이 아니란 뜻이다. 어느 운 좋은 디자이너가 그것을 받아 낼 것이 뻔하다. 아쉽지만 어쩌겠나. 다음에 이런 불상사를 당하지 않으려면 열심히 촉을 갈아 놔야 하는 것이 진리다.

나는 스케치를 고르는 과정에서 '하나님 감사합니다'를 무의식중에 내뱉을 때가 있다. 아싸, 내가 잡은 것이다. 그것은 정말 종이에서 후광이 나온다. 이후로 이어지는 작업이 신바람이 나서 할 수만 있다면 그것이 '자뻑'이든 '신내림'이든 중요하지 않다. 사실 지금부터의 디자인 작업은 자기최면에 걸리지 않은 다음에야 중노동의 연속이다. 스케치가 비추는 희미한 불빛을 따라 날이 새는 줄 모르고 따라가다 보면 십중팔구는 낯선 골목에서 길을 잃고 서 있기가 일쑤고, 처음부터 다시 시작해야 하는 현실 앞에서 대충 타협을 해 버리는 경우가 비일비재하기 때문이다. 힘이 빠지고 지쳐도 메피스토에게 영혼을 팔지 않을 수 있는 배짱은 스치듯 떠오른 영감을 스케치로 받아 낸 자신감에서 나온다. 낯선 길에 접어들수록 배짱 두둑해져야 한다. 그 길은 누구도 들어서지 않았다는 의미다. 밤새 눈이 온 벌판 위에 처음 발자국을 남기며 걸어가는 기분을 충분히 느끼면 그만이다.

자신감의 에너지가 충만해 터질 듯할 때까지 펌프질을 해야 한다. 가끔은 스케치가 지닌 가치를 고스란히 받아내기 위해 버전 2.0의 스케치를 만들기도 한다. 버전 1.0의 스케치가 나만 알아볼 수 있는 그림이라고 친다면, 버전 2.0의 스케치는 작업을 같이 하는 디자이너들도 어렵지 않게 눈치챌 수 있는 정도다. 나는 신중하게 버전 2.0의 스케치를 시작했다. 아이디어가 새어 나갈까 봐 빨리 걷지도 못한다. 예민함의 극을 달리며 스케치를 계속하는 순간에는 핸드폰 진동음도 신발 끄는 소리도 다 공사장 구멍 파는 드릴 소리로 들린다. 그래서 이런 작업은 저녁 먹고 난 다음 한잠을 자고 오밤중에 일어나 도깨비처럼 혼자 시시덕거리며 한다.

쏜살같이 도망가는 영감을 낚아채는 스케치

某
空
間用彡

표지에 들어갈 글자는 본문이
어느 정도 끝나갈 즈음
시작한다. 대부분의 건축가들이
우리의 전통적 집 구조에
있는 마당에 관심을 가지고
있다. 승효상 선생도 마당에
대해 한마디했다. 무용공간,
특별한 용도가 없는 공간이다.
아이들이 뛰어노는 공간,

가을이면 고추도 말리고, 멍석을
펼쳐 잔치도 벌리는 공간이다.
나는 무용공간이란 어감이 맘에
들지 않았다. 무용이란 말에서
쓸데없다는 의미가 느껴졌기
때문이다. 무용공간을 슬쩍
바꿔서 모용공간이라고 하면
어떨까? 없을 무(無)자를 아무개
모(某)자로 쓰는 것이 그 뜻에

더 어울리게 느껴졌다. 이 책의
제목을 《모용공간》이라고
정했다. 그리고 글자를
모아쓰면서 그 가운데를 비웠다.
마당을 만들었다. 그랬더니 그
가운데 부분에 쉼표가 보였다.
의도하지 않았다. 스케치에서도
못 봤던 형태다. 가끔 이렇게
공짜로 얻는 디자인이 있다.

버전 2.0의 스케치가 정말로 맘에 들었다. 그 과정 중에 디자인 콘셉트도 정리가 되었다. 건축가 승효상의 건축지론은 주변과 어울리는 평등한 공간 분할이라고 할 수 있다. 그러니까 내 땅이 크다고 건물도 커다랗게 짓는 건 폭력이라는 뜻이다.

주변의 공간들과 어울리는 비율을 찾아야 하는 것이 도리라는 말을 책의 제본에 적용했다. 한 권의 책이 있다. 책을 펼치면 두 권의 책이 섬처럼 나타난다. 두 권의 책은 거리를 두며 서로 마주보고 있다. 오른쪽 책은 오른쪽으로 제본하고, 왼쪽 책은 왼쪽으로 제본한다. 나도 글을 써야 한다고 했으니 내가 가지고 있는 디자인 철학은 오른쪽 책에, 그리고 승효상 선생이 쓴 건축 철학은 왼쪽 책에 넣기로 했다. 그리고 두 책을 동시에 넘겼을 때, 장면이 왼쪽부터 오른쪽까지 병풍처럼 길게 이어지는 페이지도 만들었다. 혼자 키득거리며 밤새 스케치하던 나는 드디어 물이 오르기 시작했다.▲

처음 가는 길에 고난이 없다면 그 또한 무미건조하다. 우리는 '빨리' 그리고 '싸게'를 아주 좋아하는 민족이다. 책을 만드는 일이 그 대표적인 산업이다. 책방에 나가 보면 그 형태가 아주 일정하다는 것을 쉽게 알 수 있으니 말이다. 일이 그렇다 보니 책을 만드는 과정에서 조금이라도 생경하다 싶으면, 거두절미하고 '모르쇠'로 일관한다. 이 '모르쇠'는 비용 상승과 시간 연장이라는 대책 없는 상황 속으로 빠지게 된다. 나도 이해 못 하는 바는 아니다. 먹고살려면 '싸게' 해 달라는 요구를 무시할 수 없고, '빨리' 해야 박리다매라도 해서 먹고살 수 있는 세상이다. 쌩쌩 돌아가는 기계가 이 과정을 담당한 지 오래니 조금이라도 형태가 다르면 기계를 태울 수 없다. 이 과정을 위해 사람 손이 필요한데, 나름 저렴한 인건비의 연변 아주머니와 몽고 아저씨들이 대책 없이 라인 앞에 앉아 작업을 하고 있다. 즉, 책의 완성도는 담보되지 않는다. 다만 근사치에 만족하란 뜻이다. 언배! 모든 불가능을 가능케 하는 절대자의 이름, 언배.

그 꼴통이 어찌 그런 멋진 시를 짓는지는 모르겠지만, 하여튼 나는 그의 시를 인정하는 만큼이나 괴상망측한 내 발상도 해결해 줄 것을 믿는다. 지금 우리가 책을 묶는 방법은 왼쪽을 묶는 좌철제본이다. 불과 20여 년 전까지만 해도 우리나라 전통적인 제본 방법이 살아 있었다. 지금은 흔적도 없이 사라져 아무도 만들지 못하는 책의 오른쪽을 묶는 우철 제본이 그것이다. 컴퓨터로 책을 디자인하는 지금, 우철제본은 대역죄를 짓고 사라진 지 오래고 기존 프로그램으로 우철제본을 하려면 요령과 꼼수가 필요하다. "행님, 들고 오이소." 걸쭉한 부산사투리로 언배는 자기 회사에 있는 디지털 복사기로 책을 만들면 된다고 대수롭지 않게 대답했다. 일본에 전시할 책 몇 권만 만들면 되는데 굳이 대량출판용으로 만들어진 인쇄기까지 돌려가며 수선을 피울 필요가 없다고 했다. 참으로 세상은 요지경이다. 사람을 울리고 웃기기도 한다. 컬러 복사기에서 나온 상태가 인쇄와 별반 차이를 느낄 수 없을 정도였다.

그래? 까짓것. 버전 3.0. 스케치는 여러 버전을 만들수록 좋다. 왜냐하면 나도 내 흥에 겨워 오버할 때가 있다. 버전 1.0스케치부터 2.0, 3.0, 4.0을 비교하며 늘어놓다 보면 작업할 디자인 작업이 어떤 버전을 따라가야 하는지 더 명확하게 알 수 있다. 힘주어 말하지만, 이 작업은 아주 고독하다. 스케치의 버전이 수를 더하고 더하며 작업실 바닥을 거의 가릴 때가 되면 승부가 난다. 무지몽매한 눈동자를 하던 디자이너들의 입가에서 이제 '아, 이렇게 디자인하는 거구나'라는 소리가 자연스럽게 새어 나올 때 즈음, 내 스케치 작업은 마감이 된다. 이렇게 완성된 스케치는 마치 보물지도와도 같다. 우선 내가 다시 지도를 따라가 보고, 나와 작업하는 디자이너들과 같이 가 보고, 그다음 책을 보는 독자들이 따라갈 수 있는 지도를 한 페이지 페이지마다 그리는 작업이다. 이 과정에서 디자인이란 책을 읽는 독자들이 어떤 마음으로 길을 찾아 떠나면 좋을까 정하게 하는 기술이다. 개나리 보따리를 어깨에 메고 길을 떠나게 할지, 대중교통을 이용해 국도를 달릴지, 아니면 고속도로를 달릴지를 상상하게 만들어 주는 것이 좋다.

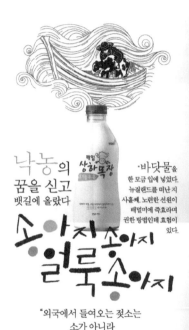

낙농의 꿈을 신고 뱃길에 올랐다

소아지송아지 얼룩송아지

"외국에서 들여오는 젖소는 소가 아니라 우리를 잘 살게 할 사도입니다."

·바닷물을 한 모금 입에 넣었다. 뉴질랜드를 떠난 지 사흘째, 노련한 선원이 배멀미에 즉효라며 권한 방법인데 효험이 있다.

飲食

料

菜

魚

肉

朱

卵

臟

孚

子

穀

豆

糖

草

種

理

asdjfkasdkf\
kfklsdfas
adklfjasdf
asldfjasdfas
dfk asldfk;
asdkf asd
fasdk fksl
kasdf
asdfka sdlkfjalsdfa
sdf asl;dkf;alskdfas
df
sak sdkfas;dlkfasd
f kdkfdskfa; sdkfa
sdf kasdfsdkf ;asd
f asdkfs df as;dfa
sdf adf

asdjfkasdkf\
kfklsdfas
sadklfjasdf
asldfjasdfas
dfk asldfk;
asdkf asd
fasdk fksl
kasdf
asdfka sdlkfjalsdfa
sdf asl;dkf;alskdfas
df
sak sdkfas;dlkfasd
f kdkfdskfa; sdkfa
sdf kasdfsdkf ;asd
f asdkfs df as;dfa

sdjfkasdkf\
fklsdfas
adklfjasdf
asldfjasdfas
dfk asldfk;
asdkf asd
fasdk fksl
kasdf
asdfka sdlkfjalsdfa
sdf asl;dkf;alskdfas
df
sak sdkfas;dlkfasd
f kdkfdskfa; sdkfa
sdf kasdfsdkf ;asd
f asdkfs df as
f kdkfdskfa; sdkfa
sdf kasdf

요즈음 나도 버전 2.0 단계부터는 컴퓨터를 사용한다. 컴퓨터가 나보다 훨씬 빨리 잘 그리기 때문이다. 그러나 내 생각을 그리기엔 아직도 컴퓨터는 생각 없는 도구일 뿐이다. 프린트를 뽑아 그 위에 연필로 생각을 덧칠한다. 버전 3.0부터는 연필의 덧칠이 줄어든다. 생각이 정리되어 간다는 징조다. 아직 연필로 덧칠하고 싶다는 생각이 많이 들 때 한번쯤 의심을 해 봐야 한다. 버전 1.0을 다시 봐야할 때는 아닌가. 혹은 이 산이 아닌가 봐, 더 진도가 나가면 되돌아오기 갑갑하다. 머리가 복잡해질 수 있다. 그럼 자리를 박차고 일어나라. 더 이상 붙잡고 있어 봐야 소용없다. 나는 이럴 때 수영장을 간다. 물속에 들어가 물장구를 치다 보면 머릿속이 단순해진다. 지칠 때까지 풀을 왕복한다. 숨 쉬는 것조차 무의식에서 조절할 때가 되면 마음이 편해진다.

무심한 마음으로 돌아와 아까 작업한 스케치를 바라보면 무엇을 더 할 것인가보다는 무엇을 뺄 것인가를 느낄 수 있다. 뺄 수 있으면 성공이다. 대부분의 스케치에서 실패하는 첫 번째 원인은 빼야할 때 빼지 못하고 허전한 마음에 자꾸 무엇인가를 넣어서 발생할 때가 많다.

모든 일에는
재미를 느끼는
자기만의
속도가 있다

고양이가 보이지?
안 보여? 여기 고양이 있잖아?
뭔 소린지 모른다는 표정이다.
나는 결국 내가 본 고양이를 그렸다.

첫 번째 책을 내고 고민이 생겼다. 거두절미하고 디자인이 그렇게 대단한 것이냐는 반응이다. 디자이너로 조금 알려진 덕에 주변에서 묻는다. "아이가 디자인을 하려고 하는데……." 그러면 사람이 할 짓이 아니라고 손사래를 친다. 이어 무심히 한마디 던진다. "운명이라면……." 디자이너로서 가능성은 어릴 때 나타난다. 그 첫 번째가 학습장애. 선생님 말씀을 지지리도 안 듣는다, 수업 시간에 딴 짓을 한다, 공책에 그림을 그린다, 국어 시간에도 수학 시간에도 그림을 그린다. 아이가 노는 것보다 그림 그리는 것을 더 좋아하면 팔자니 다그치지 않아도 지 알아서 대학도 가고, 훌륭한 디자이너가 될 것이다.

디자인은 어린 시절 나에게 먹고사는 데 하등 도움이 안 될 '짓거리'로 기억된다. "너는 커서 뭐가 되려고 그러니?" 어머니는 버럭 소리를 내시며 등짝을 치시곤 했다. 책이 펼쳐져 있어야 할 책상에 이것저것 잡동사니가 한가득이니 어머니 입장에서는 천불이 날 일이었다. 학교를 제대로 다니시지 못한 어머니는 자식 놈들이 공부를 한다고 하면 피를 팔아서라도 돈을 대려고 하셨다. 그런데 자식 놈이 공부는 뒷전이고 딴짓에 미쳐 사니, 어머니 입장에서는 환장할 노릇이었다. 그 '딴짓'이란 어머니 말씀을 빌리자면 '환쟁이질'이다. 나는 어릴 적에 집안 내력에도 없는 환쟁이가 나왔다고 그렇게 구박을 받으며 자랐다.

어릴 적 내가 그린 그림은 그야 말로 괴발개발이었다. 낙서에 가까웠다. 생각을 그리려고 노력을 해도 금방 미궁에 빠져 어지러운 낙서만 만들어 놓았다. 그럼에도 불구하고 나는 한번도 내 그림에 실망한 적이 없었다. 희한하다고 할 수 있지만, 나는 그

첫 번째 책을 냈다. 디자인 책
제목이 뭐 이러냐는 반응이다.
"뭐 똥구멍이 어쨌다고?"
점잖지 못하다는 핀잔을 들었다.
나는 머리를 조아리고 연신
미안함과 죄송함을 보였다.
그런데 내가 왜? 나는 디자이너다.
이론가도 학자도 아니다. 가끔
도안사가 되는 것을 거부하지
않는다. 작업만 잘할 수 있다면
말이다. 다시 책을 쓴다고 하니
이번만큼은 방정맞게 글 쓰지
말란다. 그래? 그렇단 말이지.
내 이번에도 어김없이 너의
고정관념에 똥침을 찔러 주마.

어떤 누구에게도 그림을 잘 그린다는 칭찬을 들어 본 적이 없었다. 사생대회에서 그 흔한 입선 한번 못했다. 그래도 나는 그림을 그렸다. 그게 낙서든 아니든 상관하지 않았다.

그러다 고등학생이 되어서야 하기 싫은 공부를 했다. 남들처럼 대학에 가기 위해서 말이다. 당당하게 그림을 그리려면 대학생이라는 특권을 얻어야 했다. 대학입시 체제로 바뀐 고등학교의 미술은 그야말로 계륵 같은 과목이었다. 미술 시간은 당연히 입시용 과목으로 대체되고 집에서 대충 그림을 그려 내라는 숙제가 칠판 구석에 쓰여 있었다. 나는 정말로 열심히 그림을 그려 숙제를 냈다. 점수는 '미'였다. 그럼에도 나는 별로 슬퍼하지 않았다. 기막혀 하겠지만, 그런 평가를 받았음에도 나는 미술대학에 갈 꿈을 꾸었고 그래서 열심히 공부도 했다. 아무도 칭찬해 주지 않았지만 평생 그림을 그리며 살 수 있다면 대학 가는 공부쯤은 아무리 힘들어도 해야 한다고 생각했다.

내가 대학생이 됐을 때, 학교 조교실 게시판에서 알록달록한 전시 포스터를 발견하면 디자인 포장센터로 공짜 구경을 갔다. 80원짜리 학생 회수권 한 장이면 동숭동을 갈 수 있던 시절, 디자인 작품 구경을 하고 머릿속으로 작품 하나하나를 새기며 창경궁 돌담을 따라 걸었다. 디자인포장센터는 서울시 종로구 연건동 128번지 동숭동 대학로 입구에 있었다. 박정희 전 대통령이 독일 순방을 다녀와 수출입국을 천명하고, 서울대학교 미술대학이 있던 자리에 예전 상공부 산하로 만든 관공서였다. 당시 디자인이란 말은 일본에서 들어온 '도안'이라는 일본 한자어로, 혹은 응용미술, 상업미술, 그래픽 등 다양한 이름으로

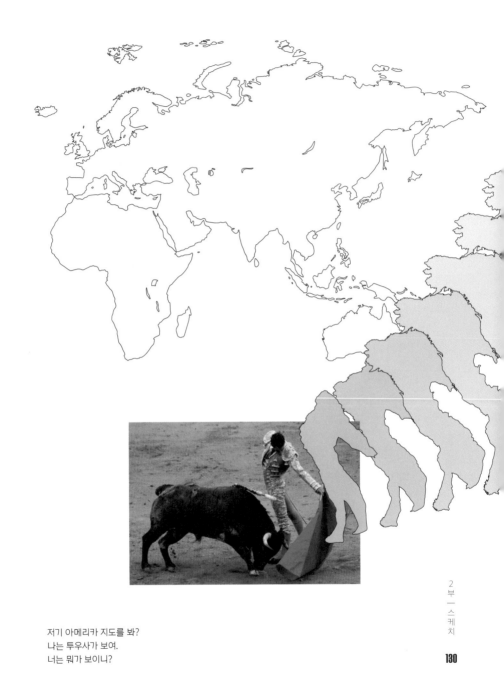

저기 아메리카 지도를 봐?
나는 투우사가 보여.
너는 뭐가 보이니?

불렸다. 정부기관이
디자인이란 단어를
사용하면서 그간에
혼란스럽게 사용되던 말이
정리되었다. 대학을 졸업할 즈음
처음으로 나를 디자이너로 인정한 곳은
디자인포장센터였다. 디자인 단체에서
공모한 공모전에 응모해 최우수상을 탔고
내가 그린 포스터가 디자인포장센터
전시실에 전시되었다. 그 후 디자인
분야에서 많은 상과 대한민국에서
공식으로 인정하는 추천 작가도
되는 영광도 그 건물에서 누렸다.
그런 영광은 나뿐만 아니라 우리나라
내로라하는 디자이너는 다 그 건물에서
디자이너로 인정받는 인연을 맺었다.
디자이너들을 그렇게 커서 사회로 스며들어 갔다.
내가 왜 디자인을 하는지, 그 특별한 이유를 정말 모르겠다.
그저 디자인이 좋다. 좋으니 내가 하는 작업이 세상에서 제일
재미있다. 적어도 나에게 디자인 작업은 엔도르핀이 팍팍 뿜어져
나오는 놀이이며 컴퓨터 게임보다 더 즐거운 작업이다. 부모
모르게 친구들과 어울려 노는 짓은 정말로 스릴이 있지 않은가.
나는 디자인을 하면서 그보다도 더 짜릿함을 느낀다. 그러한
느낌을 아는 사람이 나 하나뿐이겠는가. 솔직히 말한다면 나는

모든 일에는 재미를 느끼는 자기만의 속도가 있다

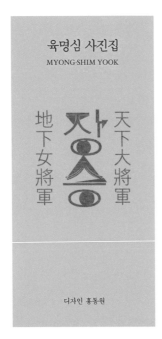

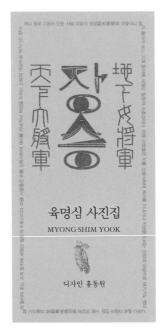

아이디어와 장맛은 역시 묵혀
봐야 알 수 있다.
《장승》 책 제목 글자를 쓰며
처음 아이디어가 떠올랐을 때,
"뭐 이 정도면 수준급이지."
좋아했었다. 그런데 시간이
얼마 지나지 않아 찜찜한
마음이 들기 시작했다.
"좋긴 한데, 음…. 뭐랄까?"
아까보단 별로란 생각이
들었다. 다음 날, 글자를
프린트해서 보니, "이 정도는
흔하잖아. 이미 비슷한
글자들이 책 표지에 있는 것도
같고…." 정나미가 떨어지기
시작하니 희소가치도 없고,
그저 그런 정도로 보인다.
글자를 본 다른 사람들은
괜찮다고 하지만, 이미 버스는
떠났다. 이럴 때 어정쩡하게
옆줄 맞추기를 하며 진도를
나가면 시간 낭비다. 과감하게
엎어 버리고 처음부터 다시
시작해야 한다. 비 맞은 중처럼
염불을 외면서… 중얼 중얼….
《장승》 사진집의 콘셉트는
샤머니즘, 빨간색, 색동, 오래된
통나무, 거친 질감…
아니… 이쪽은 아니지…
그럼 처음부터 다시
샤머니즘… 샤머니즘… 무당
속치마… 부적…. 그래, 부적
같은 느낌으로 글자를 써
봐야지….
이제 염불은 끝났다. 글자를
쓰면 되는 것이다.

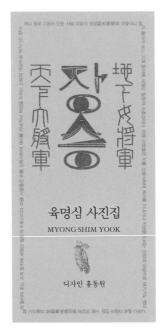

2부 – 스케치

132

디자인을 하면서도 스스로가 정말로 대견하다. 어떻게 그런 생각을 했는지 또 별것도 아닌 스쳐 지나가는 생각을 잡아 사람들이 좋아하는 결과를 만들었는지, 내가 해 놓고도 뿌듯할 때가 있다.

남들 앞에서 자랑질하면 '병'이라고 하니 화장실에서 혼자 히죽댄다. 물론 결과가 마음에 들지 않을 때도 많다. 엄청 욕을 먹고 홧김에 술 취해 주정도 한다. 순간 욱하는 마음에 당장 때려치우고 싶은 생각도 한다. 하지만 손가락 까딱 않고 며칠을 빈둥대노라면 온몸이 근질근질해져 다시 책상에 앉는다. 디자인은 나에게 일이기도 하지만 놀이인 셈이다.

역사적으로 보면 디자인은 아직 백 년도 채 되지 않는다. 다시 말하면 다른 분야에 비하면 걸음마 단계라고 할 수 있다. 백 년 전에 없었지만, 그동안 수많은 산업들이 새로 만들어지고 디자이너를 동반자로 선택했다. 앞으로 디자인은 더 많은 산업에서 필요로 할 것이다. 디자인이 세간에 관심을 끄는 이유는 뭘까? 아마도 그 이유는 서양미술사나 문화사 같은 학문적인 지식에서 말하는 것과는 다르게, 파도 파도 끝이 없기 때문이 아닐까? 디자인은 과거보다도 오늘에 관한 산업이다. 디자인 전문가가 아니더라도 오늘 내가 출근하면서 어떤 옷을 입을까 고민하고 아직도 멀쩡하게 쓸 수 있는 핸드폰을 신제품으로 바꾸고 싶어 한다. 나도 그럴 것 같은 피카소의 그림을 보며 입맛을 다실 필요는 없다. 나와 가까운 만큼이나 세상 누구와도 가깝다. 공급에 비해 수요가 많을수록 부가가치가 높은 일이라는 사실은 모두가 알고 있다.

디자인은 혼자 즐기는 작업이 아니다. 작업을 하면서 마음을

짓누르고 있는 의문은 '남들은 어떻게 생각할까', '혹시 나만 좋아서 이러는 것은 아닐까' 갈피를 못 잡을 때가 많다. 그러니 다른 사람들과 생각을 공유해야 한다. 이미지 상대가 디자인 전문가든 아니든 문제가 되지 않는다. 오히려 문외한들의 생각이 더 들어 볼 만할 때가 있다. 개인적인 생각인데 선생님이나 전문가보다는 또래 친구나 어린 친구들의 말이 정답일 때가 많다. 모두가 진실이라고 말하지만 속지 마라. 만고의 진리는 내 디자인을 살 마음이 있는 사람이 가지고 있는 생각을 따라가는 것이다. 물론 그 노동의 고통은 잔인하기까지 하다. 심적인 고통은 육체적인 노동 강도에 비해 더하면 더했지 못하지 않다. 일이 시작되면 매 시간 시간, 단계 매 단계마다 마음을 졸이며 산을 넘는다. 이 산이 아닌가? 가던 길을 돌아와야 한다. 어느 누구도 마감이라고 정해 주지 않는다. 퇴근 시간이 되었다고 끝을 낼 수도 없다. 아무리 내가 마감이라고 울부짖어도 소용없다. 클라이언트가 동의해야 한다. 동의를 한들 뭘 하나, 내일이면 바뀔 마음인 것을. 마른 수건 쥐어짜듯 골천 번 진을 빼야 일에서 겨우 벗어날 수 있다. 아주 잠깐 동안의 여유는 꿀맛이다. 변덕스러운 마음들과의 한판 승부는 끊임없이 이어진다.

디자인 교과서는 없다. 자고 나면 변하고 내일이면 바뀔 것인데 기록해 봐야 무슨 소용이 있겠나. 어제까지 봤던 여자보다 오늘 처음 보는 여자에게 마음이 가듯, 디자인은 새것에 마음이 간다. 어제 만족한 작업이 오늘은 맘에 들지 않는다. 그러고 싶지 않은데 마음이 변한 것을 어쩌겠나? 아닌 척 해 봐야 소용없다. 마음이 가는 방향을 부정하다 보면 감각이 둔해지면서 자기 최면에 빠진다. 솔직해야 한다. 본의 아니게 사람의 마음을 다치게도

2
부
ㅡ
스
케
치

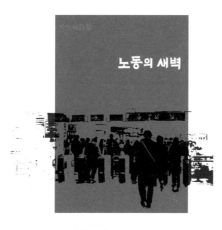

노동의 새벽

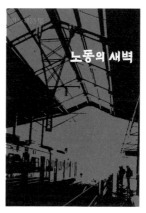

노동의 새벽

노동의 새벽

노동의 새벽

노동의 새벽

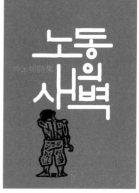

노동의 새벽

노동의 새벽

모든 일에는 재미를 느끼는 자기만의 속도가 있다

135

20세기 《노동의 새벽》은 '새벽 시린 가슴에 붙는 소주 빛'이라고 생각했다. 21세기 노동의 새벽은 뭘까? 새벽 지하철 출근길, 모니터 앞에서 햄버거를 먹고 콜라를 마시며 밤샘 작업을 하다 틈잠을 자다가 맞는 새벽 도시 유리창. 그 모든 상상의 색은 파란색이었다. 시리도록 파란색. 그 느낌으로 글자를 썼다.

제33회

2015

서울시
건축상

신축 건축물
리모델링 건축물
건축명장

대상
최우수상
우수

2015 6 15 ~ 7 31

02 2133 7106

wwwsaf r

서울국제건축도시비엔날레
서울국제건축도시비엔날레
서울국제건축도시비엔날레

2015대학생 여름건축학교
2015대학생 여름건축학교

2015 서울건축문화제

2015 대학생 여름건축학교

서울국제건축도시비엔날레

서울국제건축도시비엔날레

나는 컴퓨터 모니터를 도마라고
생각한다. 음식 재료를 썰고
다듬는 도마 말이다. 그래서
화면에 재료를 잔뜩 널어놓는다.
그 널어놓은 재료들을 아무 생각
없이 바라보면 쓰레기통으로
보인다. 초보는 아무 생각이 없다.
그저 여기저기 널부러져 있는
쓰레기들만 보이기 때문이다.

서울, 공간의 도시 건축

서울, 공간의 도시 건축

서울, 공간의 도시 건축

한다. 사람은 잘못을 저지른다. 저지른 잘못을 부정하면 안 된다. 인정하고 용서를 빌고 뻔뻔스럽지만 또 잘못을 하고 인정하고 용서를 빌며 어제보다 더 나은 오늘의 디자이너로 살아가는 것이다.

모든 일에는 재미를 느낄 수 있는 자기만의 속도가 있다. 빨리하는 것이 잘하는 것이 아니요, 천천히 하는 것도 잘하는 것이 아니다. 재미를 느낄 만한 속도를 찾아야 작업이 즐겁다. 달인을 보라. 일을 척척 해 내는 달인은 일을 즐긴다. 빠른 손놀림과 완성도는 즐거움을 요리하는 재료일 뿐이다. 변 양은 잡생각이 많다. 빨리 일을 끝내고 친구도 만나야 하고 영화도 봐야 하기 때문이다. 퇴근 시간이 가까워지면 마음은 벌써 콩밭에 가 있다. 손놀림이 점점 빨라진다. 빨라지는 만큼 당연히 실수를 한다. 고치고, 또 고치고 한없이 수정을 반복한다. 한 손으로는 가방을 챙기고, 한 발로는 이미 문밖으로 나서니 그런 가관이 없다.

그 모습을 바라보는 김 팀장의 눈초리는 매섭다. 둘째 가라면 서러워할 꼼꼼함을 자랑하는 김 팀장 눈에 덤벙거리며 대충대충 처리하는 변 양의 손놀림이 마음에 들 리가 없다. 내가 말리기도 전에 이미 한 소리 나간다. 버럭 지르는 김 팀장의 사자후에 변 양은 눈물을 머금고 다시 자리에 앉는다. 김 팀장이 처음부터 꼼꼼했는지는 기억이 없다. 차분하다고 하기엔 아주 많이 소심한 성격이었다. 연차가 늘어 가도 일하는 속도는 전혀 변화가 없었다. 아니, 오히려 신중에 신중을 기하기 시작하더니 결국 '함흥차사'라는 별명을 얻게 되었다. "완벽하지 않은데 어떻게 보여 드리나요?" 참다못해 진도가 어느 정도 나갔는지 물으면 정색을

하고 하는 말이다. 아쉬운 놈이 우물을 판다고 모든 뒤치다꺼리는 다 내 몫이다. 그렇다고 나만 잘한다고 절대 생각하지 않는다. 내가 놓친 실수를 김 팀장이 발견하고 만면에 미소를 지을 때가 비일비재하고, 덜렁대며 두서없이 쏟아 내는 변 양의 생각 속에서 멋진 아이디어를 캐낸다. 내일은 잘하리란 욕심, 빨리 퇴근하고 놀러가겠다는 욕심, 좀 더 완벽하게 마무리 하겠다는 욕심들이 엎치락뒤치락거리며 작업실의 하루는 돌아간다.

 예술은 자연을 닮는다고 했다. 디자인도 예술에서 나왔는데 자연을 벗어날 수 없을 것이다. 도시를 만들며 건물을 지을 때 평당 임대 단가만을 생각한다면 정말 삭막하지 않을까? 그곳에서 살아야 하는 사람을 위한다면 무엇을 우선해야 하는지 궁금해진다. 예술이 아주 오랫동안 사람들과 살았다면, 디자인은 세상에 태어난 지 불과 한 세기 정도 지나고 있다. 그래서일까? 디자이너는 예술가 기질을 따라 전문 영역 속에 생활하고 있다. 처음에는 먹고살기 위해 건축의 장르에서 출발한 디자인은 이제 머리를 자르는 일에도, 그리고 빵을 만드는 일에도 디자인이란 말을 붙이기를 주저하지 않는다. 이런 추세라면 시간이 흐르면서 디자인은 더 이상 전문가의 영역에 속하지 않을 것 같다. 특히 이 젊은 청춘들은 디자이너인 나를 자기들과 같이 먹고 즐기며 꿈꾸는 동반자로 생각하고 있다. 지금 내 현실은 하청업체 비슷한 선상에서 자본가들의 손발이 되어 허덕이고 있는데 말이다. 그들을 바라보고 있노라니, 디자이너의 미래가 보인다. 디자이너는 더 이상 자본의 노예가 되어 버린 예술가가 아니다. 이렇게도 생각이 훌륭한 청춘들이 득실대는 공간에 있는 내가 뿌듯해진다.◬

A FLAIR FOR
PEPLUM TUTU
TOPS

**Peplums are in
great shape.
Now they perk up
short, slim skirts,
for un-suit looks
that have nothing
of the Forties
about them—
except maybe for
the charm.
Left:** Cotton jacket
and back-peplumed
skirt, $1,450, both
by Thierry Mugler.
Sold as a suit at
Saks Fifth Avenue,
NYC; Riding High,
NYC. Gold/silver/
bronze earrings,
Scooter, $185. Red
leather quilted
gloves, Pink Soda.
Right: Fitted flirt
shirt, $160, brocade
bolero, $275, and
pencil skirt, $180,
all by Ozbek. At
Macy's, Herald
Square only.

Earrings, Dinny Hall,
$180. At Susan of
Burlingame and San
Francisco, CA.
Charm bracelet, Eric
Beamon, $220. At
Suzy, Great Neck,
NY. For details, see
Shopping Guide.
Hair, Valentin for
Jean Louis David;
makeup, Marc
Schaeffer; stylist,
Francesca Mattei.

예전 시안 작업은 디자인보다 노동이
강하게 보였다. 작업실에 컬러프린터를
처음 들여놨을 때, 디자이너들의 얼굴을
봤다면 그 노동이 얼마나 강했었나를
알아차렸을 것이다. 손으로 시안을 만드는
과정과 프린터로 뽑는 과정은 서로 다른
장단점이 있다. 손으로 시안을 만드는
작업은 짧게는 하루 종일, 길게는 며칠씩
시간을 쏟아야 한다. 그러다 보니 작업을 할
때 혼자보다는 여럿이 둘러앉아 두런두런
이야기를 나누게 되는데, 자연스럽게
서로의 작업을 촌평하며 그때그때 디자인을
수정할 수 있다. 컴퓨터로 작업한 시안을
순식간에 프린터로 뽑아볼 때는 맛볼 수
없는 과정이다.
나는 왕년의 습관을 버리지 못해 프린터로
시안을 뽑으면 그 위에 다시 스케치를 한다.
디자인 작업의 대부분이 '나 홀로 과정'이
되어 버린 지금, 비 맞은 중처럼 혼잣말을
중얼거리며 스케치를 한다. 물론 머릿속엔
옛날 작업대에 빙 둘러앉아 이런저런
이야기를 나누었던 기억을 떠올리며
말이다.

3부

디자인

민병일
주간은
아직도
깡말랐을까?

어느 날 학교 끝나고 집에 가 보니 거실에 덩그러니 놓여
있는 책장, 그 책장을 가득 채운 소년 소녀 동화책. '세계'라는
글자가 맨 위에 새겨져 있었다. 벅차오르는 가슴으로 그 책들을
바라보던 어린 시절은 오래 기억에 있었다.
외국에서 디자인을 공부하며, 배신감을 느끼기까지 말이다.
왜 우리는 아직까지 종합 선물 세트 같은 어린이 책들만 있을까?
한재준 교수를 만나면 창작 동화책을 만들었던 이야기는 아직도
즐거운 메뉴다. 20년도 넘었지만, 민병일 주간이 원고 뭉치를
누런 봉투에 담아 내 작업실 문을 열고 들어오는 회상을 한다.

"예전엔 안 그랬는데……" 나도 늙었나 보다. 자고 나면 새로운 기술이 퍼지는 디자인 분야에서 살아남으려면 옛날 생각은 금물이다. 신기술에 대한 호기심, 이것만이 디자인의 능력을 지탱해 준다. 일하는 도구가 컴퓨터로 바뀔 때 그랬고, 새로운 소프트웨어가 개발될 때마다 적응 못한 주변인들이 모판을 접고 사라졌다. 요즈음 들어 자꾸 옛날 생각이 나는 것이 '나도 혹시?' 하는 생각이 든다. 그래서 속풀이로 1990년대 초 이야기 한 편. 수동 사진 식자, 그러니까 커다란 타자기 같은 기계로 사진을 찍듯 한 자 한 자 찍어가며 인화지에 출력을 해서 대지 작업을 하던 시대였다. 그때는 컴퓨터로 글자를 찍어 인화지로 출력해 사용하는 전산 사식 시스템이 새로 도입되어 일하는 단계가 훨씬 수월해지기 시작했을 때다. 수동 사식이건 전산 사식이건 대지 작업인 마감 단계에서는 손으로 해야 했다(사진 사식기란 활자를 안 쓰고, 사진으로 문자를 한 자씩 감광지나 필름에 인자(印字) 하는 기계를 말한다. 보통 준말로 사식기라 부른다). 그런 노동 집약적인 '몸빵'은 천일야화다. 특히 '쪽자'에 대한 전설적인 이야기는 장편소설도 가능하다.

독일에서 돌아와 고민과 방황 끝에 양재동에 작업실을 차렸다. 지방대학 교수 자리를 마음에 두었지만 일도 포기하고 싶지 않은 터라 고속도로를 타기 수월한 양재동이 제격이었다. 작업실에 책상을 들여놓고 대걸레를 들고서 잠시 지금 내 앞에 놓인 현실을 보았다. 일주일의 반은 지방대학에서 강의를 해야 하고, 나머지 반은 일요일도 반납하고 디자이너로서 기반을 다져야 했다. 쉬울 것이란 생각은 애초에 하지도 않았지만, 앞이

깜깜하기만 한 현실이 기막힐 뿐이었다. 크건 작건 잡생각을
없애기엔 일만한 대상이 없었다. 일 속에 빠져 있으면 현실에
무감각해진다.

'디자이너는 이름이 브랜드다.' 계급장 떼고 바닥부터
시작하기로 먹은 마음은 유리 같기만 했다. 매일 마음을
다잡는 주문을 외워봤지만 사방에서 유혹하는 편한 길에
마음이 흔들려 밤새 술을 퍼마시고 휴강을 밥 먹듯 저질렀다.
그래도 일은 버르장머리 없는 디자이너에게 관대한 편이었다. 오늘
못하면 내일까지, 내일 못하면 그 다음날로 마감을 미뤄주었다.
속이 새까맣게 타들어 갈지언정 내 앞에서는 웃음을 잃지 않는
담당자들에게 미안한 마음이 꽉 차고 넘칠 때 즈음이 돼서야
선심 쓰듯 디자인을 넘겨주었다. 마음씨 착한 편집자들이 많아
일은 끊임없이 들어왔고, 강의가 귀찮아지기 시작했다. 뻑
하면 휴강이니 학생들이야 '좋아라' 하는 표정이 확실한데 선배
교수들의 반응이 사나웠다. 방학이 간절히 기다려지던 햇살 좋은
날 모처럼 틈을 내 낮잠을 즐기려 자세를 잡는데 문이 빼꼼히
열렸다.

깡마르고 왜소한 인상의 남자가 아주 느릿한 움직임으로
문을 열고 나타났다. 가슴에는 커다란 단호박을 안고 있는 자세가
시장에서 장사를 하는 듯해보였다. "홍 실장님을 뵈러 왔는데요?"
나를 알고 찾아오신 것을 보면 행상이 아닌 것은 분명하고 그럼
출판사? 그 모습이 너무도 어정쩡해 나는 답하는 것도 잊고
웃었다. 초면에 너무 채신머리없이 웃고 있는 디자이너에게 노한
기색 없이 그 남자는 자기소개를 시작했다. 차분한 말투와는

어울리지 않게 직업 군인이었는데 시를 좋아해 시인이 되었고 얼마 전 출판사에 주간으로 취직을 했다고 자기소개를 마쳤다. 그때까지도 내 눈이 단호박에 꽂혀 있자 사연을 간단히 덧붙였다. "방금 박경리 작가를 만나고 원주에서 돌아오는 길입니다." 박경리 할머니를 만나 단호박을 선물로 받았으니 크기가 뭔 문제냐 가문의 영광이지. 그는 말을 이었다. "새로운 방법으로 동화책을 만들어 봅시다." 조용하고 차분한 성격인 민 주간의 그 말은 나를 몹시도 흥분시켰다. 나도 내 아이들이 읽을 때 창피하지 않은 동화책을 만들어 보고 싶었다. 당시 아이들이 읽는 동화책은 대부분 동화작가가 쓴 책이고, 옛날부터 있었던 이야기를 조금 각색해 전집으로 파는 출판 분위기였다. 전래동화는 일제 식민시대를 거치면서 일본의 이야기와 '짬뽕'이 되어 그 의미가 탈색된 것이 많았다. 우리는 창작 동화를 만들기로 했다. 동화책을 읽을 만한 아이를 키워 본 중견 시인과 작가들에게 원고를 청탁했다. 그리고 단행본 식으로 만들자고 하니 신바람이 났다.

외국에 나가 좋은 책들을 보면 울화가 치민다. 우리 현실과 비교가 되기 때문이다. 특히 동화책을 보면 아이들의 수준을 무시하는 정도다. 우리네 동화책들은 몇 십 년 동안 그 죽에 그 나물 같은 내용으로 대충 알록달록한 그림으로 치장을 하고 동심을 홀리고 있다. 물론 제작비용이나 판매량을 보면 열악한 현실이니 손해를 보며 장사할 출판사가 어디 있겠나? 우리가 만든

물건들이 외제에 비할 바가 안 된다는 선입견이 출판에서도 마찬가지니 출판사들도 새로운 이야기 개발은 외면한 채 비싼 로열티를 주고 외국 책을 들여오는 현실이다. 부모들이 아이에게 책을 사주는 액수로만 따진다면 엄청나다. 엄청난 액수만큼 엄청난 양의 책을 한꺼번에 산다. 세계 어느 나라에도 찾아볼 수 없는 교육열 치고는 형편없는 구매 방법이란 결론을 부정할 수 없다.

"박경리 할머니가 동화를 써 주시기로 했지요." 이런 엄청난 사실을 소소하게 이야기하는 그의 얼굴이 사기꾼처럼 보이지는 않았다. 출판 업종 근처엔 일명 '뻥쟁이'들이 많다. 유명작가 이름을 거들먹대면서 원고를 곧 받을 테니 디자인을 해달라는 말을 한다. 100만 부 운운하며 디자인비용은 최고로 쳐준다고 큰소리까지 치지만 조만간 글은 무명작가로 대치되고 돈이라도 몇 푼 챙길 수 있으면 다행인 결과만 보았다. "기획회의를 같이 하면 일을 하지요." 지금 들은 말들이 사실이라면 책을 1~2권 만드는 작업이 아니고, 창작 동화를 쓸 작가들도 내로라하는 시인과 소설가들이니 내가 직접 작가를 직접 만나 봐야 의심을 풀 수 있겠고, 혹여 만나기만 한다면 대박이 분명했다.

민 주간의 조용조용한 말투와 일을 추진하는 속도는 관계가 없나 보다. 전직이 직업 군인이었다는 말이 실감났다. 일을 시작하고 처음 몇 번은 내가 상관이 된 기분을 느꼈다. 자세하고 친절한 설명이 반복되고 작업의 실체가 보이면서 내 태도가 바뀌기 시작했다. 출판은 원래 느슨하다. 그래서 내가 일하는 속도와 맞았다. 디자이너들은 회의 준비를 잘 하지 않는다. 몸만 간다. 천재인 양 메모도 안 한다. 그리고 나중에 헛소리한다. 이런

내가 회의 준비에 대한 압박감에 어설픈 내용을 적어 모양만 잡고 있을 즈음 첫 번째 창작 동화 원고가 들어왔다. 출판사의 규모나 계약서 내용을 봐서도 사실을 의심하진 않았지만, 정말로 시인이 창작 동화를 쓸 줄이야. 곽재구 시인이 원고 뭉치를 들고 회의에 들어왔을 때, 나는 그때까지 내가 알고 있던 디자인의 기준보다 민주간이 기대하는 디자인의 기준이 훨씬 더 높다는 느낌을 받았다. 회의를 마치고 작업실로 돌아오는 내내 멍한 느낌뿐이었다. 내가 적임자가 아니라는 생각도 들었다. 지금 하고 있는 일에 내가 이물질같이 끼어 있는 느낌을 떨쳐 버릴 수가 없었다. 작업실로 향하던 발걸음을 바꿔 서점으로 달려갔다. 그리고 며칠을 동화책 코너에서 살았다.

　　나도 새로운 발상을 해야 하는데……. 부족한 내 능력을 보완하기 위해서 능력 있는 전문가의 지원 사격이 절실했다. 아이들이 접근하기 쉬운 글자가 필요했다. 어른들 책에 쓰는 글자를 크기만 키워 아이들 용이라고 '눈 가리고 아웅'하는 짓에서 벗어나고 싶었다. 제일 먼저 한재준 선배가 떠올랐다. 언젠가 사석에서 세벌식 본문 서체를 개발하고 있다는 이야기를 흘려들은 기억이 났다. 공한체(공병우 박사와 한재준 교수가 만든 서체)라는 세벌식 글자를 개발하고 가독성이 높다는 둥, 과학적이라는 둥 해가며 열변을 토하며 동분서주하는 선배를 꼬시는 것은 식은 죽 먹기란 생각이 들었다. 그 선배 학교에만 있어 세상 물정을 통 모르고 작업에 대한 자긍심이 강해 내가 힘들여 강조할 필요가 없는 인물이었다. "재준이 형, 공한체로 동화책 본문을 디자인하고 싶은데……." 이 전화 한 통에 순진한 선배는 바로 걸려들었다.

그리고 바로 이혜리하고 통화를 했다. "한재준 선배가 만든 글자로
본문을 디자인하기로 했는데, 그런 분위기에 혜리 그림이 딱인 것
같아 연락해 봤네."

쟁쟁한 용병들과 작업을 할 것이라는 나의 계획을
들었음에도, 민 주간의 표정은 별로 변하지 않았다. 오히려 고민에
빠진 표정을 지었다. "이혜리 씨는 아주 좋은데요. 비용이 좀
과하지만 제가 해결해 보지요." 문제는 동화책에 검증되지 않은
세벌식 서체로 본문을 디자인하는 일이었다. 책 본문에 세벌식
글자를 쓴다는 것은 상당히 위험한 발상이었다. 부모들이 어떻게
생각할지 또 아이들의 반응이 어떨지 선례가 없으니 난감해 했다.
"홍 실장님은 자신 있으세요?" 민 주간은 그 한마디를 묻더니 이내
믿고 가겠다고 결론을 내렸다. 호언장담은 책임이 따르고 처음
가는 길은 지뢰밭이다. 책을 만드는 과정에서도 도처에 암초가
도사리고 있지만, 경험이 없으니 몸으로 온통 막아야 했다. 그
첫 번째가 세벌식을 입력해서 인화지로 출력을 할 출력실이
없었다. 컴퓨터 모니터에서 글자가 보인다고 책을 만들 수 있는
것은 아니다. 그 글자를 인화지에 출력해서 화판에 잘라 붙여야
하는데 세상에 하나 밖에 없는 방법으로 만든 글자니 그 글자를
편집할 프로그램은 아직 존재하지 않았다. 그러니 어떻게 하겠나?
교수고 나발이고 체면을 접고 사식집 오퍼레이터 일부터 출력물
배달부 역할까지 한 선배가 담당해야 했다. "글자가 가독성이
좋다는 말이 맞기는 한 거야?" 워낙 기존 책에 사용하는 명조체에
익숙한 편집자에게 세벌식 서체는 비교가 되지 않을 만큼 낯서니
페이지를 넘기는 매순간 원점에서 다시 생각해야 하지 않느냐는

질책이 끊이질 않았다. 한번 정한 길에서는 절대 뒤돌아보지 않는다. 민 주간의 표정은 단호했다. 내가 한재준 선배에게 입이 닳도록 타박을 하자 민 주간은 나한테 구박받고 서글퍼하는 한재준 선배를 잔잔한 미소로 격려했다. "민 주간, 표정은 저래도 속은 썩을 대로 썩고 있을 거야." 사람은 믿는 사람을 배신하기도 하고 기대에 부응하기도 한다. 배신을 하고 싶어 하는 사람이 어디 있겠나? 애초부터 속이고자 들면 배신은 식은 죽 먹기지만, 일을 잘해 보고자 의기투합해 시작한 일이니 각자 당하는 고통은 스스로 알아서 삭히는 것이 인지상정이다.

그리고 두 번째, 디자이너들은 고급 인력을 두었으니 좋은 면도 있겠지만, 밤낮을 가리지 않고 발생하는 오탈자, 수정되는 글자들 이른바 '쪽자'들을 신속하게 처리하지 못하니 속만 태우며 기다리다 못해 묘책을 생각해야 했다. 밀착을 뜨는 방법이다. 출력된 인화지와 똑같은 인화지를 한 벌 더 만들었다. 글자를 뒤지고 잘라 만들고 이어붙이고 난리통이었다. 디자이너가 모두 인간 사식기가 된 것이다. 그리고 마지막 복병, 미완성된 글자다보니 세벌식 글자와 어울리는 아라비아 숫자, 그리고 기호 약물들이 영 엉성했다. 다른 서체에서 가지고 와야 하는데 한 선배가 만든 '공한체'가 다른 글자들과는 기계적으로 호환이 안 되니 그것마저도 손으로 따 붙여야 했다. 다른 부분은 요령껏 맞춰 가겠는데 마감이 늘어지는 문제는 생각지도 못한 질책으로 이어졌다. "우린 흙 파서 장사하나?" 책이 나올 때가 훨씬 지났는데도 아직 감감무소식이니 민 주간의 윗선에서 눌러대기 시작했다. "그렇게 책을 만들어도 돼요?" 이 질문에 며칠 밤

오탈자를 찾아 한창 글자를 수정하던 어느 날 한재준 선배는 예고 없이 작업실 문을 열고 들어왔다. 그리고는 돌돌 말린 인화지 두루마리를 책상 위에 올려 놓았다. 쪽자로 따서 쓰라며 여분 글자를 가져온 것이다. 자신의 글자가 보편적이지 않아 시간이 걸리고 그런 이유로 지체된 시간을 메우기 위해 디자이너들이 밤을 샌다는 말에 대안을 생각한 것이다. 지금은 컴퓨터에서 바로 수정할 수 있는 간단한 작업이지만, 1990년대 초 마땅한 편집 프로그램이 없었던 시절 쪽자용 인화지는 사진 식자집 아저씨가 할 수 있는 가장 큰 배려였다. 앞뒤 꽉 막힌 한재준 교수도 융통성이 있다는 사실에 쓰고 남은 인화지를 보관하고 있다. 20년이 넘어 누렇게 변해 버린 인화지를 꺼내 볼 때마다 많은 이야기가 떠오른다.

3 부 — 디 자 인

150

새워 가제본을 만들어 보여주었다. "본문으로 이런 글자도
사용하나요?"라는 의견에 여기저기 대학 도서관을 뛰어다니며
논문을 뒤지고, 한글 학자를 인터뷰해 보고서를 만들어 올려
보냈다. 가제본 비용은 못 받아도 억울하지 않다. 그런데 그런 일에
시간이 많이 걸린다는 사실을 무시하니 짜증나 미칠 지경이었다.

사진 식자집 아저씨의 불량품을 밤새 뜯어 고치고 쪽잠을
자고 있는 디자이너들을 향해 나는 눈을 질끈 감고 호령을 했다.
"책상에 족쇄 채우고 화장실도 가지 마." 맛있는 거 먹고 재미있는
이야기를 하며 일을 할 거라는 꼬임에 빠져 내 작업실로 입성한
디자이너들은 혼비백산해 선잠 날리고 책상에 앉아 다시 노가다
모드로 작업을 계속했다. 어쩌겠나. 대(大)를 위해서 소(小)를
희생하고 착한 역할이 있으면 누군가는 악역을 담당해야 하는
것이 현실이다. 나는 그렇게 노예선 선장이 되었다. 사기와 진실은
백지장 차이다. 남을 속이느냐, 자신을 먼저 속이느냐가 다르다.
한 번도 해보지 않은 과정을 지나면서 방황하지 않는 독종은
없다. 남에게 받은 의심은 의심도 아니다. 자기 안에서 불쑥불쑥
올라오는 의문은 같은 길을 힘겹게 가고 있는 누구에게도
털어놓을 수가 없다. 모두를 방황하게 하고 일만 힘들어질 뿐이다.
고통스럽게 긴 터널을 지나 끝이 보일 때 즈음 나는 확신이
들었다. 그렇지만 아무에게도 말할 수 없었다. 불면증이 생겼다.
새벽까지 일하고 지쳐 쓰러져 있는 디자이너들 옆에서 한 쪽 한 쪽
화판을 넘기며 며칠 후 만들어질 책을 상상하며 날을 샜다. 그렇게
일하면 당당하게 할 말이 생긴다. 최고는 아니더라도 최선을
다했다고 말할 수 있다.

드디어 오지 않을 것만 같았던 마감이 오고, 인쇄기가
무심히 돌아가던 날 우리 모두는 퇴근할 힘도 남아 있지 않아
자기 책상에서 새우잠을 잤다. 동병상련이란 이때 쓰는 말이다.
그 고생을 하면서도 작업실을 탈출하지 않았던 이유는 똑같았다.
따끈따끈한 첫 책을 보고 싶은 것이다. 하늘은 스스로 돕는 자를
돕는다. 책이 서점에 깔리고 세상에 우리의 존재를 확실히 알렸다.
여기저기서 인터뷰 요청이 들어오더니 9시 뉴스에서 방송을 했다.
잘 만들어진 책이라는 말 대신 압구정동 스타일의 동화책이라고
했다. 가격이 비싸다고 비아냥대는 보도였지만, 우리는 당당했다.
지나온 작업 일지를 보며 그 험했던 노가다를 떠올리면서 내가
아니면 아무도 만들지 못할 거라고 자부했다. 당시 그림이
있는 동화책의 가격은 쌌다. 아이들의 집중력으로는 긴 글을
읽지 못하니 흥미를 끌기 위해 중간 중간 몇 장의 그림을 넣는
정도였다. 나는 그림도 이야기를 충분히 전달할 수 있다고 우겨,
거의 전 페이지에 걸쳐 그림을 넣었으니 설상가상이었다. 당시
동화책의 가격은 3~4천 원 정도였는데 제작상 우리는 배 이상의
가격을 붙여야 했다. 새로 만드는 책이 아이들이 읽는 동화 치고는
두 배 이상의 두께니 가격도 그에 상응해야 한다고 우겼다. 그렇게
정가는 '7,500원'이 매겨졌다.

우리는 모처럼 사람의 얼굴로 웃음 지으며 회식자리에 모여
앉았다. 아무도 그동안의 실수나 불만을 말하지 않았다. 책이
팔리는 반응에 모두가 흥분해 어쩔 줄 모르며 소감 한마디씩을
시작했다. 심한 작업 강도에 가슴앓이를 했던 편집디자이너
차례가 되었을 때 나는 흠칫 감격의 분위기를 눌렀다. 몸이

허약해 강도 높은 작업에 방해가 되어 내보내려고 했던 디자이너,
본인도 현실의 벽이 그렇게 높은 줄 몰랐다고 고백하고 창밖으로
흘러내리는 빗물만큼 눈물을 흘렸었다. 이 일을 마지막으로
디자인계를 떠나겠다고 했다. 그가 못한 것인지, 아니면 내가 잘
못해 디자이너를 다치게 한 것인지 혼란스럽기만 했다. 그 친구
말없이 소주잔만 만지작거렸다. 나는 어서 말하라고 채근도 못하고
머뭇거리고 있는데, 민 주간은 술병을 들어 잔을 채우며 조용히
한마디 던졌다. "이번에 이 친구가 제일 열심히 했어요. 박수 한번
쳐주세요." 기운 없이 앉아 있던 디자이너는 갑자기 일어나 건배를
외쳤다. "자, 건배! 두 번째 책을 위하여!" 그 놈 만면에 도는
화색을 보니 배신감마저 들었다. 그런 배신감이라면 골백번 들어도
하나도 섭섭하지 않다. "나도 건배!" 우리는 그해 첫 번째 책을 쓴
곽재구 시인에게 억이 넘는 원고료를 안겨 주었다.△

그 독한 이혜리도 나에게
관절염을 호소했다. 며칠을
꼼짝 않고 작업에 몰두해 얻은
병이라고 했다. 그 열정을
곽재구 시인은 인정했다. 다음
책이 나왔을 때 이혜리는
시인과 같은 인세를 받았다. 민

주간은 일러스트레이터들에게
인세를 주어야 한다고
나서서 출판사에 제안을
했고, 집요하게 답을
받아냈다. 민 주간 덕에 많은
일러스트레이터들이 인세를
받기 시작했다.

154

"마음이 나쁜 사람은 안 보입니다." 나는 종종 이런 협박을 한다. "물론 여러분들은 착한 사람들이니 분명히 보이실 겁니다. 정말 신기하지요?" 거의 모든 사람들은 나의 함정에 아주 자연스럽게 빠져들며 보이는 척한다. 독자 여러분은 보이시죠? 이 그림은 지식과 학력 그리고 인생 경험이 많다고 볼 수 있는 것은 아니다. 그저 어느 순간 보인다. 혹은 그냥 보이거나. '세상을 이렇게 살아야 해' 하는 선입견이 있는 사람들은 분명 이 그림을 얼룩진 쭈그리고 있는 악마? 아마 그 정도로 본다. 왜냐하면 교육은 밝은 곳보다는 어두운 곳을 형태로 보도록 가르치기 때문이다. 이 그림을 어린 아이들에게 보여주면 금방 알아맞힌다. 선입견이 없기 때문이다. 이런 아이들이 공부를 하면서 이 감각을 조금씩 잃어버리기 시작한다. 디자인을 의뢰하는 클라이언트 중에는 이런 분들이 많이 있다 (신기하게도 그런 분들이 공부도 잘했고 돈을 많이 벌었다). "나도 왕년엔 그림 좀 그렸지." 디자이너들에게 일장연설을 하시며 서곡처럼 붙는 말씀이다. 디자인은 일정한 비용을 지불하면 누구나 즐길 수 있는 예술적 작업물이다. 그러니 그 비용만큼 그 결과물을 만든 디자이너를

쉽게 본다.

클라이언트와 미팅을 하러 갔던 초짜 디자이너가 저기압이 돼서 돌아왔다. 꼴을 보니 엄청 깨졌나 보다. 나는 눈을 감고 숫자를 세기 시작했다. 아마도 내가 열을 세기 전에 그 놈이 내 방문을 열고 들어올 것이다. 그리고 사표를 내밀 것이다. 왜 이런 예감은 틀린 적이 없을까? 눈을 떠서 책상을 보니 어김없이 하얀 봉투가 놓여 있다. 디자이너는 '을'이다. '갑'질하는 클라이언트와 만나면 감정이 상해 더 이상 일할 기분을 잃어버린다. 눈물이 그렁그렁한 초짜 디자이너는 내 앞에서 신세한탄을 시작한다. 말을 채 맺지도 못하고 '엉엉' 울어댄다. 나는 내 책상 서랍 속에서 그림 한 장을 꺼내 보여주었다. 디자이너는 터져 나오는 울음을 겨우 참아가며, 지금 자신의 감정은 완전히 엉망인데 여행이나 가란 말이냐며 '너도 똑 같은 놈'이란 표정을 짓는다. 나는 디자이너가 보는 앞에서 클라이언트에게 전화를 건다. 최대한 정중하게 가장 빠른 시간 안에 미팅을 하자고 말씀을 드린다. 미팅 날짜는 내일. 디자이너는 울먹이다 화들짝 놀란다. "아니, 이 작업도 거의 몇 달이 걸려 만든 것인데 어떻게……."

나는 그냥 웃는다. "그림이나 챙겨 놓고 밥 먹으러 가자, 오랜만에 고기 좀 먹자! 한우로." 불안해하지 말라고 그리 일렀건만, 퇴짜 맞은 작업을 다시 가지고 간다는 말에 걱정이 태산인가 보다. 회식을 마치고 다시 작업실로 들어가려는 자세다. "그냥 들어 가. 푹 쉬고 내일 바로 미팅 하러 가." 그리고 몇 마디 조언을 해 주었다. 디자이너는 반신반의하는 얼굴로 고개를 갸우뚱거리며 사라졌다. 다음날, 작업실 문이 활짝 열리며 디자이너가 당당하게 들어왔다. "아니, 세상에 클라이언트가

어제와는 아주 딴판이에요." 디자이너는 싱글벙글이다. 실장님은 어떻게 아셨어요? 왜 담당자들은 그 그림을 검정 얼룩으로 볼까요? 나는 그 그림을 보고 다 때려치우고 유학이나 갈까 했는데. 디자이너는 세상을 보는 또 하나의 눈이 있다. 학교는 그런 능력을 키울 만큼 한가한 데가 아니다. 디자이너들은 고난의 학교생활 속에서도 그 '남 다른 시각'을 잃지 않고 잘 간직한 위대한 청춘들이다. 당신도 디자인 재능이 퇴화하지 않았다면 이 '멋진' 그림이 보일 것이다.

보물 창고,
글벗 서점

이렇게 아쉬울 때가 없다. 내 대학 시절 '글벗 서점'은 학교 앞에
있는 학고방 같은 서점이었다. 미술 책도 디자인 책도 중고
책도 팔았다. 그 모습을 담은 사진이 어딘가에 있었는데 찾지
못했다. 내가 대학원을 다닐 때 글벗 서점은 새 건물 2층으로
이사했다. 막걸리 가게와 라면 가게가 주종이던 당시, 지하에는
Warehouse라는 이름의 생맥주 가게와 2층에는 coffeehous라는
카페가 있는 홍대 카페 문화의 시작을 알리는 건물에 폼 나게
입주했던 책방이다. 도서관의 사서보다도 더 폼을 잡던 아저씨는
미학과 학생에겐 미학과 교수였고, 디자인과 학생인 나에겐
학교에서는 가르쳐주지 않는 세상 디자인에 대한 이야기를
약간의 뻥을 섞어 홀리던 사이비 교수였다. 글쎄 과연 사이비일까?
물어보고 싶지만, 요즘음 아저씨가 책방에 없다. 아프신가?

"홍실장 지금까지 디자인한 책이 몇 권이나 돼?" 나도 궁금하다.
30년 가까이 책을 디자인했으니 많은 건 당연하다. 디자인을
하면 보통 다섯 권 정도를 받는다. 작업실에 워낙 많은 사람들이
드나드니 그 책들이 남아날 리가 없다. 나는 책이 사라지는 속도를
보고 책의 인기를 가늠할 뿐이다. 30년 넘게 드나드는 글벗
서점이라는 중고 책방이 있다. 대학에 입학한 기념으로 책을 산
곳이다. 책방 주인 인상과 자세가 교수님 이상이었다. "무슨 과지?"
호기심 가득한 눈으로 책등에 찍힌 제목을 찬찬히 읽는 나에게
주인아저씨가 아주 나지막한 목소리로 물었다. 우물쭈물하는
나에게 주인아저씨는 대뜸 두꺼운 원서 한 권을 꺼내주었다.
《미학입문》. 그림 많은 책을 고르려고 했는데 깨알같이 영어가
많으니 사야 하는지 말아야 하는지 망설이는 나에게 미대를
다니려면 반드시 읽어야 한다고 주인아저씨가 덧붙였다. 그 말을
철석같이 믿고 산 나는 그 책을 서너 쪽 읽다 말았다. 아직도 내
서재에는《미학입문》이 그대로 있다.

그 책방은 참으로 신기했다. 학교를 다니면서 산 책을 졸업과
동시에 다시 서점에 팔고 서점 주인은 신입생들에게 다시 팔고.
그러니까 책을 잘 골라야 한다. 공부를 잘한 선배가 쓰던 책엔
정말 주옥같은 지식이 빼곡히 적혀 있고 밑줄 친 부분만 세심히
살피면 시험은 식은 죽 먹기다. 그 서점이 지금은 신촌으로
이전했고 나에게 좀 더 다양한 의미가 되었다. 낚시터라고나 할까?
안 쓰는 책상 서랍이라고나 할까? 이런 노래 가사가 떠오른다.
"10년 된 책상 서랍 속에서 발견한 오래된 사진." 바로 그곳에서
20년 만에 먼지 쌓인 서가 한쪽 구석에서 발견한 책, 내가

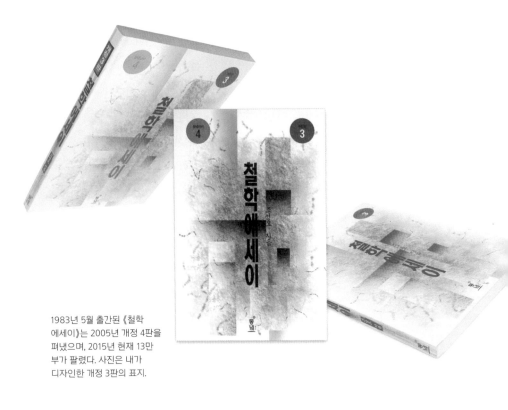

1983년 5월 출간된 《철학
에세이》는 2005년 개정 4판을
펴냈으며, 2015년 현재 13만
부가 팔렸다. 사진은 내가
디자인한 개정 3판의 표지.

디자인한 책이었다. 책의 제목은 참으로 신기하다. 어떤 제목은
표지 디자인이 금방 떠오르지만 어떤 제목은 애꿎은 머리만
쥐어뜯으며 밤을 꼴딱 새운다. 보통 제목이 시각적인 느낌이
강하냐 아니면 관념적인 표현이냐에 따라 희비가 엇갈린다. 그런데
그런 상식적인 조건을 뒤집는 경우가 있다. '누가 철학이란 제목에
에세이를 붙일 수 있지?' 약간은 변태적인 조합이다. 사람들은
철학이란 단어 앞에서 일단 고개를 숙인다. 어렵다는 선입견이
있다. 반면 에세이는 좀 만만하다. "그래서, 철학을 쉽게 풀었다는
거지." 비 맞은 중처럼 혼잣말을 중얼거리며 책의 차례를 보았다.

당연히 맨 첫줄에 쓰여 있어야 할 소크라테스니 아리스토텔레스니 하는 낱말은 보이지 않고, 일상생활을 운운하는 장 제목들이 신선했다. "오, 이런 거란 말이지." 나는 일을 들고 온 편집자를 바라보았다. 근엄하다 못해 숙연한 표정의 편집자는 국민의례 분위기로 말문을 열었다. "이미 수만 부 나갔습니다. 개정판을 내면서 표지를 새로 만들려고요." 저자가 그 옛날 소수 용공분자에 속한 분이었기에 처음에는 표지에 이름을 올리지 못하고 편집부로 저자를 대신했다. 디자인도 출판사 사장님 이름으로 대신했다. 혹시 잡혀갈 수도 있었기 때문이다. 출간되자마자 책은 당연히 판금 조치가 되고 우여곡절을 거치며 한 많은 미아리 고개를 넘나들었다. 이제 세월이 좀 나아져 책 표지에 당당하게 저자의 이름이 들어갈 수 있게 된 것이다. 진보의 느낌이 강하게 느껴졌다. 당시 디자인 판에 컴퓨터 바람이 불어 손으로 화판 작업을 하는 전형적인 진행 방식은 사라졌다. 물감과 붓을 모조리 내다 버린 책상 위에는 떡하니 컴퓨터가 올라앉았다. 지금은 상식이 된 일러스트레이터, 포토샵, 페인터 등이 도전하는 디자이너들에겐 언제나 열려 있는 황금 시장이었다.

　　나는 에세이에 방점을 두고 컴퓨터로 디자인했다. 진보의 의미. 우선 페인트로 그림을 그렸다. 닥치는 대로 프로그램을 열어 마우스와 키보드를 쳐댔다. 마치 오케스트라 앞에 선 지휘자같이 그 분위기를 즐겼다. 사실 내가 그렇게 막나갈 수 있었던 건 친구 상순이 덕이다. 대학에서 회화를 전공하고 시인으로 등단한 묘한 이력의 소유자로, 디자인할 때 맘대로 한다. 시인이 자신의 문법으로 시를 쓰듯 자신만의 화법으로—컴퓨터로 찍찍—

디자인한다. 부러움까지 담아 정말 신 나게 컴퓨터와 놀았다.

드디어 완성. 디자인에 완성이 어디 있겠나. 본인이 완성이라고 하면 완성인 거지. 흐뭇한 마음으로 모니터를 바라보았다. 한 5분 남짓 바라보고 있노라니, 마음속에 불안한 감정의 씨앗이 움텄고 이내 걱정 덩어리가 머릿속을 꽉 채웠다. 이게 교육의 결과인가? 작가로 키워진 것과 디자이너로 키워진 것의 차이. 작가야 언젠가 작품을 이해할 만한 사람만 나오면 된다는 똥배짱으로 작업을 하는 것이지만, 디자이너에게는 클라이언트라는 하늘이 엄연히 있고, 소비자도 존재하거늘, 잘한 짓인가 싶어졌다. 마음을 가다듬고 찬찬히 시안을 바라보았다. 잘했다 못했다는 두 번째고 우선 낯설었다. 아이가 크레파스로 여기저기 낙서하듯 그린 바탕에 기계적으로 분할한 면은 그럴싸한데, 역시 최종적인 판단은 '이게 뭔가' 싶다. 이런저런 변명을 준비하고 클라이언트를 만났다. 이런 작업은 'yes' 아니면 'no' 양극이다. 중간이 없다.

"표지 분위기가 좀 우중충하지 않나?" 편집자의 말에 나는 순간 움찔했다. 그런데 그런 말을 하는 표정치고는 눈동자가 한군데 꽂혀 있었다. 저자 이름. 그거였다. 다른 어떤 것보다 10년 넘게 저자의 이름을 못 달고 살았던 책에 드디어 이름 석 자가 들어가 있으니 감개무량한 표정이었다. 디자인은 아무 이견 없이 인쇄소로 넘어갔다. 아, 지금에서야 밝히는 것인데, 시안으로 만든 표지 디자인의 저자 이름은 아주 작았다. 인쇄소로 넘기기 전날 밤, 편집자의 얼굴을 느끼며 아무도 몰래 저자 이름을 서너 포인트 키웠다. 이제 와 다시 보니, 어린 시절 치기와 몰래한 애교가 떠올랐다. ◮

und das Geld für drei Paar Kapaune und bat ihn in ständig, sich doch ihm zuliebe um die nötigen Dinge zu bemühen. Der Doktor ging nach Hause und ließ ihm ein leichtes Abführmittel anfertigen, welches er ihm übersandte. Bruno aber erstand die Kapaune und die übrigen zu ihrem Essen nötigen guten Dinge, und verspeiste alles in Gesellschaft des Doktors und seiner beiden Komplicen.

Calandrino nahm drei Vormittage lang das Abführmittel ein. Dann besuchte der Doktor ihn, zusammen mit den drei Freunden, fühlte ihm den Puls und sprach: „Calandrino, du bist voll und ganz wieder genesen. Du kannst unbesorgt noch heute deinen Geschäften nachgehen und brauchst nicht länger mehr zu Hause zu bleiben."

Calandrino erhob sich alsbald wohlgemut und machte sich an seine gewohnten Beschäftigungen. Wo er nur konnte, lobte er übermäßig die großartige Kur, die der Doktor Simon ihm gemacht hatte, da diese ihn in drei Tagen schmerzlos von der Schwangerschaft befreit habe. Bruno, Buffalmacco und Nello aber waren recht zufrieden, daß es ihrer Pfiffigkeit wieder einmal geglückt war, den knauserigen Calandrino tüchtig hereinzulegen.

Monna Tessa dagegen schmollte, als sie
dahinterkam, noch lange mit
ihrem Manne.

VIERTE GESCHICHTE ♦○♦○♦○♦○♦○♦○♦○♦○

◄ CECCO DI MESSER FORTARRIGO VERSPIELT ZU BUONCONVENTO SEIN HAB UND GUT UND DAZU NOCH DAS GELD DES CECCO DI MESSER ANGIULIERI. ER LÄUFT DIESEM IM BLOSSEN HEMD NACH, BEHAUPTET, ER HABE IHN AUSGERAUBT, UND LÄSST IHN VON EINIGEN LANDLEUTEN FANGEN. DANN ZIEHT ER DIE KLEIDER DES ANDREN AN, BESTEIGT DESSEN PFERD UND REITET DAVON, ANGIULIERI IM HEMDE ZURÜCKLASSEND.

Mit großem Gelächter war von der ganzen Gesellschaft gehört worden, wessen Calandrino seine Frau beschuldigte. Als Filostrato schwieg, begann Neifile, wie die Königin es wünschte, zu erzählen:

337

디자이너의 인상적인 나이는 몇 살쯤 될까? 인상적인 나이는 보통 상징물에서 나타난다. 예를 들어 동상에서 말이다. 지금 광화문 네거리에 세워져 있는 이순신 장군의 동상은 몇 살 때 이순신 장군의 모습일까? 세종대왕은 또 몇 살 때 모습이냐는 것이다. 그런 인상적인 나이로 따져 본다면 출판 디자이너는 몇 살 정도가 가장 어울릴까? 독일 유학 시절 우연히 이 양반의 디자인 작업을 볼 기회가 있었다. 책을 디자인하니 서점에 가면 볼 수 있는 작업인데, 마구 찍어낸 공산품 같은 느낌이 없었다. 그런 호기심에 누가 이런 멋진 작업을 했을까 궁금해서 이름을 적어두었다가 도서관에서 잡지에서 베르너 클렘케의 얼굴을 본 순간이 기억난다. 백발에 흰 수염을 우아하게 기른 디자이너의 얼굴을 보면서 나도 수염을 기르기 시작했다.

디자인은 중노동이다. 공사판에서는 벽돌을 나르고 시멘트를 섞어도 해 떨어지기 전에 일이 끝난다. 그러나 디자인은 해가 져도 일이 끝나지 않는다. 아니 해가 떨어져서야 본격적으로 일이 시작된다. 지금이야 구글 뒤지고, 컴퓨터 여기저기 떠다니는 자료들을 모아 프로그램을 돌리고 프린트 뽑는 정도를 노가다라고 한다. 코웃음이 난다. 원고를 프로그램에 붓고 페이지에 양이 차면 다음 페이지로 넘기는 식의 단행본 본문 디자인의 단순 노동 과정을, 청계천 원단 미싱공과 비유한다. 충무로 사식집도 모르는 이들이 의자에 앉아 온갖 주리를 틀며 삐약삐약 거린다. 나는 불과 10여 년 전, 책 표지를 디자인하면서 만들었던 시안을 후배 디자이너들에게 꺼내 보여준다. "방안 대지라고 알아?" 눈만 껌뻑거리는 초보 디자이너들 앞에 나는 좌판을 펼친다.

생활에 필요한 물건들은 야시장, 새벽시장이 유명하다. 디자인 혁명 시대라고 떠들지만, 디자인 야시장 하나 아직 없는 것을 보니 모두 다 공염불이다. 종일 재료를 구하러 다녀야 한다. 땡땡이 색지도 사야 하고, 제목 글자를 새긴 필름도 뽑아야 한다. 시안을 만들 재료를 하나 살 때마다 완성될 시안을 시뮬레이션해 본다. 혹시나 빠진 것이 없나, 더 필요한 것은 없나, 확인하고 또 한다. 종일 남대문 시장과 방산시장 그리고 충무로를 누비고 다닌다. 해가 뉘엿뉘엿 만리동 고개 너머로 걸치면 습관처럼 학교로 향한다. 학교를 졸업했지만, 그래도 뭔가 부족한 게 있으면 실기실이라도 틸 생각으로 찾아간다. 그런 생각 때문인지는 몰라도 내 작업실을 진작에 학교 근처로 옮겼다.

저녁 먹고, 차 한잔 하고 회심의 미소를 지으며 디자이너들을 향해 폭군의 소리를 외친다. "오늘 마감이다. 한 놈도 퇴근 못 한다." 디자이너 한 놈씩 잡아 표지에 사용한 그래픽이나 일러스트레이션을 그리게 한다. 형광등 즐비하게 켜진 미싱 공장이 따로 없다. 대장이 없어 종일 신 나게 놀던 디자이너들은 형장에 끌려가 참수를 기다리는 죄인처럼 조용히 고개를 숙인다. 그 사이 대장이 놀고 있을 거라고 방정맞은 생각을 하는 디자이너가 고개를 바짝 처들었을 때 나와 눈을 마주친다. "어이, 신입." 나는 오라고 손짓한다. 눈치가 백 단인 고참 디자이너들은 고개를 숙이고 키득거린다. "책장에 보면 잡지가 많지? 자네가 맘에 드는 그래픽 백 개, 일러스트레이션 100개, 그리고 글자 100개만 잘라서 와 보시게."

이제 슬슬 시작해 볼까? 나는 두툼한 새 종이 한 장을 꺼내 책 표지만하게 자른다. 그리고 커다란 회의 테이블 위에 올려놓는다. 디자이너가 골라온 그림을 잘라서 종이 위에 올려놓는다. 글자들도 잘라서 놓아 보고는 복사기를 바라보며 한마디 내 뱉는다. "78퍼센트", 초보는 얼른 글자 쪼가리를 받아 들고 복사기로 달려간다. 창문 밖에는 청소차가 시동 소리를 요란하게 내며 쓰레기를 치울 때 즈음 대충 자기가 맡은 일을 마친 디자이너들이 회의 테이블 앞으로 모여든다. 지금부터 디자인은 노동이 아니다. 꿈꾸기 놀이이며 게임이며 행위 예술이다. 글자를 하나하나 잘라 종이 위에 올려놓을 때마다 서로 자기 생각이 옳다고 아우성이다. 자기가 그린 그림이 더 좋다고 내 코앞으로 내 밀며 떼를 쓴다. 한동안 심야 도박장에서 판돈을 걸던 모습으로 아우성치던 열기가 잦아들 즈음 모두의 생각은 정리가 되고 드디어 마지막 제목 글자가 표지 시안 위로 앉혀지는 순간 모두가 조용한 탄성을 입가에 돌린다. 노가다도 이정도면 예술이 된다.

마음은 외로운 사냥꾼

카슨 매컬러스 지음
유주연 옮김

예술은 디자인의 보고다. 예술가들의
화집을 보면서 나는 딱 한 가지 기준으로
그 예술의 가치를 정한다. 내가 디자인으로
해석할 수 있는지다. 내가 디자인 작업에
사용하는 그림들은 대부분 족보가 있다.

표지 시안의 선화 원본 그림은 피카소
화첩에 있다. 피카소 그림을 보고 내
나름대로 그린 것이다. 늘 느끼는 거지만
하늘 아래 새로운 것은 없다. 디자인으로
새롭게 만들면 된다.

느티나무
도서관
간판 만들기

느티나무 한 그루 있으면 좋겠다는 바람으로 2000년 2월 도서관을 열었습니다.

누구나 무료로 이용하는 사립 공공도서관, 책볏이 옆에 그네와 다락방도 있는 시끌벅적한 도서관입니다. 책으로 둘러싸인 곳에서 넓은 세상을 만나고 경쟁보다 먼저 어울림을 배우기를 바랍니다. 책하고는 거리가 멀 것 같던 아이들이 놀이터보다 도서관이 좋다 하고, 책과 일상을 나누는 이웃들이 자꾸 하고 싶은 게 많아진다고 합니다. 도서관은 가르치지 않아서 더 큰 배움터 입니다. 선생님도 시험도 없지만, 모든 배움을 소중하게 북돋우며 배움을 나누는 곳입니다. 책에서 자유로울 권리를 누리며 저마다 배움의 동기를 찾고 스스로 배우는 기쁨을 알아갑니다. 도서관은 공공성을 담아갈 마지막 보루입니다. 나이가 많든 적든, 장애가 있든 없든, 말이나 얼굴색이 달라도 누구나 배우고 알 권리, 꿈꿀 권리를 누리는 곳입니다. 그래서 느티나무는 보이지않는 문턱도 생기지않게 하고 도서관이 먼 사람들에게는 찾아가는 도서관이 되려고 합니다. 도서관은 만남, 소통, 어울림이 있는 마을문화를 꽃피우는 곳입니다. 있는 그대로 다름을 존중하며 주인과 손님이 따로 없이 도서관의 하루하루를 함께 채워갑니다. 내가 건네는 책 한 권이 한 사람의 운명을 뒤흔들어 놓을지도 몰라,한결같은 마음으로 도서관을 가꾸는 이웃들이 모두 멘토가 됩니다. 책을 나누며 꿈을 나눕니다. 도서관으로 좋은 세상을 만들고 싶습니다.

뭔가 좀 다른 디자인을 하려면 골고다의 언덕을 서너 번쯤
올라야 한다. 미친 놈 소리도 서너 번 듣고, 마음이 상해 술로
달래도 봐야 한다. 간판을 디자인해? 뭐 할 게 있어?
대체적인 반응이 그랬다. 돈 버는 일도 아닌데, 본전 치기도 안
되는 짓을 하려니 한숨만 나온다. 그래도 모든 역경을 헤치고
나가 떡하니 간판을 달고 난 다음, '나 이런 사람이야.'
한마디 하고 싶어 스케치북을 꺼낸다.

돈을 받고 하는 일보다 무료 봉사하는 일에 신 나게 매달리는
경우가 있다. 노동과 운동의 차이라고나 할까. 마법에 걸린
것처럼 마음이 설레 잠을 설치기도 한다. 느티나무 도서관 박영숙
관장(도서관 아이들은 관장이 아니라 '간장님'으로 부른다)을 처음 본
인상은 도서관 관장이라고 하기엔 행색이 그랬다. 차라리 파출부
같았다. "새로 지을 도서관에 어울리는 간판을 디자인해 주셨으면
해서요……." 그녀는 꿈 많은 소녀가 소원을 말하듯 조용하고
차분하게 말을 꺼냈다. 남편이 벤처 기업을 시작하고 몇 년 동안
월급이 없다가 어느 날 기천만 원을 월급으로 가져왔단다. 그
돈으로 경기도 수지 아파트촌 상가 귀퉁이 지하에 도서관을
만들었다. 이런 정상적이지 않은 돌발 행동에 주변 사람들은
고개를 저으며 수군댔다. 재개발은 빈부의 격차를 더욱더 크게
벌려 놓으며 원주민들의 삶을 고단하게 만들었다. 수직으로 높이

솟은 아파트 건물들의 그늘에 가려 음지 생활에 찌든 아이들이
도서관에 모여들기 시작했다. 박영숙 관장의 느티나무 도서관은
그렇게 시작되었다. 몇 년 동안 돈 한 푼 못 벌며 고생하고도
정신을 못 차리고 이젠 사는 집까지 팔아 도서관을 새로 짓는다고
했다.

　자료수집 차 처음 도서관을 방문했을 때 근처를 많이도
헤맸다. 도서관이 있을 만한 분위기가 전혀 아닌데다, 입구부터
다른 도서관들과 차이가 있었다. 도서관 지하 계단 반쪽은
미끄럼틀로 만들어 놓았다. 미끄럼틀을 보고 한번 타 볼 생각이
들었지만, 나잇값 못한다는 말을 들을까봐 망설였다. "타고
내려가세요." 나를 안내하던 박 관장이 재미있다는 표정을 짓고는
미끄럼틀을 타고 내려갔다. '체면이 있지.' 나는 조용히 계단을
걸어 내려갔다. 도서관 입구엔 아이들의 신발들이 아무렇게나
널브러져 있었다. 내가 신발을 벗어 놓을 틈이 전혀 보이지 않았다.
잘못 벗어 놓았다간 이 무자비한 신발 주인들에게 무참히 짓밟힐
것이 분명했다. 결국 신발을 손에 들고 도서관으로 들어섰다.
도서관? 책들이 여기저기 널려 있고, 아이들이 바닥에 배를 깔고
누워 낄낄거리고, 뛰어다니고, 시끄럽기 그지없었다. 그러던
아이들이 관장을 보고 달려들었다.

　아이들은 관장에게 반말을 했다. "관장님, 어디 갔다가
인제 와?" 관장도 아이들 수준의 언어로 말을 받는다. 아이들은
관장 옆에 모여들어 쉼 없이 재잘 댔다. 나는 신발을 손에 들고
어색하게 서서 내 순서를 기다려야 했다. "저 사람 뭐야?" 아이
하나가 나를 손가락으로 가리키며 관장에게 물었다. 아, 이제

내가 말할 순서구나. 반 시간 만에 찾아온 순서였다. 그제야 나는
아이들이 앉는 앉은뱅이 의자에 걸터앉을 수 있었다. 내 얼굴에서
불편함이 나타났다. 이게 무슨 도서관이야, 아수라장이지. 이런
정도인데, 간판이 필요할까? 얼른 일어서서 돌아갈 핑계나 대야지.
이 전쟁터 같은 공간에서 탈출할 계획을 잡고 있을 때 관장은
새로 짓고 있는 도서관에 가보자고 했다. 얼른 나가고 싶은 마음에
두말없이 따라 나섰다.

　　가면서 관장이 도서관에 대한 이야기를 들려줬다. "재개발이
시작된 뒤, 원주민들은 여기서 쫓겨나 산동네로 밀려났지요."
부자들 덕에 기존의 집들은 더 가난해졌단다. 그런 집들의
풍경이란, 아버지는 전기 공사장을 따라 지방 간 지 3달이
넘었는데 소식도 없고, 어머니는 파출부 일 나간다고 사라져
연락이 없고, 방바닥 여기저기엔 먹고 버린 컵라면이 나뒹굴고
개수대엔 설거지 못한 그릇들이 수북하고, 아이들은 전기가 끊기고
수돗물도 나오지 않는 쪽방에서 이불이나 신문지를 깔고, 때꼽이
껴 꾀죄죄한 삼형제는 서로 부둥켜안고 누워 있었다고 한다. 박
관장은 그 아이들을 그냥 지나칠 수 없었단다.

　　지금 도서관에 종일 있는 아이들은 더도 덜도 아니고
고만고만한 집 형편의 아이들이다. 그냥 놔두면 어떻게 될지
뻔한, 버림받은 아이들. 그 아이들을 도서관에 불러 놀게 하니,
놀다 지치면 책을 보고 책을 보면서 놀고, 그러다 궁금한 게
생기면 물어보고. 그렇게 아이들과 친해졌고, 아이들을 위해
도서관을 본격적으로 만들기로 결정한 것이다. 이런저런 이야기를
들으며 아파트 촌을 벗어나 공원 길로 들어서니 도서관을 짓고

있는 공사장이 나타났다. 외관은 이미 다 올라가고 내부 공사가
한창이었다. 지금 지하에 있는 도서관 규모와는 상대가 안 되는
크기와 시설이었다. 입이 쩍 벌어지면서 말문이 막혔다. 그 아담한
체구에서 어떤 깡다구가 있길래 이렇게 어마어마한 도서관을
생각했는지 이해가 되질 않았다.

　　시어머니, 친정어머니, 일가 친척들에게 읍소해 공사비를
모았다고 했다. 돈을 마련하는 어려움에 대한 이야기보다 앞으로
이 공간에서 지낼 아이들이 행복해할 이야기로 머리가 꽉 차
있는 박 관장. 너무나 아름다운 도서관의 간판을 디자인하는 일은
어찌 보면 영광에 가깝게 느꼈다. 외모만 보고 판단했던 내가
창피하기 그지없었다. 박 관장은 쥐구멍을 찾는 나를 그저 웃으며
바라보았다.

　　명예를 걸고 일해야 한다고 다짐했다. 사무실로 돌아와
도서관에 대해 자초지종을 말하니 모두들 두말없이 내 뜻을 따라
주었다. 한마디로 도서관에 어울리는 간판 만들기 프로젝트였다.
즉, 기쁜 마음을 품고 골고다의 언덕으로 향하겠다는 의미다.
왜냐하면, 조금만 생각을 별나게 하면 그 생각을 위해 불가능의
언덕을 수없이 넘어야 하는 상황이 벌어지기 때문이다. 다시
말해, 우리나라의 디자인 상태는 개성을 존중 받기에는 기본이 안
받쳐 주는 현실이다. 이럴 땐 '인간 승리'만이 답이다. 뜻이 있는
곳엔 돈이 없고, 돈이 있는 곳엔 뜻이 없다. "맨땅에 헤딩하자!"
아이디어를 모으는 회의는 흥미진진하다. 꿈꾸는 시간이기
때문이다. 정말로 행복한 상상들이 오가며 밤새는 줄 모르고
떠들어댔다. '자유로운', '자연 재료', '손맛이 있는', '책의 느낌과

형태 색상', '아이들의' 등등이 주제어로 잡혔다.

　　도서관 로고를 만들었다. 아이들이 자유롭게 노는 공간을 보여주고 싶었다. 이럴 때 나랏님은 도움이 안 된다. 행정 절차상 문제(민간인으로서는 이해할 수 없는)가 생겨 '느티나무 어린이 도서관'에서 '어린이'가 빠지고서야 도서관 허가가 났다. 다 만들어 놓은 로고를 부수고 어린이도 빼고 느티나무 도서관으로 다시 정리했다. 이제 간판을 만들 차례. 로고만 넣어 간판을 만들려니 성에 차지 않았다. 책처럼 보였으면 좋겠다는 생각이 들었다. 마치 책의 한 페이지 같은 디자인. 스케치를 마치고 주변 협력 업체에 조언을 청했다. 내가 머릿속에 상상한 디자인이 과연 현실적으로 가능한가? 평소에 안 되는 일을 되게 해 달라고 매달리는 나다. 내가 연락하면 심호흡을 크게 하고 답을 하는 양반들인데, 이번엔 표정들이 아주 난감 그 자체였다. "홍실장, 어쩌려고 그래." "건물 벽에 그리 큰 나무판을 붙이는 것도 불가능하지만, 그게 비바람에 얼마나 버티겠어. 그냥 포기하지." 모두가 나를 주저앉힐 생각뿐이었다.

　　신 나던 일은 지지부진해지고 시간이 흘러 도서관은 개관을 했다. 송구한 마음에 디자인 시안만 들고 도서관을 찾았다. 관장님은 기대가 된다고 말씀하셨다. 기다리겠단다. 한 번 만들어 달면 평생을 써야 하는데 소신껏 만들라고 격려를 아끼지 않았다. "아저씬 왜 인제 와?" 대걸레를 들고 지나가던 아이 하나가 당돌하게 물었다. 도서관 개관 때 얼굴을 보이지 않아 핀잔을 주는 듯했다. 깡마른 모습의 소녀는 자신을 '청소녀'라고 소개했다. "청소년은 뭐하는 아이들인지 모르겠어요." 자신은 여자고 그리고

며칠 도서관에서 뛰어노는
아이들을 바라보았다. 뛰어노는
아이들이 있는 도서관 글자를
만들었다. 글자들을 제멋대로
늘려보기도 하고, 위치도 맘대로
바꾸는 등 가독성에 구애받지
않았다. 오랜만에 동심을 느꼈다.
아직도 이 글자들을 보면 마음이
홀가분해진다.

도서관 전체 청소를 하며 일당을 번다고 했다. 그래서 '청소녀'.
아빠가 집을 나가고, 얼마 후 엄마도 어디론가 가버리고 아흔이
다 된 할머니와 살고 있는 아이. 할머니는 봉투를 붙이며 생계를
꾸리신단다. 아이는 이번에 중학교 들어가게 돼 교복 살 돈을
벌고 있었다. 열심히 청소하는 아이를 바라보고 있으니 왠지 모를
미안한 마음이 몰려왔다. 아이가 청소하는 듯하더니 서둘러 옷을
갈아입느라 분주했다. 할머니가 교복을 사주신다고 전화하셨단다.
아이는 황급히 도서관 문을 열고 나갔다. 관장은 잘 다녀오라
배웅하고 내게 와 자초지종을 말해주었다. 할머니와 봉투를 같이
붙이는 분들이 모자라는 돈을 보탰단다. 이야기를 듣는 내내
가슴이 뭉클했다. 더불어 내가 너무 쉽게 일을 포기하는 것은
아닌가 하는 생각에 그냥 앉아 있을 수가 없었다. 심기일전. 서울로
돌아와 관련자 모두를 모아 대책 회의를 했다. 내 이야기에 약발을
받았는지 모두가 열을 올려 사방에 전화를 해대며 정보를 모았다.
　　간판 재질. 국산은 없다. 외제 중에 그런 나무 재질이 있다.
당연히 비싸다. 재료를 파는 대리점에 전화했다. "외벽에 쓰는
재료이긴 한데, 간판으로는 한 번도 사용을 안 해서……." 결과에
대해 보장을 못 하겠단다. 한마디로 애프터서비스는 없다는
의미다. 메일로 디자인을 보냈다. 답장이 왔다. 디자인이 마음에
들어 자신들 홈페이지에 디자인을 올리고 싶고, 간판을 만드는
과정에 최선을 다해 도와주겠다고 했다. 간판에 글자를 어떻게
새길 것인가. 전체 글자를 붙이려고 하면 돈이 너무 많이 드니 큰
글자들만 붙이고 나머지는 나무를 파내자고 했다. 그런 일은 한
번도 해보지 않았지만, 가능하다며 책임지겠다는 기술자가 나섰다.

느티나무 도서관 간판 만들기

새로 지은 도서관은 지하에 세 살던 공간과는 딴판이었다. 운동장만한 공간에서 애들은 뛰어다니고, 여기저기 뒹굴고 난리법석이다. 2층으로 올라가는 계단이 온전할 것 같지 않았다. 어지럽히고 난장판을 만든다. 관장님은 그저 빙긋이 웃고 있을 뿐이다. 조용한 도서관은 죽은 도서관이다. 적어도 어린이들에게는 말이다.

이 정도 공정이 확정되자 나머지는 일사천리로 진도가 나가기 시작했다. 디자인 시안을 돌리며 여기저기 협력 업체에 지원을 호소했다. 힘든 환경 속에서도 환한 얼굴을 하며 큰소리로 웃는 '청소녀'를 떠올리면 힘이 솟았다. 뜻이 있는 곳에 돈은 없을지 몰라도 길은 분명 있었다.

드디어 눈물의 간판이 완성되었다는 연락이 왔다. 이제 수지로 싣고 가 조립하고 달기만 하면 된다. 얼마나 고생들을 했는지, 관련된 모든 사람들이 감격스러워했다. 간판을 달기 위해 필요한 일명 '바가지 차'도 실비로 제공되었다. 바가지 차 운전사 분은 신선한 제안을 했다. 간판에 붙여야 하는 글자가 많은데, 관련된 사람들이 올라가서 한 글자씩 붙이는 것이 어떻겠냐는 제안이었다. 번거로워도 아이들이 즐거워할 일이라 그 안건은 서슴없이 통과되었다. 이쯤 되면 일은 놀이가 된다. 간판을 만들어 붙이는 전문가들은 하루 전날 도서관에 와서 기본적인 작업을 마쳐 놓았다. 일당은 받지 않았다. 그저 간판을 달며 신 나할 아이들을 생각하며 고생을 마다하지 않았던 것이다. 글자는 제비뽑기로 정했다. 종이 쪽지에 한 자씩 글자를 쓰고 꼼꼼히 접어 비닐 주머니에 넣어 흔들었다. 모두 신 나는 표정으로 주머니에 손을 넣어 꺼낸 종이를 펴 보고 자기가 어디쯤에 있는 글자를 붙여야 하는지 간판을 보며 떠들어 댔다. 바가지 차에 타고 올라갈 순서가 정해졌다. 바가지 차는 놀이 공원 놀이 기구로 변신했다. 아이들은 즐거운 비명을 지르며 하늘로 올라갔다. 바가지 차는 공중에서 크게 한 번 회전하고 간판 앞으로 다가갔다. 동네 사람들도 나와 신기한 구경을 했다. 시간이 얼마나 걸렸는지

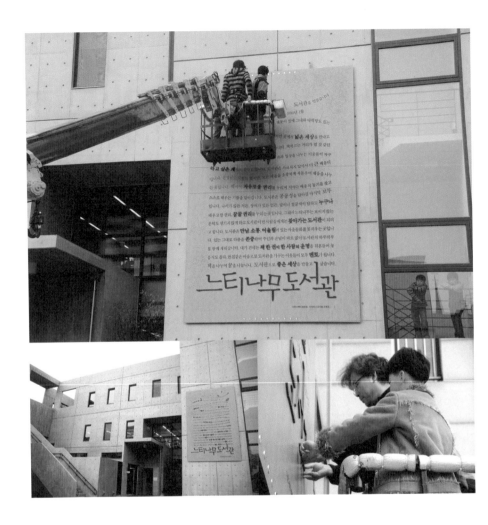

바가지 차를 타고 올라가니
기분이 좋았다. 이렇게 좋을
줄 알았다면 간판을 만든
모든 사람들을 다 오라할
걸 그랬다 싶었다. 아이들은
자기가 붙일 글자를 들고
순서를 기다리며 글자가 한 자
한 자 붙을 때마다 환호성을
질렀다. 생각보다 시간이
많이 흘러 해가 뉘엿뉘엿
지었지만 아무도 상관하지
않았다. 글자를 붙이고
내려온 아이들도 자기가 붙인
글자를 손가락으로 가리키며
재잘댔다.

모른다. 아무도 시계를 보려고 하지 않았다. 모두 한 자 한 자 붙이는 장면과 읽히는 문장을 바라볼 뿐이었다. 아침에 시작한 글자 붙이는 놀이는, 해가 서산에 뉘엿뉘엿 기울 즈음 아쉬움 속에서 끝났다. 아이들은 피곤한 줄도 몰랐다. 도서관 불을 밝히고 글자를 다시 처음부터 붙이자고 성화를 부렸다. 너무나 뿌듯한 하루가 서서히 지고 있었다.▲

"그림책? 그거 애들 보는 동화책 말하는 거 아냐?" 어른들이 보는 그림책이란 말을 듣고 사람들은 깜짝 놀라며 말한다. 그러나 요즘 들어 서점에 나가보면 애들이 보는 책이 아닌데도 그림이 있는 책들을 어렵지 않게 발견할 수 있다. 근데 그거 아냐? 3천 년 전에 쓰인 제자백가에도 들어 있는 직업이 소설가다. 이 소설가의 능력이 시, 서, 화에 능한 것인데, 어찌된 연유로 지금 우리 앞에 놓여 있는 책들은 시, 서, 화 중에 화(畵) 즉 그림이 빠진 시, 서의 구성이 대부분이다. 그것은 아마도

과거 책을 찍어내는 기술적인 한계에 걸려 그림이 탈락한 듯하다. 시, 서는 활판과 활자로 개발되어 표준화 과정을 거치면서 작가가 가지고 있는 필체, 즉 손글씨의 맛을 버리는 대신 작가가 가지고 있는 내용의 구성 능력을 제일로 치게 된 것이다. 어떤 이야기든 똑같은 글자꼴로 인쇄를 한다는 것이 과연 책을 제대로 만드는 것이라고 할 수 있을까? 옛날엔 분명 글을 쓴다는 것이 내용도 중요하지만 그 내용을 담고 있는 글자꼴도 중요한 역할을 했었는데 말이다. 독자가 글을 읽기 전에 쓰여 있는 글자들을

Milch- auch Euterbusch
frutex lactans
Mit handförmigem Blattwerk belastet, bringt er eine euterähnliche
Frucht hervor (jeweils 6 bis 12 Stück), deren Inneres eine fette
Milch enthält. Im Geschmack vorzüglich, aber gering im Ertrag,
erntete dieser Busch in Eutern jahrhundertelang die Milchkuh,
bis zu deren Entdeckung.

Fingerkopfkrake
octobrachium cupidimum
Ein furchterregendes Ungeheuer, das sich mit seinen acht Armen
nach über der Wasseroberfläche als äußerst zudringlich erweist.
Sucht seine Opfer vornehmlich unter den Mitgliedern der christ-
lichen Seefahrt. Die Erforschung des Lintoslebens der Fingerkopf-
krake uheiterte bisher an der Unmöglichkeit, lebende Exemplar
an Land zu bringen.

보며 첫인상을 받았다. 한마디로 글을
읽기 전에 문장의 글자 모양을 보며 '필'을
받는 것이다. 마음의 준비 과정이라고나
할까? 요즈음 우리가 책의 표지를 보면서
느끼는 것을 보는 것이라고 상상하면 된다.
이것이 세상이 변하고 기술이 발달하면서
타이포그래피란 말로 산업화되었지만, 한국도
그 정도일까?
내 생각으론 아직 이런 말을 거론할 정도로
한국 출판문화 수준이 되어 있지 않기 때문에
차차 수준에 맞춰 하기로 하고 우선은 만만한
것이 그림인 듯해 말을 펼쳐본다. 과학이
발달해 기술이 평준화되면 무엇으로 우위를
가리겠는가? 그렇다. 디자인이다. '뽀다구'가
나야 선택을 받을 수 있는 시대가 된 것이다.

출판계도 이런 변화에서 비켜갈 수 없는
노릇인 듯하다. 글 쓰는 많은 작가들은
고민할 것이다. 어떻게 하면 독자의 심금을
울릴까? 그래서 인지 요즈음 심심치 않게
눈에 띄는 그림을 실은 책들이 그 고통의
대안인 듯하다. 글만으로 작가가 가지고
있는 심경을 독자에게 다 전달할 수 있다는
생각은 어쩌면 오만일 수 있다. 인쇄술이
일천하여 활자로 겨우 책을 만들던 시절
작가들이 독자에게 전해줄 수 있는 능력의
많은 부분을 포기 했었다면, 기술의
발전에 따라 책에 작가의 능력이 들어가야
하는 것은 당연한 일이다. 그렇다면 지금
서점가에 나타나는 변화가 이제 시작이라면
5년 후 정도에는 어떤 책들이 등장할까?

폼이
나거나
돈이
되거나

책의 운명은 제목이 99퍼센트를 좌우한다.
나머지 1퍼센트가 디자인일까? 언제부터 그런 생각이었는지는
모르지만, 책을 제대로 디자인하려면 인문서를 해야지 했다.
그래서 참고서를 디자인하는 일은 돈이나 밝히는 속물들이나 하는
짓이라고 생각했다. 나는 서당 개 3년차가 느낄 수 있는 정도의
'제목의 맛'을 알고 있었다. "아, 잘 팔리는 책 제목을 베껴서
오다니.""시집을 한 권이라도 읽어 본 거야.""제목을 정하려면
좀 묵혀 봐야 하는데." 등 정답은 몰라도 품평회 정도의 능력이
있었다. 그런데 이런 제목은 처음이었다. 제목 글자 하나만
정확하게 디자인한다면 정말로 군더더기가 필요 없다.
그런 제목을 볼 때 가슴이 두근거린다.

3
부
—
디
자
인

182

"그런 책도 디자인을 해?" 도수 높은 안경을 쓴 중년 신사 한 분이 찾아오셨다. 얼마 전까지 광고 대행사에서 카피라이터로 일을 했다고 자신을 소개하고 출판사를 막 시작하려고 한다며 원고 뭉치를 내놓았다. 영어 단어장이다. 나는 무엇 때문인지는 잘 모르겠지만 책에도 등급이 있다고 생각한다. 그 으뜸이 문학이요, 다음으로 인문서를, 맨 끄트머리에 처세술 책을 늘어놓는다. 처세술 책보다 못하다고 생각하는 디자인이 참고서 부류인데, 콧물 묻은 돈을 뜯는 일이라고 생각하기 때문이다. 그러니 영어 단어장을 디자인하고 싶다는 생각은 아예 없었다.

예의상 잠깐 이야기하고 사양할 요량으로 시작한 대화는 서너 시간을 넘겼고 나는 그 양반에게 홀딱 빠졌다. 무엇보다도 광고 대행사 카피라이터 출신답게 책의 콘셉트를 잘 정리해 이야기했다. "단어장이 A부터 시작해서 Z로 끝난다면 사전과 무슨 차이가 있습니까. 영어를 잘하려면 영어 사전 한 권을 씹어 먹어야 한다는데, 무식한 말입니다." 자신이 기획한 책은 영어 단어를 중요한 순서대로 정리한 단어장이라고 했다. 그리고 아주 딱 떨어지는 제목을 원고지에 또박또박 써서 보여주었다.

'우선순위 영단어.' 제목을 보고 속이 다 후련했다. 왜냐하면 그동안 디자인을 하면서 많은 책들이 문장을 비비 꼬아서 제목을 만들었다는 느낌을 떨쳐 버릴 수 없었기 때문이었다. 책의 운명은 제목이 99퍼센트를 좌우한다. 물론 내용이 중요하지만 제목을 잘못 달면 아무리 좋은 내용도 주인 잘못만나 '개팔자' 신세를 면치 못하기 때문이다. 좋은 제목은 0.000001초 만에 디자인을 떠올리게 한다. 그분도 필요 없다. 이야기 중에 바로 스케치를 그려

1995년 초판 이후 16년이 지난
지금도 꾸준히 사랑받고 있다.

보여주고 악수하고 책을 만들면 된다. 한마디로 나이스한 진행이
된다. 책을 디자인해 달라고 처음 찾아온 양반을 앉혀 놓고 출판이
그리 녹녹한 것이 아니라는 둥 유통이 중요하다는 둥 장시간 서당
개 풍월 읊듯 교조적으로 설교하는 새파란 디자이너. 딱 30초,
책의 디자인 콘셉트를 이야기하고 제목을 보여주는 184센티미터의
건방진 디자이너인 나를 이 양반 간단히 자빠트린다. 0.000001초
만에 그린 스케치를 한번에 OK를 한 것이다. 난 잠시 고민에
빠졌다. 제일 먼저 '도대체 얼마를 받지?' 돈 줄 사람 앞에서
0.000001초 만에 그린 디자인을 도대체 얼마 받아야 하냐는
말이다. 이런저런 궁리 중에 카피라이터 이만재 선생에게 들은
이야기가 떠올랐다.

　　　카피라이팅이란 것이 달랑 글자 몇 자 쓰고 천만 원 가량의
돈을 받아야 하는데 영 마음이 편치 않았단다. 글의 용도와 질로

따진다면야 더 많은 돈을 받고 싶지만 카피라는 글이 200자
원고지에 달랑 한두 줄 쓰는 일이라, 더군다나 문장이 짧을수록 더
좋은 글이라는 것이 당연한 이치인데 원고지 한 장당 몇 백 원을
받는 글쟁이들 볼 면목이 안 서기 때문이다. 이만재 선생은 아침에
출근할 때마다 거울 앞에 서서 주문을 외운단다. "그래, 너는
그럴만한 가치가 있어. 자신을 가져!" 나는 빙긋이 웃음을 지으며
말했다. "카피라이터를 만나 일을 하는 것이니 그에 상응하는
디자인 비용을 받아야겠지요." 디자이너는 디자인도 잘해야 하지만
말도 잘해야 한다. 그 양반은 그날은 포커페이스의 분위기를
남기고 돌아갔다.

영어사전은 A부터 Z까지 순서대로 보여준다. 독자가
필요하든 말든 상관하지 않고 사전의 질서대로 보여준다.
가히 폭력적이다. 공부할 것도 많은 학생들은 '모'아니면 '도'를
선택한다. 많은 학생들이 사전을 집어 던진다. 친절한 사전을
만들자. 기존의 사전보다 얇고 학생에게 꼭 필요한 단어만
들어 있는 새로운 사전을 만들자. 그것도 학생들이 꼭 필요한
우선순위로 말이다. 이러한 내용 전개가 디자인의 콘셉트로
정해지고 제목까지 올라갔다.

디자인 작업을 하면서 자연스럽게 내 영어 단어 실력도
늘었다. 그리고 산만했던 내 정신머리에 화두가 생겼다. '우선순위.'
내 인생의 우선순위, 디자인 작업의 우선순위, 내 모든 생각의
우선순위를 만들기 시작했다. 책은 서점에 내놓자마자 당연하게도
대박 행진을 이어갔다. 그 책의 성공으로 내 디자인 개념도 많이
바뀌었다. ▲

폼이 나거나 돈이 되거나

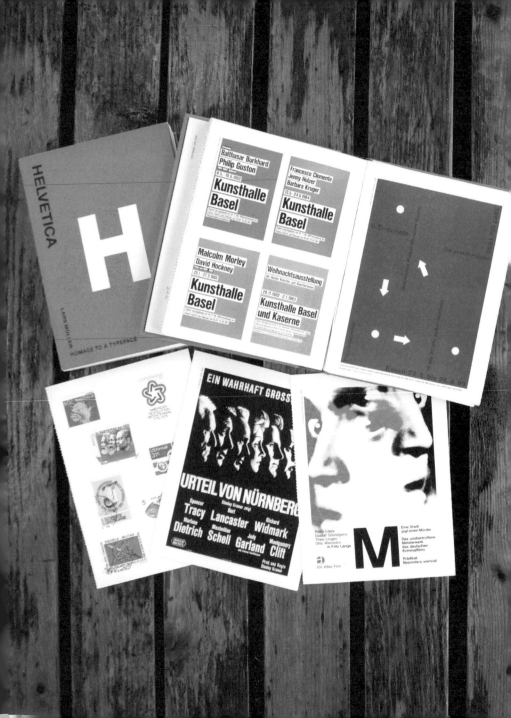

헬베티카라는 글자가 있다. 지금은 컴퓨터에 기본 서체로 깔려 있기 때문에 많은 사람들이 그 이름을 알고 있다. 이 글자는 지금으로부터 약 60년 전인 1953년에 만들어졌다. 그 헬베티카와 유사한 글꼴로 우리 한글에는 고딕이란 글자가 있다. 사람들은 그 글자꼴의 이름이 고딕으로 정해진 연유를 잘 모른다. 우리가 자발적으로 작명을 한 글자꼴이 아니기 때문이다. 놀랄 만한 일이 아니다. 명조도 마찬가지로 일본에서 자기 글자꼴을 만들면서 지은 이름이라는 사실을 아는 사람은 몇 안 된다.

헬베티카는 교통표지판에서, 수많은 기업의 로고에서, 공항의 이정표에서, 또 인쇄물에서 쓰여지는 대표적인 글자다. 이 글자는 세계적으로 사용되지만 대부분의 사람들은 그 이름을 모른다. 그래서 스위스 사람들은 그런 사실을 증명하려는 듯 '헬베티카'라는 책을 만들었다. '글꼴에 대한 존경의 표현(Homage to a Typoface)'이라는 부제를 단 이 책은 세상 사람들이 헬베티카를 얼마나 사랑하는지를 수많은 화보를 통해 보여준다. 빨간색 바탕에 굵은 헬베티카의 이니셜 'H'를 흰색으로 중앙에 놓아 스위스 국기를 연상하게 만들었다. 제본도 헬베티카의 딱딱한 글꼴의 느낌을 살려 등배가 각이 진 양장본의 형태로 만들었다. 당연히 책의 본문도 모두 '헬베티카'의 글자꼴로 디자인되었다.

헬베티카가 처음부터 사람들에게 사랑을 받은 것은 아니다. 사랑은커녕 천박한 모양이라는 타박이 쏟아졌다. 2천 년 전, 아우구스투스 황제가 공식적으로 영문 알파벳 대문자(당시 소문자는 없었다)를 정리하면서 지금 우리가 사용하는 영문 활자의 기본 모양을 갖추었다. 당시 종이가 없었으므로 돌에다 글자를 새기던 시기라 글자꼴은 당연히 세리프를 갖게 되었다. 우리가 붓으로 글자를 쓰는 문화라 명조

글자꼴에 '돌기'가 남아 있듯 말이다. 그 세리프는 글자의 쓰기 습관이 바뀐 19세기 말까지도 당연하게 글자꼴에 살아남아 있었고, 아무도 그 기능적이지 않고 장식적이기만 한 모양새에 이견을 달지 않았다.

그러던 어느 날 헬베티카는 19세기 말, 독일 라이프치히 어두컴컴한 뒷골목 활자 공방에서 만들어졌다. 멋진 장식을 다 떼어내고 뻣뻣한 기둥 같은 성의 없는 글자꼴을 만들어 냈으니 그 타박은 이루 말할 수 없었다. 영국을 대표하는 '타임스(Times)', 프랑스를 대표하는 '가라몬드(Garamond)', 이탈리아를 대표하는 '보도니(Bodoni)'에 비해 무식한 바바리안의 상징이 되어버린 헬베티카는 제1차 세계대전을 일으킨 독일의 상징이라고 하기엔 어울린다고도 할 수 있지만, 독일 사람들 그 누구도 자랑스럽게 여기지 않았다. 글자꼴을 만들고 처음 붙여진 이름은 '악지덴트 그로테스크.' 글자는 한동안 천덕꾸러기 대접을 받으며 활자 공방 구석에 처박혀 살아야 했다. 헬베티카는 그렇게 세상에서 사라지는 듯했다. 그런데 제2차 세계대전은 그 꼴사나운 글자가 스위스 국경을 넘게 만들었다. 평소 그 무식한 글자꼴에 관심이 많던 스위스의 글자회사 '덴 하스'는 글자 디자이너 막스 미딩거에게 글자를 다듬어 달라고 부탁했고, 마침내 글자가 20세기를 대표하는 모양새를 갖추게 되었다. 글자가 새롭게 완성되었을 때 관계되었던 모든 사람들은 그 멋진 글자 모양에 입을 다물 줄 몰랐다. 글자는 스위스를 만든 민족의 이름을 따서 '헬베티카'라는 이름이 붙여졌다. 그리고 지금 헬베티카는 독일과 스위스 국가의 공문서 공식 서체로 자랑스럽게 사용된다. 그리고 전 세계 사람들이 편리하게 사용할 수 있도록 컴퓨터에 무료로 풀어놓았다.

같거나 다른,
혹은
같으면서 다른

디자이너는 노가다가 아닌데 왜 우리나라에서는 이렇게 노가다
취급을 당하는지 모르겠다. 그래서 우리가 선진국이 못 되는
것이라고 외치고 싶은 마음이 굴뚝같지만,
그냥 소주 한잔하면서 노가리 씹는 것으로 스트레스를 푼다.
술 한잔이 넘어가니 목구멍 깊이 눌러놨던 아우성이 올라온다.
"장고 끝에 악수 두지 말고, 디자이너를 전문가로 인정해
주세요."

처자식만 빼고 몽땅 바꾸라고 했다. 신문 방송에 이 말이
오르내리던 어느 날 급한 전화 한 통이 왔다. 돈은 얼마든지 줄
테니 책을 한 권 만들어 달라고 했다. 그리고 표지에 쓸 사진 몇
장을 보내왔다. 삼성의 이건희 회장 사진. 쉬운 모습이 아니었다.
준엄한 표정, 검은 재킷의 상반신은 책표지에 사용하기엔 너무 폼
사나웠다. 더군다나 책의 제목이《이건희 에세이》라는데
'에세이'란 느낌이 전혀 살지 않는 사진 분위기였다. 그래서
보내온 사진을 사용하지 않았다. 대신 캐리커처를 그렸다. 사진을
썼더라면 아마도 쉽게 끝날 일이었을 거다. 캐리커처를 쓰니 중간
단계에서 일을 진행하던 사람들이 황당해 했다. 최종 결정자가
캐리커처에 대해 어떤 생각을 할지 몰랐기 때문이고, 당시까지
나 같은 말단 디자이너의 생각이 불쑥 튀어나와 최종 결정자
앞까지 아무런 수정 없이 올라갈 수 있다고는 그 누구도 생각하지
않는다. 그래서였을까? 최종 결정자가 보기도 전에 수없이 많은
수정을 요구받았다. 이런 자세로 그려 달라 저런 자세로 그려 달라,
정말로 그런 소원 수리는 보다보다 처음이었다. 아마도 이건희
회장 당사자에겐 감히 요구할 수 없었던 자세를 나한텐 마구 쏟아
내는 듯싶었다. 그 고생을 해서 수정을 했건만 마지막 결정은
아주 싱겁게 내려졌다. 그동안 고생이 떠올라 은근히 울화가
치밀어 올랐다. 중간의 진행자들이 얼마나 횡포를 부리며 시간을
잡아먹었는지 일러바치고 싶은 마음이 굴뚝같았다. 하지만 마음을
비워 버렸다.

일을 더 이상 벌리면 결제만 늦어지고 돈 받을 일이
막연해지면서 괜한 신경전만 벌어지게 될 게 뻔했고, 책 속에 쓰여

있는 내용과는 상당히 차이가 있는 진행을 보였기 때문에 신경을 쓰고 싶지 않기도 했다. 그렇게 책이 만들어졌다. 가끔 그 책을 디자인했다는 이유로 자기 책도 디자인해달라는 전화를 심심치 않게 받았다. 그 책을 디자인한 지 10년이 훌쩍 넘었으니 이젠 약발이 다 떨어졌다. 아무도 그 책을 기억하지 않는 듯했다.

최근 그 책의 내용을 뒤집는 책을 디자인해달라는 부탁을 받았다. 제목은 그냥 담담하게 《삼성을 생각한다》라고 했다. 삼성의 고문 변호사로 있던 사람이 어느 날 양심선언을 하고 삼성을 뛰쳐나와 《한겨레신문》에 삼성의 비리를 까발렸다. 《한겨레신문》은 야심찬 계획을 세우고 그 스펙터클한 이야기를 연재하기 시작했지만 얼마 못 가 막을 내릴 수밖에 없었다. 광고로 먹고사는 신문이 그렇게 어마어마한 돈 줄을 흔들면 어떻게 되는지 아주 뼈저리게 알게 된 계기가 됐을 것이다. 그때 다 못한 이야기를 책으로 만들자는 이야기니 이 얼마나 흥미진진한가? 흥미진진? 노가다로 치면 두 책이 비슷했다. 시안을 만든 개수가 엄청나 10여 년 전 그 책을 만들 때가 그대로 생각났다. 대기업만큼 중간 관리자가 없는데도 뭔 요구 사항이 그리 많은지 출간 예정일까지 미루어가며 디자인 시안을 만들어댔다. '모두 이러니 아무도 삼성을 이기지 못 하는구나'라는 생각이 머리에 꽉 찰 무렵, 그 즈음 표지 디자인 시안이 결정이 났다. 대기업이나 영세한 출판사나 디자이너를 전문가로 보지 않는 것이 매한가지니 돌다 돌다 결국 디자이너가 처음 내놓은 시안으로 돌아간 것이다. 시간 버리고 애만 쓴 결과다.

디자이너는 이데올로기나 정치 노선에 관한 한 영혼이 없다.

삼성을 생각한다

김용철 지음

삼성을 생각한다

김용철 지음

삼성을 생각한다

김용철 지음

삼성을 생각한다

변호사 김용철 씀

삼·성·을 생·각·한·다

변호사 김용철 씀

삼성을 생각한다

변호사 김용철 씀

책의 내용을 생각하면
당연하게도 강한 표지를
상상하게 된다. 하지만 이미
재벌들의 비리에 대해 둔감해진
독자들에게는 똑같은 이야기의
반복은 피로감을 느끼게 한다는
생각이 오히려 곰곰히 생각해
보게 하는 이 표지로 최종 결정을
하게 만들었다.

삼성을 생각한다

변호사 김용철 씀

3
부
—
디
자
인

그렇다고 돈 준다고 아무 일이나 하지는 않는다. 책을 만들고 나서
묘한 기분이 들었다. 비슷한 시기에 두 개의 디자인을 진행하면서
나타난 공통점과 차이점이 떠올라서다. 일을 진행한 시간으로
따지면 두 일에 소모된 시간은 비슷했다. 그러나 비용으로
따진다면 이 책은 비교도 안 될 만큼 액수가 형편 없었다.
출판사에서 지불한 디자인 비용으로는 보통의 경비 때보다는 훨씬
많았지만 말이다. 디자이너 입장에서 본다면 시간대 성능비가
형편없는 일이다. 그렇지만 일하는 재미는 두 책이 비교할 수 없을
만큼 재미있었다. 옛날엔 재미도 있고 돈도 되는 일이 있었지만
요즘은 정말 재미있는 일이 없다. 그래서 사람들이 인사말로
그렇게 묻는구나. "요즈음 뭐 재미있는 일 없어?" ▲

"떡잎이 노랗다." 책가방 검사를 하던 선생님은 가방 속에서 내가 애지중지하는 책 하나를 발견하더니 당황해하는 나를 빤히 바라보셨다. 곧바로 내 책가방을 뒤엎었다. 책가방 안에 들어 있던 책이며 연필 그리고 잡동사니들이 책상 위며 교실 바닥으로 쏟아져 흩어졌다. 선생님은 엎어진 내용물 속에서 알록달록한 책 한 권을 펼쳐 들었다. 그것은 내가 만든 공책이었다.

평생 농사를 지으시다 땅값이 올라 살만해지신 외할머니댁에는 참으로 신기한 물건들이 많이 있었다. 나와는 나이 차이가 크게 나지 않는 막내 이모 방은 보물 창고였다. 전축도 드문 시절에 100여 장의 레코드판이 내 눈을 유혹했다. 팔자가 환쟁이라 알맹이인 레코드판은 모르겠고, 껍데기인 재킷에 홀딱 빠졌다. 그중에서도 유독 보색 대비의 재킷이 눈에 들어 왔다. 나는 그 음반의 대표곡인 〈Aquarius〉를

들으며 히피가 된 기분을 만끽했다. 그리고 그런 느낌을 간직하기 위해 재킷을 표지 삼아 백지를 묶어 책을 한 권 만들었다. 지금이야 교과서도 디자인을 해야 한다고 난리법석을 피우며 알록달록하게 만들고 있지만 당시의 교과서를 포함한 학생용품은 하나같이 무채색으로 되어 있었다. 그 사이에서 알록달록한 책은 그야말로 척결해야 할 퇴폐의 대상이었다.

"학생이 하라는 공부는 안 하고……."

호통과 함께 철퇴가 내려졌다. 청춘의 주옥같은 그림과 기록들은 그렇게 교실 바닥으로 내팽개쳐졌고, 이내 구둣발로 짓이겨져 결국 갈기갈기 찢기는 최후를 맞았다. 1년을 넘게 내 행복한 일상을 그리고 적은 모든 것들을 담은 보물은 내 인생에서 그렇게 사라졌다. 내가 하고 싶은 것은 학생들이 해야 하는 공부라는 영역과는 무관한 불량스러운 짓이었다. 그래도 미술대학이 존재했기에 선생님은 슬픈 표정의 내 얼굴에 대고 한 말씀을 남기셨다. "대학 가서……." 나는 내장을 다 쏟아내고 교실 바닥에 내팽개쳐진 책가방조차 주어 들지 못하고, 화장실에서 서럽게 울며 시린 가슴을 달래야 했다.
어쩌면 무대포로 편집 디자인을 시작한 이유가 고등학교 시절 무참히 짓밟힌 책을 마음에 담아두고 있어서는 아닐까? 아무리 곱씹어 봐도 빈 웃음만 흐른다.

"그런 것도 디자인을 한단 말이지?"
뒤통수를 긁적거릴 일이다. 책은 표지만
디자인하는 줄 알았다. 사진이나 그림이
들어가면 본문도 디자인한다. 그러다 보면
차례 페이지도 디자인을 하기 마련이다. 책
마지막 부분에 판권 내용이 있는 페이지는
소가 닭 보듯 지나친 부분이다. 그 판권
내용을 차례 앞으로 옮기면서 디자인을
해달라고 요청이 온 것이다. 시큰둥한
마음으로 판권에 들어가는 내용을 보니
이전과는 좀 다른 부분이 있었다.
판권은 책의 출생증명서이자 호적등본
이라고 할 수 있다. 그리고 무엇보다도
책을 쓴 저자와 만든 출판사 간의 긴밀한
내용을 증명하는 '인지'라는 중요한 도장이

찍한 종이가 붙어 있기도 하다. 책이 언제
만들어졌는지, 얼마큼 많이 만들어졌는지도
알 수 있고, 책의 내용을 함부로 베끼면
혼난다는 내용 역시 들어있다. 즉 책의
내용과 형식이 누구의 권한인지, 그 법적인
근거를 적은 기록이다. 내가 디자인 할
판권은 저자의 이름만 있는 것이 아니라
간단한 약력도 들어가며 책을 진행하는
편집자의 이름도 있었다. "오호, 재미있는
걸!" 디자인이 중요하다고 모두들 입을
모아 떠들어 대는데, 한번 확인을 해봐?
나는 열심히 작업을 했다. 왜냐하면 편집자
다음으로 '디자이너 홍동원'이라고 내
이름도 슬쩍 끼워 넣었기 때문이다. 이렇게
내 이름은 판권에 들어가기 시작했다. 그땐

그게 무슨 의미인지 몰랐다. 그저 농담으로 으스댔다.
"나 판권에 이름 들어가는 디자이너야."
농담이 입에 붙으면 사고를 친다. 그때가 1990년대 중반, 우리나라 신문이 세로쓰기 조판에서 가로쓰기 조판으로 디자인을 바뀔 때였다. 외부 디자이너를 영입한다는 소문이 업계에 파다하게 돌았다. "내가 판권에 이름이 들어가는 디자이너인데, 신문 하나쯤 디자인할 수 있지 않을까?" 아니나 다를까, 기회가 왔다.
"저 판권에 이름 들어가는 디자이너인데요." 아차 싶었다. 면접장은 킬킬거리며 잠시 웃었다. 신문 판권엔 발행인 그리고 편집인 등 정말로 중요한 사람 이름만 들어간다. 그 사실을 알고 그랬는지, 모르고 했는지는 중요하지 않다. "홍 실장은 판권이 뭔지 아시나?" 원탁 테이블 맞은편에 앉아 계신 편집국장이 말씀을 꺼냈다. "신문을 만들며 권한과 책임이 있는 사람 이름들을 명시해 그들의 임무를 방기하지 못하도록 하는 내용이지요." 말이 되든 말든 그렇게 유식한 척 말을 내 질렀다. 어찌됐거나 나는 신문을 디자인하게 되었다. 당연히 신문 판권에도 내 이름이 들어갔다. 그 후로 오랫동안 '떵떵'거리며 신문을 디자인했다. "나 판권에 이름 들어가는 디자이너야!"

혼자서
북 치고
장구 치고
다해라

"편집 디자이너? 야! 오탈자 수정도 못하고, 윤문도 못하는 놈이,
제목을 고쳐달라고?" 그는 신문사 편집국 방문을 열고 나가
복도 끝으로 가면 나보다 더 말 잘 듣는 오퍼레이터들이 한 트럭
있다고 소리를 질렀다. 디자이너라는 이름 앞에 편집이란 단어를
붙이려면 편집의 재료인 글을 알아야 한다고 고래고래 소리를
지르는 편집자를 등지고 나오며 나는 결심했다.
글? 쓰면 될 거 아냐. 취재도 하고 제목도 뽑고 그리고 디자인도
하면 될 거 아냐. 쉽다고 생각하진 않았지만, 이렇게 힘들 줄
몰랐다. 나는 그 편집자가 고맙다. 아니 은인이라고 생각한다.
그때 받았던 멸시와 타박은 내 디자인의 걸음이 되었으니 말이다.

"혼자서 북 치고 장구 치고 다해라!" 글도 쓰고 그림도 그리고 사진도 찍어서 디자인을 하는 나를 보고 하는 말이다. 내가 전천후로 디자인을 하게 된 까닭은 아마도 이규창이란 신문기자와 작업을 하면서부터란 생각이 든다. 〈응답하라 1994〉를 보면 삼천포가 처음 서울에 올라와 하숙집을 찾아가는 장면이 나온다. 이규창은 바로 그해, 삼천포같이 내 작업실을 찾았다. "전자신문 기자 이규창입니다." 작달만한 키에 다부진 눈매를 가진 그가 처음 내게 명함을 내밀며 형님 운운한 지 불과 몇 분 만에 말을 텄다. 학번은 내가 높지만 나이가 같다는 이유로 일단 한 다리를 걸치더니 일을 같이 해 보지 않겠냐는 제안을 하며 어깨동무를 했다. 머리가 좋은 만큼 배짱이 있고 모르는 것에 대해 빨리 자기화할 줄 아는 특징이 강한 친구였다.

"신문이 살아남기 위해서는 새로워져야 해." 그는 조선일보로 일터를 옮기며 나와 함께 신문이 새로워지기 위해 필요한 것은 디자인이라는 논리를 펼쳤다. "그런데 왜 신문이 새로워져야 하는데?" 신문이 미디어의 절대 강자로 군림하는 데 무엇이 부족해 디자인의 수혈을 받아야 하는지 제안서를 만드는 나도 잘 이해가 되지 않았다. 지금이야 신문이 발행 면수도 적고 일요일 자는 발행되지도 않지만, 당시에는 지금보다 훨씬 더 많은 발행 면수를 찍는데다 일요일까지 쉬지 않고 발행해도 매일 면이 모자랄 정도로 호황이었다. 그럼에도 불구하고 한 가지, 신문은 젊은 층으로부터 외면 받고 있었다. 신문은 창간 후 지금까지 세로쓰기 방법을 고수하고 있었는데, 이런 편집이 시대에 뒤떨어진 방법이라는 판단이 들었다.

 지금 젊은 세대들은 세로쓰기를 역사 드라마 속에서나 보고
자랐다. 신문이 젊은 세대를 끌어안기 위해서는 가로쓰기로 신문
편집을 바꿔야 하는데, 그동안 권위를 누려 왔던 가치도 버릴
수가 없는 노릇이었다. 글 읽기는 습관이다. 세로쓰기로 글자를
보고 성장한 기성세대는 세로쓰기가 읽기 편하고 가로쓰기로
공부한 신세대는 가로쓰기 문장을 읽는 것이 편하다. 이론적으로
세로쓰기가 가지고 있는 가독성을 세로쓰기에 접목한다는 말은
허무맹랑하기 그지없었다. 가로쓰기로 바꿔야 하는데 가로쓰기가
가지고 있는 단점을 보완하기 위해 세로쓰기의 어떤 장점을
가져와야 하는지가 디자인의 핵심이었다. "그러니까, 두 마리
토끼를 다 잡아야 한다는 말이지?" 불가능한 말 같지는 않았지만,
지금까지 누가 그런 일을 해봤다는 말을 듣도 보도 못했던 나는
망설였다.

 당시 나는 《우선순위 영단어》라는 단어장을 디자인하고
업계에서 인기가 절정에 올라 이름값이 하늘을 찌르고 있었다.
때문에 24시간 쉬지 않고 돌아도 들어오는 일을 쳐내기 힘들었다.
일하는 데 우선순위를 정하자. 일을 의뢰한 순서대로가 아닌
나름의 순서를 정하자. 발칙한 '을'의 변신이 시작되고 신문
디자인은 우선순위의 0순위로 뛰어 올랐다. 세상에서 가장
매력적인 일은? 처음 해 보는 일이다. 디자이너라면 새로운 일에
앞뒤 가리지 않고 불나방같이 뛰어드는 성질이 있다. 내 나이 30대
열혈청춘이었다. 하루도 빠지지 않고 아침 일곱 시 조찬 회의를
시작으로 하루가 돌아갔다. 회의가 끝나면 여섯 개의 종합일간지,
두 개의 스포츠신문 그리고 두 개의 경제를 읽었다. 24시간 뉴스를

보며 밥도 먹고 잠도 잤다. 신병훈련이 따로 없었다. 새로운 신문의
책임을 맡은 인보길 사장은 신문사에서 편집국장을 3번씩이나
연임한 신화적인 인물이었다. 언론고시라고까지 일컬어지는
입사 시험도 없이 슬쩍 들어와 자리를 차지하고 앉은 일개
디자이너에게 편집권을 선뜻 내어 준다는 것은 상상도 할 수 없는
일이었다.

　"편집 기자에겐 편집권이 있으면서, 편집 디자이너는 왜
편집권이 없지요?" 대답 없는 아우성이었다. 당시 신문사엔
디자인이라는 말은 존재하지도 않았고, 미술팀에는 도안사와
화백만 있었다. 만평을 그리거나 4컷 만화를 그리는 화백은
도안사와는 그 차원이 다른 등급이었다. 기자는 자신의 기사에
기명을 한다. 화백도 신문에 이름을 걸고 그림을 그린다. 도안사의
이름은 신문 어디에도 찾아볼 수 없었다. "나도 편집 디자이너로
기명을 하고 싶은데……." 신문사의 위계질서를 아는 이규창은
이런 내 반응에 철딱서니 없는 코흘리개 투정이라고 일축했지만
집요한 나의 고집에 승복했다.

　　취재 기자와 편집 기자의 역할이 정확하게 나뉘어 서로
불가침의 영역을 지키는 신문판에 디자이너가 낄 수 있는 틈은
컴퓨터 조판실에 있었다. 조판실에는 오퍼레이터들이 일을 한다.
내가 제일 먼저 자리를 잡은 곳은 조판실 오퍼레이터 역할에
가까운 것이었다. 명성과 학벌은 필요 없다. 편집 기자의 속성을
배우려면 편집 디자이너로서 권리를 주장해 봐야 쇠귀에 경
읽기다. 차라리 오퍼레이터가 편집 기자들과 더 가까웠다. 팔자가
서러워 푸념을 했다. "그게 싫으면 너도 제목 뽑으면 되잖아?"

이규창은 짜증이 날대로 난 목소리로 내게 불만을 터트렸다. 제목도 뽑고 그림도 그리고 도표도 만들고 신문 판도 척척 짤 줄 알았던 내가 어리바리하게 조판실에 어린 오퍼레이터들과 시시덕거리고 있으니 복창이 터져 날린 말이다. 이규창은 취재 기자 역할을 맡았다. 현장을 돌며 생생한 기사를 잡아와 신문을 만들려고 하니 지금까지의 편집으로는 성에 차지 않았다. 눈에 잘 보이도록 제목 글자를 크고 굵게 썼다간 무식해 보일 테고, 빽빽한 글자들 사이에 장식이 있는 글자는 매가리가 없어 눈에 띄지도 않아 매일 편집 기자와 언쟁을 하거나 한숨만 내쉬는 게 일이었다. 혹시나 하고 도안사에게 그림을 부탁하면 하세월은 차치하고, 내용과 전혀 다른 그림을 들고 왔다. 이규창 기자는 내가 그 모든 문제를 해결해 줄 거라고 철석같이 믿었다. 그러나 그것들은 내가 지금까지 했던 디자인과는 완전히 달랐다.

새벽부터 고생은 고생대로 하고 어디서부터 뭐가 잘못됐기에 잘 나가던 디자이너가 신문에서 판 짜는 오퍼레이터가 됐지? 곰씹어 생각을 해 봐도 내가 바보였다. 대학에서 영문학을 전공한 이규창은 신문기사 쓰는 법을 따로 배운 적이 없다. 신문사에 입사해 눈칫밥을 먹으며 알아서 자기일로 만든 것이다. 그런데 나는 배우지 않았다는 핑계로 혹은 해 본 적이 없다는 이유를 들어 수수방관을 하고 있었다. 까짓것 죽기야 하겠어? 나는 그가 바라는 디자이너가 되어 보기로 했다. 그리고 이규창 기자에게 말했다.

그렇게 민첩한데 웬 똥배?
이규창 기자는 내가 필요하다면 지옥이라도 취재를 간다. 제목도 서너 개 뽑아주며 맘에 들지 않으면 고쳐주겠다고 한다. 구슬이 서말이라도 꾀어야 보배라고 디자인을 인정해준다. 입가엔 늘 여유가 흘렀는데…….

"너도 내가 못하는 걸 해결해 줘." 우리는 기획회의부터 같이
했다. 잘하고 못하고 서로를 물어뜯는 이야기가 아니라 서로 어떤
생각을 하고 그것을 어떻게 보여주고 싶은지를 무작위로 털어놓기
시작했다. 이규창 기자는 전자신문사 출신답게 정보통신과
인터넷에 대해 일가견이 있었고, 나는 컴퓨터로 디자인을 시작한
1세대 디자이너답게 신문을 만들 모든 소프트웨어를 꿰뚫고
있었다.

　　"매킨토시 컴퓨터로 신문을 만들 수 있다고?" 당시만 해도
신문은 어마 무시하게 가격이 나가는 슈퍼 컴퓨터로 제작했다.
이규창 기자가 놀랄만한 발언이었다. 이규창 기자는 내 손을 꼭
잡고 눈을 맞추며 골천 번 확인 사살을 했다. 나는 내가 몇 년
동안이나 잘 쓰고 있는 매킨토시 컴퓨터로 신문을 만들 자신이
있다고 한 말이, 위로 보고가 올라가면서 신문사 전산 시스템을
개인 컴퓨터로 바꾸며 '기자 조판 시스템'이란 새로운 체제로
눈덩이 불어나듯 일이 커져버렸다. 신문사 측에서 본다면 참으로
놀라운 혁명이다. 슈퍼 컴퓨터를 버리고 개인 장비로 컴퓨터를
바꾼다면 책상 위에 한 대씩 놔 주고 노트북을 하나씩 보너스로
나눠 주더라도 남는 장사였고, 취재 기자에서 편집 기자로 그리고
조판 오퍼레이터로 옮겨가는 일의 단계가 편집 기자 손에서
바로 마감이 되어 신문 제작 시간이 확실히 줄어드는 장점이
있기 때문이다. 취재와 편집이 순환 보직이다 보니 조만간 취재
현장에서 노트북으로 편집을 마감해 신문사로 보낸다면 그동안
마감 시간이 빨라 눈물을 머금고 포기해야 했던 특종 기사들을 더
이상 방송 뉴스에 빼앗기지 않을 수 있었다.

일사천리로 우리가 해야 할 일이 정해졌다. 디자이너가 매일 신문을 만든다는 것은 아직 무리니 일주일에 한 번 발행하는 주말 판 16면짜리 별면을 만드는 일이었다. 이름하야 조선일보 정보통신 섹션 〈굿모닝 디지틀〉의 창간 이야기다. 이를 축하라도 하듯 엘고어는 '인포메이션 슈퍼 하이웨이'를 주장하고, 초고속 정보통신망에 대한 무지개 꿈을 펼쳤다. 기가급의 데이터가 초단위로 왔다갔다 하는 지금 세상에서는 호랑이 담배 피던 시절의 이야기라 웃을 수도 있지만, 당시 우리는 40메가 외장하드에 데이터를 담아 다니는 도시락 세대였기에 전용선이란 꿈과 같은 이야기였다. 신문사에 별도로 공간을 새로 만들어 개인 컴퓨터 장비들이 들어왔다. 나는 디자이너 여섯 명과 함께 팀을 꾸려 컴퓨터를 세팅했다. "이제부터 달리기만 하면 된다. 가자!" 만면에 미소를 가득 풍기며 컴퓨터 부팅음을 코러스 삼아 새로운 세상을 열려는 찰라, 아뿔싸! 이게 뭔 지뢰밭이란 말인가. "폰트가, 폰트가 깨져요. 글자가 안 보여요." 새로 세팅한 컴퓨터에서 글자가 엉망으로 꼬여 어느 나라 말이지 모르는 암호 같은 글자만 보이는 것이 아닌가.

　　처음엔 바이러스 문제라고 생각했다. 지금이야 백신이 개발되어 쉽게 예방하고 치료할 수 있지만, 당시엔 거의 모든 부작용이 처음 당하는 것들이었고, 그 문제의 대부분은 컴퓨터 바이러스가 일으키는 문제였다. 디자이너들은 매킨토시를 쓰고 있었기 때문에 바이러스와는 무관한 세상을 살고 있었지만, 기자들이 쓰는 컴퓨터는 완전히 동물의 왕국 그 자체였다. 거의 모든 기사들이 바이러스 한두 개 정도를 시스템 속에 키우고

있었으니, 바이러스 소독 전용 컴퓨터를 취재 기자와 디자이너
사이에 두었다. 그래도 문제는 해결되지 않고 디자이너의 무식을
희롱하듯 모니터에 나타난 글자는 여전히 해괴망측한 모습이었다.
알고 보니 이 현상은 바이러스보다 더 무식의 소치에서 발생한
문제였다. 기자들이 가지고 있는 컴퓨터와 디자이너가 사용하는
매킨토시는 운영 시스템 자체가 다르고 보유한 글자 수에 엄청난
차이가 있었던 것이다.

"홍 실장, 너는 한글이 몇 자인 줄 아나?" "세종대왕이
어린백성을 위해 새로 28자를 맹글었는데……." "홍실장 너는
그따위 지식으로 대한민국 최고의 디자이너라고 뻥이나 치고……."
맹세코 나는 최고의 디자이너라는 말을 입 밖에 내놓은 적이
없었다. 반면 이규창은 한 가지 주장으로 일관했다. "나와 일하는
사람은 최고여야 해." 무식한 생각인지 현명한 처신인지는
모르겠지만 그에게 폭풍 같은 핀잔을 듣다보면 누구라도 최면에
걸린다. 저 놈의 입을 막으려면 공부를 해야 했다.

기자들이 사용하는 컴퓨터에 들어 있는 글자는 세종대왕이
만든 자음과 모음을 모두 조합하면 나오는 11,172자에 한자
4,888자 그리고 무한대의 특수 기호들이 들어 있었고, 디자이너가
쓰는 멋진 매킨토시 컴퓨터는 KS완성형 한글 2,350자가 있었던
것이었다. 게다가 유니코드가 정해지 않았던 시절이어서 신문사
안에서 사용하는 글자들은 대문 밖에서는 찍소리도 못하는 안방
호랑들이었다. 철없는 디자이너들은 이구동성으로 웅성댔다.
"그렇게 한글이 과학적이라고 외치던 사람들은 뭐했길래, 컴퓨터가
거부를 한대?" "다른 과학인가?" 이 문제는 이규창 기자도,

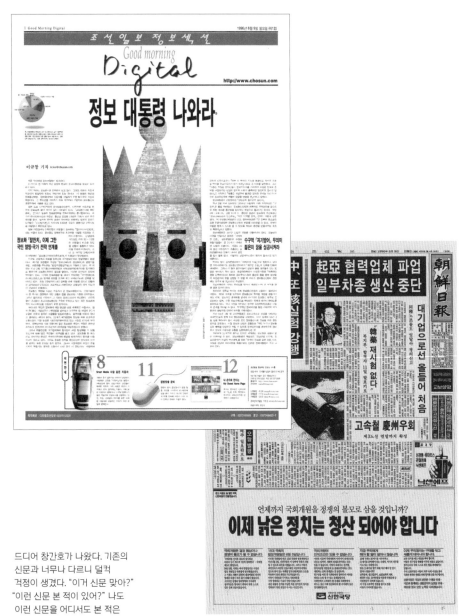

드디어 창간호가 나왔다. 기존의
신문과 너무나 다르니 덜컥
걱정이 생겼다. "이거 신문 맞아?"
"이런 신문 본 적이 있어?" 나도
이런 신문을 어디서도 본 적은
없다. 다만 내가 만들고 싶은
신문이었을 뿐이다.

〈굿모닝 디지틀〉 창간호가 나온 날 〈조선일보〉 1면

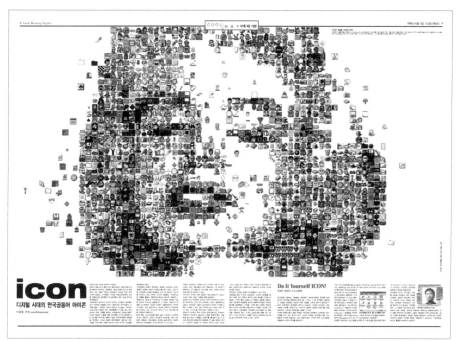

디자이너인 나도 해결할 수 없었다. 이규창 기자는 어디론가
전화를 날렸다. 묘한 외모의 밤도깨비들이 하나 둘씩 나타나기
시작했다. 지금은 이름 석 자만 대면 부러워할 만한 IT업체의
CEO들로 성장한 '앙팡 테러블'과의 첫 대면이었다.

　　"한 길 사람 속은 몰라도, 천길 컴퓨터 속은 내 손바닥이지."
컴퓨터 청소라고 하면 모니터 창과 자판에 묻은 먼지를 닦아내는
것이 다 라고 여긴 디자이너들의 생각과 다르게 그 밤도깨비들은
컴퓨터를 해체하다 못해 내장까지 드러내고 하드디스크 점검을
시작했다. 그 도깨비들은 서로 머리를 모으고 한동안 컴퓨터
모니터에 떠 있는 글자 같은 말만 지껄였다. "어려운 건가?" 걱정에
찬 얼굴로 물었다. "아니, 껌인데……. 돈이 안 될 뿐이야." 그날 밤,
미래가 창창한 청춘들은 서로 재능 기부를 담보로 새끼손가락을
걸었다. 광화문 디지털 세대의 탄생을 알리는 서막이 올랐다.
테헤란로를 중심으로 실리콘밸리를 만들어 보자고 모여들었던
벤처들은 밤만 되면 광화문에 모여 디지털이 가져올 새로운
세상의 청사진을 그렸다.

　　모든 길은 로마로 통하고, 모든 정보는 내 컴퓨터에서
디자인되기 시작했다. 우리는 신이 난 나머지 퇴근도 잊고 살았다.
섹션 신문의 창간 일정이 신문에 고지되고 애가 탈대로 다 타버린
국장님은 자신의 존재를 알려 왔다. 관성의 법칙이었을까? 신문사
위계질서에 대해 일자무식인 나는 달리는 속도를 제어하지
못했다. 신문사는 편집국장이 왕이다. 편집국장은 모든 기자의
생사여탈권을 쥐고 있다. 나는 글을 읽어도 그 뜻을 모르고,
소리를 들어도 그 힘을 몰랐다. 조용히 자리에서 일어난 나는 아주

천천히 걷기 시작했다. 처음엔 화장실을 갈 생각이었으나 화장실을 지나 엘리베이터 안에서 아무 생각 없이 1층을 눌렀다. 신문사 현관을 나서며 아주 오랜만에 햇살을 느꼈다. 여기저기 보고 싶은 사람들에게 전화를 돌렸다. 바다가 보고 싶었다. "상순아, 바다 가자." 민음사의 대표이사를 역임한 박상순과 나는 친구다. 우리는 서로 아무 때나 전화 걸어 당장 보자고 하는 사이다. 두 집 가족은 이미 약속한 여행을 떠나는 것처럼 동해로 차를 몰았다.

핸드폰이 없던 시절 삐삐는 유일한 협박 수단이다. 배터리에 남아 있는 마지막 에너지를 모아 진동음을 내더니 이내 조용해졌다. "근데 갑자기 바다는 왜?" 박상순은 콘도 베란다에서 담배를 피우다 말고 별 의미 없다는 듯 첫 질문을 했다. "그냥." 그게 우리 둘이 나눈 3일 동안 대화의 전부였다. 꿈 같은 휴식이었다. 지난 몇 달 동안 누워서 잠을 자 본 지 몇 시간이 될까? 의자에 앉아 고개를 앞으로 들어 일을 하고, 뒤로 젖히면 잠을 자는 자세를 유지하며 광화문 근처의 배달 음식 문화에 대해 연재를 시작해도 될 정도로 빠삭했는데…… 서울로 돌아오는 길에 휴게소에 들러 이규창 기자에게 전화를 했다.

당장 내가 있는 곳으로 오겠다고 성화였다. 그날 저녁 나는 많은 당근을 받았다. 신문에 아트디렉터로 기명을 한다는 것부터 편집권까지, 노령의 편집국장님은 전권을 내려놓았다는 말이었다. "아니, 나는 그냥 바다가……." 이규창 기자는 어이가 없어 버벅대는 내 말을 막으며 웃지 못 할 일갈을 던졌다. "야, 인마! 국장님이 얼마나 급했으면, 그랬겠냐. 손가락만 물렸어도 잘라 버렸을 거란다. 하필이면 거길 물어서 자를 수도 없고……." 처음

연락이 안 되었을 때, 디자이너가 너밖에 없냐는 생각이었단다.
바로 다른 디자이너를 물색했다. 이규창 기자도 디자이너를
물색하면서 처음 알았다고 했다. 글도 쓰고, 제목도 뽑고, 그림도
그리고, 판도 짜는 전천후 디자이너가 없다는 것을. 그리고 그동안
엔지니어들과 쿵짝을 맞춰 세상에 하나밖에 없는 컴퓨터를
만들어놨다는 것을 말이다. 즉 홍 실장 외엔 아무도 건드리지
못하는 신문 제작 시스템이란 사실이었다. 나는 그 길로 국장님을
찾아뵈었다. 정말 내가 엄청난 일을 저지른 것이었다.

　내가 서울로 돌아왔다는 전갈을 듣고 퇴근도 못 하시고
자리를 지키고 계신 국장님, 당신 자리에서 국장의 체면을 지키기
위해 표정 관리를 하고 계시지만, 내 눈에 확 들어오는 국장님의
떨리는 입술. 다 터지고 허옇게 튼 입술을 보니 더 이상 고개를
들고 있을 수가 없었다. 엄한 분위기의 무거움을 떨쳐버릴 심사로
큰 소리를 질렀다. "열심히 하겠습니다."

　'정보 대통령 나와라' 창간한 섹션 신문의 1면 제목이다. 달이
차면 아이는 나오는 것이고, 신문 판을 짜면 당연히 발행이 되는
것이거늘 윤전기에서 뽑아져 나오는 신문이 신기하기만 했다.▲

김예슬 선언
김예슬 지음

오늘 나는
대학을
그만둔다,
아니
거부한다

느린걸음

오밤중에 전화 한 통이 걸려 왔다. "인터넷 검색 창에 '김예슬 선언'을 쳐보세요." 나지막한 목소리로 명령을 한다. 대학생이 학교에 대자보를 붙이고 자퇴를 했단다. 카페가 만들어지고, 댓글이 달리고, 잘했네 못했네 말들이 무성하다. 책을 만들자고 했다. 책을 낼 원고가 완성되었다 했다. 무지렁이 같은 디자이너가 무슨 철학이 있겠느냐마는 그간 세상을 살며 배운 것은 좌파든 우파든 뭐시깽이가 우선적이기보다는 좌우의 날개가 튼튼해야 나라가 발전한다는 생각이다. 또 학부모로서 내 아이가 어떤 생각으로 커야 하는지 신중해야 한다는 생각이다.

그렇게 나도 오밤중에 이루어지는 역사에 동참했다. 서둘러 만들자고 했다. 그런데 아이러니하게도 그 출판사 이름이 '느린걸음'이다. '김예슬 선언'이라는 제목에 달린 대자보 제목이 눈에 들어왔다. '오늘 나는 대학을 그만둔다. 아니 거부한다.' 제목에는 마침표를 찍지 않는다. 그뿐만이 아니라 거의 약물 기호를 사용하지 않는다. 제목과 그 글을 번갈아 읽으면서 느낌을 받으려고 눈을 감았다. 사람들이 이 제목을 어떻게 읽을까? 또 어떻게 읽게 할까? 속도와 호흡을 생각했다.

'대학을 그만둔다, 아니 거부한다.'라는 말이 너무 급한 판단으로 보인다. 그래서 '그만둔다'와 '거부한다' 사이에 쉼표 하나를 디자인해 넣었다. 그리고 저자의 도발적인 생각을 정열로 느낄 수 있게 빨간색으로 특징을 주었다. 도발적이지 않은, 자신의 꿈을 이룰 시간을 벌어야 할 테니까. 내 나이 쉰에 청춘이 부러운 것은 그들이 '꿈'이 있다는 것과 그 꿈을 키울 '시간'이 있다는 것이니까. 나는 저자에게 빨간 쉼표를 통해서 그 시간을 조금이라도 보태고 싶었다.

손뜨개로 짠 틸
스웨터 한 벌에
속아 사진 모델이
된 것은 절대 아니다.
다만 대세를 따랐을
뿐이다. 내가 사진
디렉팅을 하려고
촬영장에 처음 갔을
때만 해도 정상적인
분위기였다. 촬영
리허설이 시작됐다. 나는 촬영 전 내가 생각한
뜨개질 책에 대한 생각을 설명했다. 관계된
모든 사람들이 하품을 하진 않았지만, 잘
모르겠다는 표정이 역력했다. 이렇게 가다간
'너 잘났다'로 내 설명은 실패할 조짐이 보였다.
나는 좀 더 자세한 설명이 필요하다는 생각에
손짓 발짓을 시작했다. 설명은 누가 봐도
열정적이다. 나는 자리에서 일어나 세트장
위로 올라가 포즈를 취하며 '런웨이' 위에서

모델처럼 포즈를
취하면 안 된다고 팻대까지 세웠다.
일상생활하며 나타나는 자세를 잡아
달라고 열변을 토하며 신문도 들어 읽는
자세를 취하고, 탁자 위에 물을 따라
마시는 자세도 취했다. 드디어 촬영장의
분위기는 내 디자인 의도를 받아들이기
시작했다. 사진 촬영을 맡은 팀장이 박수를
치며 자리에서 일어났다. "좋아, 아주
좋아. 홍 실장이 모델을 해." 결국 나는
디자이너인데, 글도 쓰고, 제목도 뽑고,
그래픽도 하고, 도표와 일러스트레이션도
그리고, 모델도 서는 전천후가 되었다.

4부

제작

표지에
디자이너 이름을
넣으시게

디자인을 잘하면 자다가 떡이 생긴다. "사진은 내 작품이지만,
책은 홍 실장 작품이잖아." 육명심 선생님은 책 표지에 디자이너
이름을 넣으라 하셨다. 어리둥절할 수밖에 없었다. 그래도 되나
싶었다. 시작은 그랬다. 책을 두 권 만들고, 세 권을 만들며
신명은 더했다. 생기는 돈을 몽땅 제작비로 쏟아 부었다.
육명심 선생님이 전화를 했다. "국립현대미술관에서 초대전을
하기로 했네." 여든을 훌쩍 넘긴 노인은 검은 머리카락이
생겼다고 자랑하셨다. 회춘이다.

"홍동원 선생이신가?" 육명심 선생님은 마치 소설처럼 내 앞에 등장하셨다. 이순을 넘긴 연륜의 외모와 어투를 충분히 풍기며 내 손을 덥석 잡으셨다. 손이 따뜻했다. 명성이 있으심에도 자신을 조촐하게 소개하셨다. "평생 찍은 사진을 줄 테니 유작집을 만들어 주시게." 그렇게 그분은 나의 클라이언트가 되었다. 그러길 어언 6년이란 시간이 흐르면서 지금은 클라이언트와 디자이너라는 관계를 까맣게 잊었다. 그 연유가 일할 돈을 먼저 주셨기 때문이다. 내 기억으로 그런 금전 관계는 나의 어머니 말고 유일하다. 속셈이 있는 클라이언트가 하는 전형적인 말이 '가족 같은 사이'다. 내 경험상 그런 말은 돈을 안 주거나 깎을 때 쓰는 말이다.

　　일반적인 공적 관계를 까맣게 잊은 또 하나의 이유는 그분이 나를 전문가로 인정해 주셨기 때문이다. 많은 클라이언트가 고대 예술적 미학론에 기본을 두고 철학적인 대화로 디자이너를 무시한다. 이 문장 자체가 어려우니 디자이너의 속된 언어로 해석한다. "나도 소싯적에 그림 깨나 그린다 했는데……." 그러니까 시간이 없어 디자이너에게 일을 주니 알아서 말 잘 듣고 일하라는 거다. 그러나 그분은 다르다. 아직도 일을 부탁하시며 내 손을 꼬옥 잡는다. 그럴 때마다 나는 다짐한다. "정말로 잘해 칭찬 받아야지!" 이 정도가 되면 평생을 가는 관계라고 할 수 있다.

　　하지만 그렇게 해도 내 디자인에서는 2퍼센트의 부족함이 느껴진다. 뭐랄까? 삶의 의미? 생활의 활력? 그런 것. 육명심 선생님에게는 그 2퍼센트가 있다. 그게 내 작업 욕구를 마구 솟아나게 한다. 《예술가의 초상》 작품집을 만들며 새삼 느꼈다. 그분은 개구진 얼굴을 하시며 나에게 사진들을 보여주셨다. 사진

사진집 표지에 사진을 쓰지
않았다. 책은 내 작품이기
때문에? 아니다. 표지에 사진을
쓴다면 그 사진 외에 사진집 속의
사진은 뭐가 되는 거지? 사진집은
한 장의 사진으로 작품을
보여주는 것이 아니다. 사진집
속의 사진들 전체가 서로 어울려
하나의 구조로 이야기를 펼쳐야
한다. 그러니 결국 사진 말고 다른
비주얼이 필요하다. 내가 제일 잘
다루는 비주얼이 글자다. 백민과
장승은 효봉 여태명 선생에게
부탁을 드렸다. 나머지는 내가
글자를 디자인했다.

속 인물들의 표정이나 자세를 보니 포스가 장난이 아니다. "내 대학 은사님일세." 그분은 아주 자랑스럽게 사진을 보여주셨다. 당연 사진작가니 선생님도 찍으셨겠지, 라고 생각했다. 그분은 계속해 사진을 보여주시면서 시선은 내 얼굴에 맞추고 부담스러울 정도로 개구진 표정을 즐기시고 있지 않은가. 어색한 분위기에 무슨 말이든 해야 할 것 같았다. "은사님이 누구시지요?" 내 질문에 그분은 그제야 박장대소하신다. "박목월 선생." 아, 이게 뭔 봉변이냐? 그동안 느꼈던 애정의 배신감마저 느낀다. 오줌 누는 자세의 서정주, 금주 선언을 벽에 써 붙이고 그 아래서 술병 깔고 사진 찍은 고은. 아랫도리를 벗어 던진 채 막춤 추는 중광 등 가히 상상하기 어려운 모습의 유명인들 사진이 눈앞으로 지나갔다.

사지선다형 세대. 박목월 청록파 시인 주절주절……. 대학입시 이후 한 번도 쓸 필요 없고 머릿속에 박혀 화석처럼 굳어 있는 지식들. 애절한 시 구절을 쓴 이의 얼굴이 어찌 생겼는지 궁금해 하지도 못했던 청춘. 그분의 말씀을 듣고는 있지만 내 머리는 '디스크 조각 모으기'를 한 번도 하지 않은 하드처럼 화석 덩어리들이 여기저기서 뭉개는 통에 버벅대기만 했다. "그래, 나만 무식할 수 없지. 이게 디자인 콘셉트다." 나는 회심의 미소를 지었다. 사진 작품집 좌측에다 마치 퀴즈 정답처럼 작은 글자로 인물에 대해 짧은 문장을 넣기로 했다. 그런 글귀를 넣는 것이 작품이라는 위상에 거슬릴 듯도 하건만 그분은 흔쾌히 받아주셨다. 한 술 더 떠, 옛날이야기 한판 벌이셨다. 대가들을 만나 사진을 찍으셨던 무용담이 마치 조금 전 하신 일처럼 생생하게 살아났다. ⬢

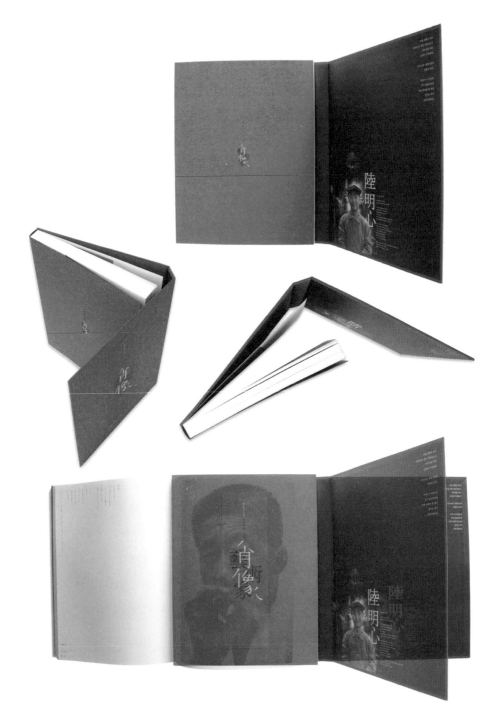

地上에는
아홉 켤레의 신발
아니 玄關에는 아니 들깐에는
아니 어느 詩人의 家庭에는
알電燈이 커질 무렵을
文數가 다른 아홉 켤레의 신발을

내 신발은
十九文半
눈과 얼음의 길을 걸어
그들 옆에 벗으면
六文三의 코가 납작한
귀염둥아 귀염둥아
우리 막내둥아.

• 위 시인은 그의 시 「家庭(家庭)」을 명성하고도 꾸준한 밑거름이 있으며, 이 시는 이렇게 시작된다.

표지에 디자이너 이름을 넣으시게

사진의 가치는 미학에만 있는 것이 아니다. 사진은 이야기도 담고 있다. 사진 속에 있는 피사체의 이야기, 피사체와 사진작가와 이야기 그리고 사진작가를 통해 전달되는 피사체와 관람자와의 이야기 등 이루 말할 수 없는 이야기들이 있다. 그 이야기는 사진의 가치에 아주 중요한 영향을 미친다. 스포츠 머리의 중늙은이가 삐딱하게 담배를 핀다는 생각에서 사진의 주인공이 박목월 시인이란 사실을 알고 나면 어떤 반응과 이야기가 만들어질까?

마지막이라 했다. 육명심 선생님은 이미 열
번을 넘게 티베트에 가서 사진을 찍었다.
한 번 더 티베트을 간다 했다. 더 늦기 전에
티베트 사진집을 만들기 위해서라 했다.
나는 앞뒤 사정보지 않고 따라나섰다. 한 달
가량 자리를 비워야 한다. 유럽 여행할 몇
배의 비용을 물어야 한다. 상관하지 않았다.
넉넉한 살림살이가 아니니 고민도 됐지만
무시하기로 마음을 정했다.
출발 나흘 전부터 고산병 약을 먹기
시작했다. 등산복도 빌렸다.
해발 3,800미터 라싸 공항에 내릴 때까지
온갖 걱정거리가 머릿속에 뒤엉켜
엉망이었다.
아싸, 나는 운 좋은 놈이다. 말짱했다.

도지,
하리,
스나기

도지- 접지면 접지된 책에서 등배가 되는 면
하리- 페이지의 안쪽 좌우 혹은 앞뒤면.
스나기- 책을 펼쳐 붙어 있는 양쪽 면.
디자인 좀 하려면 늘 이 부분(스나기)이 문제다. 사진이라도
펼침면(spreed)에서 이어서 넣으려면 인쇄 대수를 따져야 하고
접지도 봐야 한다. 8쪽이나 16쪽 혹은 32쪽을 한 번에 인쇄해
접어 잘라서 제본을 하려면 그런 시원스런 면들은 서로 이어진
쪽수(4,5쪽 8,9쪽 혹은 16,17쪽에 넣지 않으면 재단할 때 먹살을
잡을 일이 생긴다. 어렵다고? 모른다고? 모니터 그만 봐라.
인쇄소 달려가서 인쇄된 종이를 직접 접어봐라.)

책을 디자인하다 보면 일상적으로 같은 작업을 반복한다는 지루함을 느낄 때가 많다. 페이지를 넘기고 넘겨도 새까만 글자만 나오니 그래서 그럴까? 왜 그럴까? 왜 사람들은 책보다 텔레비전이나 영화를 더 좋아하나? 영상물은 태생이 가로로 길어 눈동자의 움직임을 최소화해 피로감을 줄여주는데, 책은 눈동자를 대굴대굴 굴려 세로로 읽어야 하니 참으로 시대에 안 맞는 행동을 하게 한다. 더군다나 책장을 넘기는 행위는 가관이다. 책을 어떻게 만들었는지 책장을 넘기면 일단 위에서부터 아래로 문질러야 한다. 아니면 다시 제자리로 넘어가기 일쑤다. 문명의 발달은 인간을 게으른 천재로 만든다. 책도 목숨을 걸고 이 시대를 사는 게으른 천재들을 향해 문을 열어야 하는데, 아주 불친절한 행태를 보이는 것이다. 이 바닥에서 기름때 묻히고 산 꼰대급들은 모두 아는 '도지, 하리, 스나기'라는 귀신 씨나락 까먹는 요상한 단어를 척하니 제목에 붙인 이유는 책을 묶는 제본의 이야기를 하고 싶어서다.

내가 대학을 졸업하고 처음 책을 만들 때는 책 만드는 용어가 참으로 웃겼다. '세계 최초의 금속활자', '팔만대장경' 등 훌륭한 인쇄물을 만든 자랑스러운 조상과는 상관없는 일본말들이 대화의 기본을 차지했다. 젊은 혈기에 한국말을 사랑하자고 외치며 인쇄 용어의 많은 말들을 한국말로 바꾸면서 일본말로 된 인쇄 용어를 내다버렸다. 그러던 중 컴퓨터가 디자인의 중요한 도구로 들어앉으면서 아주 자연스럽게 책을 만드는 용어는 한국말과 일본말 그리고 영어로 짬뽕이 되기 시작했다.

국제화 시류에 맞춰 영어가 그 용어의 기준이 되며

젓가락질을 못하는 아이들이
자라 부모가 되었다. 자기
아이들이 젓가락질을 못하는
것을 본 그들은 고민했다.
그들은 서점으로 달려가
젓가락질 하는 법이 쓰인 책을
아이들에게 사 주었다.
나는 이 사진을 넣을까 말까
고민했다. 넣으면 또 다른
젓가락질 책이 되기 때문이다.

디자이너라면 이 사진이
인쇄기의 어떤 부분을 찍은
것인지 알아야 한다. 모니터는
이미 수백 만 컬러를 넘어서
색감이 화려해졌는데, 인쇄는
통상 4원색을 사용한다. 노랑,
빨강, 파랑 그리고 검정이다.
이 4색으로 모니터를
따라가야 한다. 무식하면
디자인비용이 깎인다.

아수라장이 되어 갔지만, 먹고 살기 바쁘니 별 생각 없이 10여 년을 보냈다. 컴퓨터, 참 좋았다. 일본말로 중얼거리지 않아도 아주 많은 부분을 자동으로 해결해주니 책을 만드는 많은 기술자들이 밥그릇을 깨고 업종을 변경하며 점점 사라져갔다. 책을 만드는 중간 단계의 작업들은 컴퓨터가 알아서 척척 해주었다. 하지만 마지막 단계인 인쇄와 제본은 종이 위에 하는 작업이라 컴퓨터 영역 밖에서 존재할 수밖에 없다. 비주얼이 각광 받는 '비디오 킬스 더 라디오 스타'의 시대, 책도 가로의 미학을 찾기 시작하며 뜻하지 않은 문제가 발생한다. 내 경우 사진 작품집을 만들며 예상치 않은 부분에서 뒤통수를 얻어맞았다. 어려운 이야기를 하려니 호흡을 가다듬어야겠다.

영어로는 스프레드 페이지, 내가 한국말로 아는 용어는 펼침 면의 디자인, 즉 사진이 왼쪽 페이지에서 오른쪽 페이지까지 연결되는 디자인을 말한다. 그렇게 가로로 길게 디자인되면 막힌 속이 뚫리는 시원함을 느낀다. 그런데 이런 시원함을 느끼려면 아주 곤혹스러운 단계를 거쳐야 한다. 앞서 언급한 대로 책을 펼치면서 독서 행동이 그에 걸맞게 단순해야 하는데 페이지가 쉽게 펼쳐지지 않으니 손으로 서너 번 제본된 면을 문질러야 한다. 엉덩이 골짜기를 벌리는 것보다 훨씬 번거롭기 짝이 없다. 그렇게 벌려도 애쓴 보람 없이 중간에 제본 면이 이가 서로 맞지 않거나 십중팔구 씹혀 있다. 노동의 대가가 형편없다. 그러니 벌려 봐야 기대에 미치지 못하거나, 심지어 실망이다. 독자들에게 이런 노동을 없애고 보람찬 사진을 보여주고자 새로운 제본 방법을 찾았다. 한국말로는 없는 제본 방법인 PUR 제본이

책은 평면 디자인이 아니다.
제본이라는 과정을 통해
입체물이 된다. 수백 년에
걸쳐 오랜 시간 그 입체의
디자인을 완성해 온 사철
과정이다. 물론 옛날엔
손으로 일일이 꿰맸다.
기계화 과정을 거치며 이

과정은 디자이너 손에서
떠났다. 대량 생산이 대세라
가끔 오래된 사철 기계가
제본소에서 내팽개쳐진다.
저걸 주워 다 수리를 해 봐?
나이든 디자이너의 동반자가
될 수도 있을 듯한데…….

4
부

제
작

228

그것이다. 그런데 이 제본 방법은 비용이 비싸다. 그래서인지 아주 자연스럽게 펼쳐진다. 잘 만들면 펼쳐져 있는 책의 미학을 느낄 수 있다. 그래서 비싸더라도 제본 방법을 그렇게 바꾸기로 했다. 접지 책은 인쇄할 때 1페이지 옆에 인쇄되는 페이지가 2페이지가 아니다. 아주 요상하다. 일본말로 하리꼬미, 우리말로는 터잡기. 이 단계는 컴퓨터가 자동으로 해준 지 10년이 넘었기 때문에 디자이너 10년 차가 안 되면 모른다. 즉 한국말도 없고, 영어도 없다. 굳이 설명하자면 컴퓨터 기본 언어인 지랄 같은 01010101, 내 머릿속엔 일본말만 희미하게 남아 있다. 펼침 페이지를 일본말로 '스나기'라 한다. 스나기 면에 사진을 배치하는 방법은 조금 수고를 해야 한다. 왜냐하면 제본 면이 씹어 먹는 부분을 감안해 오른쪽 사진에 연결되어 넘어 가는 왼쪽 사진의 부분 중 어느 만큼을 더 만들어 주고, 왼쪽도 마찬가지로 오른쪽에서 넘어오는 사진의 어느 만큼을 만들어 주어야 한다. 그렇게 작업하는 용어가 한국말로는 없다. 도구가 컴퓨터로 바뀌면서 말을 잡아먹은 것이다. 예전 기억으로 그 작업을 뜻하는 '하리'라는 일본말이 있었다. 일본말 잘하는 놈한테 물으니 원래 '하리'는 그런 뜻이 아니란다. 그런데 '하리를 5밀리미터 넣다'라는 문장으로 이 단어는 존재한다. 일본말이 한국에서 사용되면서 한국말로 변한 것이다. 이런 말이 어디 한두 개일까만, 일본 사람들도 못 알아듣는, 그렇다고 한국말도 아닌 국적 불명의 언어가 되어 버린 것이다.

그 다음 '도지'라는 말은 영어로 '다지(dodge)'라고 하는 사람도 있고 '다찌(立場)'라 주장하는 사람도 있는데, 세월도

흐르고 돈도 안 되는 일이다 보니 알 수는 없다. 그 발음을 일본 사람들이 도지라고 했고, 우린 그냥 받아쓰는 말이다. 우리가 쓰는 제본 용어에서 '도지'는 풀칠해서 붙이는 면을 말한다. 일본말인지 한국말인지 일본 사람도 모르니 알 길이 없지만 그 뜻은 엄연히 제본 면이다. 그렇게 등배가 만들어지는데, 이 등배라는 말도 일본말을 한글로 발음한 단어다.

　　나도 10여 년 잊고 산 말이다. 그러던 어느 날 느닷없이 내 입에서 마구 섞어찌개 짬뽕 같은 이 말들이 튀어나왔다.
"아니, 내가 비싼 돈 들여 책의 미학을 표현하고자 PUR 제본을 하고, 하리를 3밀리미터나 넣었는데, 도지를 이렇게 많이 깎아 버리면 어쩌자는 거야, 데나우시!" 잘 진행된다 싶던 일도 한번 브레이크가 걸리면, 문제 투성으로 변하는 경우가 있다. 경우마다 다르겠지만, 디자인은 퀄리티와 스케줄을 기준으로 가늠한다. 예를 들어 퀄리티가 기준이 되면 스케줄이 조금씩 어긋나도 모두 참고 기다려준다. 반대로 시간에 맞춰 디자인을 완성하려면 퀄리티는 조금씩 눈감아 준다. 그러다가 처음부터 다시 작업을 해야 하는 상황이 되면, 굳게 닫혔던 입들이 열리며, 온갖 불만을 쏟아낸다. 이 책을 만드는 일은 시간은 얼마든지 줄 테니 잘 만들어야 한다는 기준으로 진행되었다. 그래서 보통 일에 비해 서너 배의 시간이 들었다. 비싼 인건비며, 제작비를 감안할 때, 손해 볼 생각이 아니라면, 도저히 발상 자체가 무식한 일이었다. 이럴 땐 난 한 가지만 외친다. '현금 결제'. 이 말은 거의 마법이다. 돌아앉은 돌부처도 뛰어 온다. 일을 시켰으면 당연히 현찰 거래가 상식이다. 인쇄 쪽은 아니다. '와리깡'을 해야 하는 어음을 아직도

즐겨 사용한다. 그래서 부도가 상식이고, 고리의 이자를 먼저 떼어가는 흡혈귀를 안고 살아야 하는 업종이다. 견물생심이 아니더라도 '빨리빨리'를 외치며 악악대는 틈바구니에서 퀄리티 하나 보고 시간을 열어 놓는 이유는 단 한 가지, 장인 정신을 요구하기 때문이다. 인쇄기를 돌리기 전에 나는 인쇄소 기장에게 묻는다. "이것이 최선입니까?" 인쇄기의 성능보다 기장의 연륜을 묻는 말이다. 제본소에서도 같은 질문을 던지며 진행된 것인데, 이 방법은 진행자의 경력과 믿음 사이에 틈이 생긴 것이다. 틈은 당장 하자로 드러나고, 다시 만들어야 하는 시간과 돈의 문제로 대두된다. 그러니 자신의 실수보단 상대의 실수를 더 큰소리로 떠들며 마녀사냥을 시작한다. 이런 상황은 절대 좋은 결과를 만들지 못한다. "저는 지금 대한민국 최고의 선수들과 작업을 하고 있습니다. 그리고 여러분들은 최선을 다하셨고, 저도 그렇게 믿고 있습니다." 한 가지 실수로 전체 공정을 다시 진행해야 하는 상황에서 누구도 선뜻 자기가 손해를 보겠노라고 나서는 담당자는 없다. 나는 내가 받을 디자인비를 포기하기로 했다. 그리고 한마디를 보탰다. "최고의 작업으로 마감을 해주세요." 살벌한 눈치 작전이 날아다니는 회의 석상에서 내 한마디가 효과가 있었을까? 모두가 침묵으로 회의를 마쳤다. 다음 날부터 각개전투를 시작했다. 우선 제지 회사의 담당 이사와 차 한잔 하자고 전화를 넣었다. 책 만드는 비용의 반을 차지하는 종이는 인쇄 분야에서 보면 형편이 넉넉한 편이다. 편한 생각에 의견을 물었다. "설마 내가 이 일만 하고 모판 접을 거란 생각은 아니시죠?" 담당 이사는 빙긋 웃는다. 일단 절반은 성공! 속셈은 이랬다. 제지 회사만

손해를 본다면, 내가 포기한 디자인 비용으로 넉넉하진 않더라도,
나머지 공정을 불만 없이 처리할 수 있다. 그러니까 네가 좀
손해를 봐라. 지금 내 눈앞의 현실은 부정이 아닌 긍정. 하지만
혼자 손해 보는 일은 안 한다는 눈치다. 그 정도만 해도 대단한
결심이다. 기세를 몰아 인쇄소 사장님을 만났다. 인쇄소 사장님의
눈망울만 봐도 먹먹하다. 저 눈을 보면 안 된다. 마음을 다잡는다.
나는 바닥을 바라보며 말을 꺼냈다. "홍실장, 욕심이 많아!" 인쇄소
사장님은 지금 나온 결과에 대해 불만이 없다고 했다. 그래!
보통 때 일이라면, 이 정도도 최상이라고 할 수 있다. 그런데 그
비용, 그리고 시간에 비한다면? 그동안 이 업종에 평생을 바쳐온
장인의 눈으로 다시 한번 봐 달라고 읍소를 했다. "제가 얼마 전
중국 인쇄소를 갔어요. 중국 인쇄소의 인건비가 우리의 십분지
일이더라고요. 그런데 인쇄기 기장이 자신의 일을 아주 자랑스럽게
말하는 겁니다. 그 기장이 자신의 어릴 때 꿈을 이야기하더라고요.
한 손에 아버지 도시락을 들고 한 손은 아버지 바지를 잡고
인쇄소에 매일 놀러 왔대요." 아버지는 인쇄소에서 종이를 나르며
허드렛일을 하는 분이었다. 아이는 시끄러운 굉음을 내며 돌아가는
인쇄기가 너무나 멋있게 보였다. 그래서 인쇄소 기장이 되기로
생각했다. 지금 그 아이는 인쇄소 기장 5년 차가 되었다.

인쇄소 사장님에게 그 아이가 인쇄한 책을 보여드렸다.
"중국도 이 정도로 책을 만드는데……." 사장님은 말없이 책을
펼쳐보시더니 이내 덮어버렸다. "홍 실장, 저녁 먹자." 긍정적인
답이다. 사장님과 식사를 마치고 큰 산 하나를 넘었다는 생각이
들었다. 하지만 난관은 이제부터다. 제지 회사와 인쇄소는

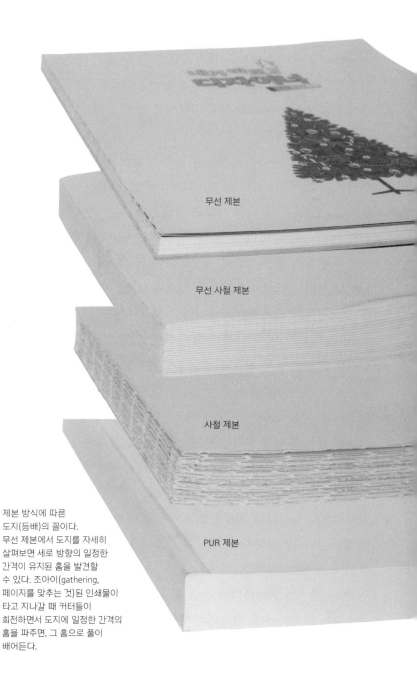

무선 제본

무선 사철 제본

사철 제본

PUR 제본

제본 방식에 따른
도지(등배)의 꼴이다.
무선 제본에서 도지를 자세히
살펴보면 세로 방향의 일정한
간격이 유지된 홈을 발견할
수 있다. 조아이(gathering,
페이지를 맞추는 것)된 인쇄물이
타고 지나갈 때 커터들이
회전하면서 도지에 일정한 간격의
홈을 파주면, 그 홈으로 풀이
배어든다.

그래도 서울 하늘 아래 있다. 물론 대부분의 인쇄소들은 벌써 서울을 떠났다. 왜? 비싼 임대비를 감당할 수 없기 때문이다. 그 인쇄소들이 서울을 떠나기 훨씬 전에 제본소들은 경기도 북쪽 경계 끝자락으로 짐을 옮겼다. "홍 실장 한번 놀러와. 여기 공기가 아주 좋아요." 낙천적인 제본소 사장님, 기러기 아빠다. 애들이 외국에 나가서가 아니다. 애들은 교육 문제로 서울에 남기고 먼발치로 판문점이 보이는 오정리 어디쯤에 공장을 옮기고 거기서 숙식을 하신다. 주말이면 가족을 만날 수도 있으련만, 깍쟁이 같은 서울 놈들이 그 꼴을 못 본다. 웃기는 일이다. 서울 놈들은 주중에 열심히 일을 만들어 목요일이나 금요일 오후에 일을 넘기고 한마디 던진다. "다음 주 월요일에 볼 수 있게 해 주세요." 그런 일이라도 시켜주면 황송하다고 말씀하신다. 나도 그 축에 포함되는 디자이너다. 다른 서울 놈들과 별다를 것이 없다. 그런 부처님 가운데 토막 같은 사장님에게 재작업을 말해야 한다는 것은 아무리 뻔뻔스러운 디자이너라 할지라도 뒤통수가 따갑기 마련이다. 나는 선뜻 나서지 못하고, 똥 마려운 강아지 모양으로 사무실 근처만 뱅뱅 돈다. 사실 실수는 제본 과정에서 일어났다. 그래. 분명히 확인하고 가야하는데, 아마도 다른 일에 신경 쓰느라 놓쳤거나, 사장님이 직접 안 하고 초보를 시켰을 거야. 그러니까, 원칙적으로 따진다면 제본소에서 비용을 전부 물어야 하지 않겠어? 머릿속 계산이 발 빠르게 진도를 나가고 있을 때 전화벨이 울렸다. 제본소 사장님이다. "홍 실장, 고민이 많지?" 이번에 한 번만 더 자신을 믿어준다면 정말 잘 만들어보겠노라고 담담한 목소리로 말씀하셨다. 한마디 원망도 없었다. 사실 이렇게 새로운

방법으로 책을 만들 생각을 했다면 그 당사자가 작업 현장에 있어야 하거늘 나는 바쁘다는 핑계로 그 현장에 없었다. 나는 그 사실을 숨기고 있었다. 갑자기 제본소 사장님이 보고 싶어졌다. "그래요. 이번에 작업을 할 땐 사무실 디자이너 모두 같이 갈게요. 오랜만에 짜장면 시켜 먹으며 그동안 세상이 어떻게 변했는지 밤새 이바구하며 즐겁게 마감하자구요."▲

독일 유학시절 내게 말을 가르쳐주던 선생이 주신 책이 있다. 책의 제목은 '독일 문학의 연대기식 요약' 정도로 번역될 수 있다. 아직 읽지 못한 그 책이 요즈음 내 책상 위에 올라와 있다. 분명 읽으려고 마음의 준비를 하는 것은 아니다. 책이라는 정체성을 느껴보고 싶다는 마음이라고나 할까, 그 비슷한 마음이 들어서다. 누구나가 다 느끼듯 책은 일반적인 공산품과는 좀 다른 성격이 있다. 정신적인 가치가 그것이다. 책을 수십 년 디자인하면서 추상적으로만 생각해오던 것을 좀 구체적으로 짚어보고 싶어진다. 책은 그 정신적인 가치를 따라 만들어지고 있는 것인가?

책을 만드는 과정에는 우리가 잊고 있던 가치 단위가 있다. 1원도 아닌 1전의 단위. 책의 한쪽 한쪽에 대한 단위를 말하는 것이다. 표지를 만들고, 본문을 인쇄하고, 표지와 본문은 면지라는 종이로 서로 붙게 되는데, 그 붙이는 공임이 60전 1원 20전 등으로 가격이 정해져 있다. 표지는 날개라는 부분이 앞뒤 표지에 연장되어 접혀 있는데, 이 부분을 접는 공임도 60전이다. 대금을 치룰 때 절삭되는 부분이고, 그게 얼마만큼의 가치가 있는 것인지 단위가 작아서 상상이 불가능한 정도다.

내 어릴 적 '눈깔사탕'이 있었다. 지름이 1센티미터 정도, 하얀 사탕인데 그 사탕을 빨아먹다보면 아주 작은 동그란 사탕이 나타난다. 그래서 눈깔사탕이라 불렸다. 그게 1원에 세 개하던 시절, '박아지 과자'가 1원에 네 개 하던 시절, 10전짜리 지폐(그게 1원과 같은 가치로 화폐개혁이 되고 같이 사용되던 시절)를 새해 세뱃돈으로 받던 시절이다. 그때 '티끌모아 태산' 이란 말이 있었다. 내 머리 속엔 아직 그 정서가 남아있다. 하루는 친한 출판사 사장님과 점심 식사를 하면서, 그 단위를 계산해보았다.

"책을 만들 때 면지도 빼 버리고, 날개도 안 만든다면 얼마나 절약할 수 있나요?" 쉰이 다 되어가는 사장님, 멀뚱멀뚱 천장을 쳐다보다 무릎을 치곤, 바로 식탁 위에다가 젓가락에 물을 묻혀 계산에 들어갔다. 출판사들은 종이 값이 오르네, 공임이 올라가네 하며 죽는 소리를 해도 책값을 올린다는 생각은 엄두도 못 내고 있다. 독자들이 책에서 멀어지고 있는 마당에 불난 집 부채질 하는 격이라 생각하기 때문이다. 뱃심 좋은 출판사들은 볼 테면 보라고 책값을 올리기도 하지만, 지식을 저울질하는 장사꾼 심리가 앞서 있는 것에 대한 논란을 피할 순 없다.

우리나라 책은 어중간하게 만들어진다. 잘 만들어지지도 못하고 그렇다고 제 가격에 맞게 만들어지지도 않는다. 책은 크게 두 가지 형태로 나눈다. '하드바운드'와 '페이퍼백'. 우리나라 말로 하면 '양장본'과 '문고판'이라고 할 수 있다. 우리가 만드는 책들은 이 두 종류 어디에도 속하지 않는다. 못 살던 시절, 그러니까 눈깔사탕이 1원에 세 개하던 시절부터 행세는 하고 싶은데, 돈은 없고 해서 문고판을 우찌우찌해서 양장본처럼 보이게 만들다가 태어난 형태다. 그래서 가격도 그 모양이다. 싸지도 않고, 비싸지도 않은 그 어중간.

출판사 사장님과 점심을 먹으면서 생각한 그 책, 면지 빼고 표지에 날개 빼고 몇 가지를 정리하면 문고판 책이 된다. 이왕이면 때깔이 좋아야 잘 팔릴 것이라고 생각하며 이리 붙이고 저리 붙인 몇 십 전의 티끌 같은 돈이 1년 책을 만들며 먹어치우는 정도가 1억이 넘는 다고 말했다. 정확하게 사장님은 1억 8천만 원 정도라고 했다. 몇 백 종이 되는 책을 보유한 중견 출판사니 그 액수가 어찌 보면 독자의 미학적인 눈높이를 위해 사용되어도 인정될 만하다. 그 날 이후 나는 이 책을 바라보기도 하고, 들고 다니기도 하며 교감을 하고 있다. 책의 가격을 올릴 것인가, 책이 가지고 있는 순수한 성격을 따라 가치 없는 치장을 없앨 것인가?

사진집을 만들다

'노동의 새벽' 20주년 기념 공연 무대 배경.
이때만 해도 시인이 사진을 찍을 것이란 생각을 못했다. 게다가
사진집도 내고 전시를 할지 꿈에서도 몰랐다. 연일 뉴스에
오르내리는 이슬람 국가를 다녀온 시인은 엄청난 양을 사진을
쏟아 놓았다. 우리가 '잘 살아 보세'라는 생각으로 앞뒤 보지
않고 달려온 세월. 그 시간 동안 놓치고 살았던 세상 사람들
사는 이야기가 그 사진들 속에 있었다.

"복고의 바람이 한번 불어 줘야 해!" 지난 가을 나는 사진집 디자인을 시작하면서 뜬금없는 발상을 했다. 디자이너는 가끔 이런 점쟁이 같은 말을 한다. 일상의 지루함은 사람들을 나태하게 만들고 삶을 무감각하게 만든다. 팔자와 운명을 거들먹거리지 않더라도 디자이너는 새로운 것을 찾아 세상에 보여주어야 한다. 그래야 사는 재미를 느낀다. 새로움이란 미래의 어떤 것을 상상해 그려 보여 줄 수도 있지만, 오래 전 역사 속에서 나타났던 현상들을 빌려오기도 한다.

기나긴 삶의 침체기인 암흑기를 벗어나려고 부르짖었던 르네상스도 그런 몸부림 중 하나다. 불어로 그 뜻이 '다시 살아남'이라니 '일탈'이

얼마나 절실했을까? 르네상스 땐 그리스·로마 시대의 영광을 빌려왔다. 르네상스는 우리가 상식적으로 알고 있는 아주 성공적인 복고의 예라 할 수 있다. 그래서일까? 요즈음 불쑥불쑥 르네상스의 영광을 받들고 싶은 마음이 용솟음친다. 그 충동질의 원인을 알면 약이라도 먹으련만 예술가적 숙명이니 받아들여야 한다. 왜냐하면

사진집을 만들다

이런 뚱딴지같은 발상은 상식 이상의 엄청난 대가를 지불해야
하기 때문이다.

　　레오나르도 다빈치가 최후의 만찬을 그리기 위해 쓴 돈은
엄청나다. 어디다 돈을 그렇게 많이 썼는지 알면 기가 막힌다.
예수와 열두 제자의 모델을 구하기 위해 유럽 뒷골목과 빈민가를
뒤지며 길바닥에 뿌린 돈과 시간은 상상을 초월한다. 맨 처음
예수의 모델을 구하고 마지막 유다의 모델을 구할 때까지 6년이란
세월을 보냈다. 거기에다 예수의 생존 당시 음식을 재현하느라
들인 돈도 돈이지만, 그 당시 마셨던 포도주는 엄청난 액수로
환산된다. 그림의 영감을 얻기 위해 비싼 와인을 2년 반이나
마셨다니 교황청도 애간장이 탔을 것이다.

　　나는 다빈치 같은 천재가 아니지만 한번 '필'을 받으면
세상이 두 쪽이 나도 일을 저지른다. 이번에 그 '필'을 준 사람은
바로 사진을 찍는 시인, 박노해였다. 그 시인은 중동의 분쟁
지역을 뛰어다니며 사진을 찍었다. 다른 문화와 언어를 사용하는
사람들과의 소통을 위해 연필 대신 사진을 택한 것이다. 그 세월이
어언 10년을 넘기고 4만 장이 넘는 사진들 속에 기록되었다.
이 사진들을 이제 세상에 보여줄 때가 된 것이다. 시인은
조심스러워했다. 아주 오랜만에 세상에 작품을 내보이는데,
시도 아니고 사진이다. 사진에 담긴 내용은 우리가 테러리스트
집단으로만 알고 있었던 그들의 일상, 정말 눈물 나는 장면들이다.
문명 발생지의 한 곳답게 인간의 품위가 살아 있는 삶의 현장과,
그들의 문명을 지키기 위한 투쟁의 장면들이다.

　　"소박하지만 기품 있게 디자인했으면 해요." 시인은 사진을

4
부
│
제
작

240

내게 넘기며 간절히 부탁했다. 소박하지만 기품 있게? 그래, 한번
해보지. 디지털로 모든 세상이 바뀌어가는 마당에 갑자기
'아날로그'로 작업하자고 제안한 것이다. 처음엔 아무도 사진집
작업이 골고다의 언덕으로 십자가를 지고 향하는 것인지 몰랐다.
몇 년 만에 우리가 어떻게 변했는지 몰랐기 때문이었다. 지금은
사진을 현상하기 전에 컴퓨터 모니터에서 보고 인화할 것만
고른다. 옛날식으로 즉 아날로그로 작업하려면 10년 동안 찍은
사진을 작은 크기로라도 전부 현상해서 보아야 한다. 돈도
돈이지만 그 작업에 쏟아야 하는 시간과 노동이 장난이 아니다.
모두가 어이없어 하는 이 작업은 단지 예고편에 불과했다.

　　책을 만들려면 인쇄와 제본 과정을 거쳐야 한다. 다빈치가
그림의 모델을 찾아다니듯 인쇄소와 제본소를 뒤져야 한다. 정말
지난한 과정이다. 시간이 예상보다 길어지다 보니 소위 김밥
옆구리 터지는 소리도 들린다. 일이 없어 놀고 있는 인쇄소도
많은데, 싸게 해줄 테니 자기에게 일을 달라고 하는 소리가 들리기
시작했다. 봉투에 든 검은 돈도 보인다. 하지만 서푼에 예수를
팔아 먹은 유다가 될 수는 없다. 오기로 뛰어 다닌 결과 간신히
인쇄소를 하나 찾았다. 가격을 흥정하면서 '바보 멍청이' 소리를
들었다. 그 비용은 통상적인 인쇄비의 몇 배나 되었지만 한 푼도
못 깎은 탓이다. 가을에 시작한 일인데 벌써 발이 시리고 손이
곱았다. 몇 달이 지나는 동안 일은 눈곱만큼씩 진도를 보였다.

　　흑백 사진을 인쇄하는 일이지만, 먹색 잉크 하나로 되는 게
아니다. 진정한 흑백 사진을 인쇄하려면 이외에도 여러 가지 색을
써야 한다. 중학교 미술 책에도 나와 있다. 먹색은 빨강, 파랑,

노랑을 합친 색이라고. 그 원리와는 또 다른 과정이지만 기품이
있는 먹색은 그렇게 쉽게 만들어지지 않는다. 소위 듀오톤이라고
불리는 인쇄 과정인데, 말 그대로 두 가지 먹색을 쓰는 인쇄다.
먹색에 먹색 비슷한 색 하나를 한 번 더 찍는 과정이다. 그런데
이 두 과정 사이에 나중에 찍는 먹색이 까맣게 잘 찍히라고 살짝
코팅을 해준다. 기초 화장이라고나 할까. 이런 인쇄를 해보지
않은 사람은 인쇄기가 있어도 찍는 방법을 모른다. 그 미세한
차이는 아는 사람만 안다. 이런 인쇄를 하려면 인쇄기를 돌리기
전에 고사를 지낸다. 이번에 찾은 인쇄소 사장님도 이런 일을
가뭄에 콩 나듯 잊어버릴 만하면 하나씩 겨우 하는 상황이니
신중할 수밖에 없다. 세상이 바보라 빈정대는 것도 모자라 하늘도
안 도와준다. 멀쩡한 날 다 놔두고 눈이 펑펑 오는 날 인쇄하게
된 것이다. 인쇄는 습기가 쥐약이다. 밤낮으로 찍어대는 대형
인쇄소들이야 제습기에 에어컨에 항습 장치가 빵빵하게 되어
있지만, 장인정신으로 연명하는 작은 인쇄소들은 그런 문명의
이기는 엄두도 못 낸다.

'비 오는 날은 공치는 날', 이 노랫말은 노가다에만 해당되는
게 아니다. 빈대떡 서너 번을 부쳐 먹고 나서야 성공적으로 인쇄를
마쳤다. "히말라야 등반을 하는데 이제 산 하나 넘은 것이네."
인쇄된 사진들을 보며 탄성을 지르는 작업자들에게 사장님은
마지막까지 마음을 풀어서는 안 된다고 일갈을 던지셨다. 자, 이제
제본이다. 책을 묶는 작업은 인쇄보다 더 열악하다. 책을 만드는
마지막 과정이다 보니 제본된 책을 쌓아 놓아야 하는 공간이
필요하다. 공간은 돈을 의미한다. 그런 돈을 지불하며 제본소를

운영할 만한 데는 서울 어디를 찾아 봐도 없다. 그러니 땅값이 싼 경기도 북쪽 어딘가로 찾아가야 한다. 한 시간 넘게 달려 제본소에 도착하니 제본소 사장님이 길가로 마중까지 나오셨다. "허허, 이 정도는 약과예요. 이런 상황이 조금 더 계속되면 싼 땅을 찾아 바다 건너 중국으로 가야 할 거 같아요." 고생은 되지만 공기가 좋은 곳에 살아 얼굴 피부가 뽀얗다고 자랑하신다.

도로에 뿌리는 돈도 만만치 않다. 돈도 돈이지만 시간 여유도 없었다. 넉넉할 거라고 예상했던 6개월의 시간이 결코 넉넉하지 않았다. 전시가 보름도 남지 않았다. 신중해야 한다. 좌우명을 신중으로 삼고 그리 조심했건만 하늘도 무심하시지 장고 끝에 악수를 둔다고 제본에서 일이 터졌다. 제본에서 잘못되면 인쇄부터 다시 해야 한다. 남들이 보면 멀쩡하다고 할 수 있지만, 원래 콘셉트가 뭔가? '기품 있게' 아닌가. 그런데 습기 때문에 표지가 기품은커녕 너덜너덜한 넝마처럼 보이는 것이 아닌가. 바다 건너 도망을 가고 싶은 건 나였다. 처음으로 후회가 됐다. 그냥 쉽게 갈걸. 내가 무슨 다빈치라고 일을 배배 꽈버린 것이다. 한숨만 절로 나왔다.

눈은 무심하게도 펑펑 내리고 있었다. 아침부터 난리도 아니었다. 뉴스를 보니 사람들이 도로 한가운데 차를 놔두고 가 버렸다고 한다. 도로는 아수라장이 되었다. 불가항력이었다. 인쇄도 다시 해야 하고, 제본도 다시 해야 하고 돈도 돈이지만 낼 모래가 전시 개막인데…….

종이도 새로 구해야 하고, 하루 종일 어디로 도망갈 궁리만 떠올랐다. 스트레스가 심했나? 그동안 피로가 쌓여서 그랬나?

사진 설명도 악전고투 속에
만들어졌다. 저자는 이슬람
문화권 사진이니 아랍어를
꼭 넣어야 한다고 주장했다.
우리나라에서 아랍어를 번역해
인쇄한다는 것은 정말 어렵다.
영어는 왼쪽에서 오른쪽으로,
한글은 위에서 아래로, 아랍어는
오른쪽에서 왼쪽으로 쓴다.
문자가 세 문화의 차이를 잘
나타낸다.

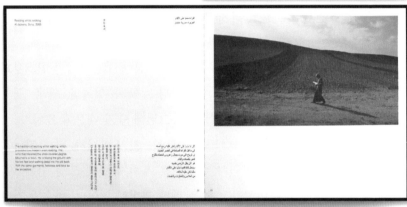

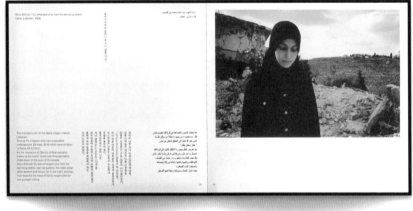

사무실 소파에서 그만 잠이 들었다. 꿈을 꾸었다. 꿈속에서 천사가
나타나 나를 위로해 주었다. "홍 실장, 그동안 너무 고생했으니
쉬세요. 우리가 알아서 잘 해결해 줄게요." 그런데 가만, 이 꿈은
이번 한 번이 아닌데? 이전에도 무지 많이 꾸던 꿈이라는 걸 아는
순간 잠에서 깨어 버렸다. 몇날 며칠을 밤새 작업하다 책상에서
꾸벅 잠들면 꾸는 꿈, 좋은 아이디어가 떠오르지 않아 애꿎은
머리를 쥐어뜯다가 지쳐 쓰러져 자면 꾸는 꿈이다. 분명 꿈속에서
천사가 뭐라 가르쳐 주었는데 생각이 나질 않는다.

잠이 덜 깬 실눈으로 작업실을 둘러보니 디자이너들이
분주히 움직이고 있었다. 내가 소파에서 시체처럼 쓰러져 자는
동안 희망의 불꽃을 본 것이었다. "인쇄소 사장님이 인쇄 다시
안 해도 된대요." 인쇄소 사장님이 백방으로 알아보고 답을
구해 전화를 주신 것이다. 처음으로 나보다 10년 연배인 인쇄소
사장님의 짬밥을 느꼈다. 인간의 초능력은, 아마도 바닥을 쳤을
때 제일 강하게 뿜어내는 것 같다. 인쇄소 사장님의 낭보는 책을
진행하던 모든 이들에게 강력한 에너지가 되었다.

표지 종이를 새로 구해야 한다. 종이 창고는 파주에 있는데,
눈 때문에 배달이 안 된단다. 종이 수급을 위한 별동대가
만들어졌다. 파주까지 눈길을 헤치고 종이를 가져와야 한다.
그런데 별동대를 자원한 청춘들, 걱정은커녕 북극 탐험대의
얼굴이다. 난세에 영웅이 난다더니. 여덟 시간에 걸친 종이
공수는 성공리에 완수되었다. 그 천사 같은 청춘들은 밤새며
제본하고 멋진 사진집을 만들어 냈다. 지금까지 어떤 일이든
내가 야전 사령관이었는데, 평생 처음이다. 막판에 날 빼고 일이

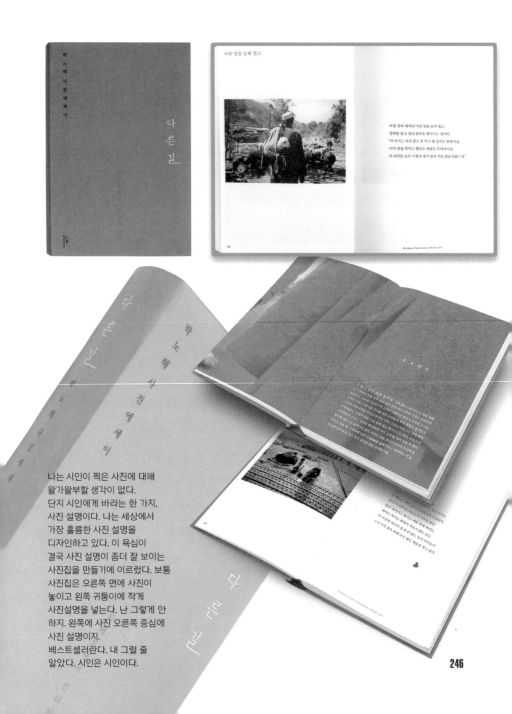

어떤 양을 등에 업고

며칠 전에 태어난 어린 양을 등에 업고
양떼를 몰고 밤나 골밭을 올라가는 길이다
"저 아이는 아직 젖도 못 떼고 풀 걷지도 못하시고,
어미 젖을 먹이고 햇살도 마음도 빛내지요.
이 녀석은 모두 이렇게 제가 업어 키운 양들이랍니다."

나는 시인이 찍은 사진에 대해
왈가왈부할 생각이 없다.
단지 시인에게 바라는 한 가지,
사진 설명이다. 나는 세상에서
가장 훌륭한 사진 설명을
디자인하고 있다. 이 욕심이
결국 사진 설명이 좀더 잘 보이는
사진집을 만들기에 이르렀다. 보통
사진집은 오른쪽 면에 사진이
놓이고 왼쪽 귀퉁이에 작게
사진설명을 넣는다. 난 그렇게 안
하지. 왼쪽에 사진 오른쪽 중심에
사진 설명이지.
베스트셀러다. 내 그럴 줄
알았다. 시인은 시인이다.

이렇게 잘 돌아갈 줄은 꿈에도 몰랐다. 일을 해낸 젊은 친구들이
자랑스럽기도 하고, 개꿈이나 꾸던 내가 창피하기도 하고. 인쇄소
사장님도 그렇고 젊은 디자이너들에게도 올해 시작부터 배운
게 많다. 마음은 그렇지만 자격지심이 들어 함박웃음을 보이며
내게 첫 책을 내밀던 청춘들에게 칭찬 한마디 해 주질 못했다. 이
지면을 빌어 사진집을 만드는 난공에 아낌없는 수고를 보태주신
관계자 여러분들에게 감사의 마음을 전하며 노병의 알량한
자존심을 걸고 신년 다짐을 한다. "지천명의 나이로 생각하고
약관의 에너지로 뭔가 보여주련다."△

디자인에서 마감 과정은 마치 축제의
전야제와 같다. 오랜 시간동안 머릿속에서
상상만 하던 생각들을 종이 위에 펼쳐 놓고
세상 사람들에게 보여주기 전에 마지막으로
확인하는 과정이라고 할까. 공연을 하기
전에 배우들의 리허설 과정이라고나 할까.
고도의 긴장 속에 설렘도 있고 아쉬움도
느껴지는 시간이다. 이렇게 이야기하면
아니라고 할 디자이너들도 상당히 있을
거다. 오랜 경험상 나는 그렇다는 것이다.
이런 마감 작업에는 아무나 끼는 것이
아니다. 소위 선수들만 참가를 한다. 선수는
머리가 좋다고 되는 것이 아니다. 일정 시간
노가다로 숙련 과정을 거쳐야 하고 매순간
벌어질 수 있는 변수에 대해 지체 없이
정답을 내놓아야 한다.
상해 비엔날레 연계 전시로 대단한 작가들이
초대된 작품전이 기획되었다. 주제는
동서양의 만남. 중국다운 규모의 단어다.
책도 동서양이 다른 것처럼 그 모양이
다르다. 전시회 도록이니 옛날 말로 하면
화첩이다. 동양의 화첩은 장첩본으로 만든다.
장첩본. 아코디언같이 접었다 펼쳤다 할 수
있는 책이다. 서양은 화집도 등제본이다.
책의 왼쪽 등을 붙이는 제본이다. 동양은
오른쪽 등을 붙인다. 그래서 서양식으로
제본한 책에 왼쪽에는 설명을 담고 화첩의
느낌을 살려 그림은 오른쪽에 붙였다.
화려한 상상력의 이런 책을 대량 생산하는
방법은 한 가지밖엔 없다. 기계로는 절대 못
만든다. 사람을 불러 만들기엔 돈이 너무
많이 든다. 제작도 선수들이 직접 나서야
한다. 관련자 모두 옹기종기 모여 앉아 하루
날을 잡아 밤을 새야 한다.
평소 머리를 써서 일하는 선수들에겐 아주
단순한 붙이기 작업이다. 여유가 있으니
입이 요란을 떤다. 밤새 숨겨 놓았던 화려한
수다판이 벌어진다. 웃고 떠들며 책을
붙이다 보면 속이 출출하다. 이럴 때 뱃속이
짜장면을 원한다. 밤새 벌리는 전야제
파티의 백미이자 별미다.

인쇄소
사장님

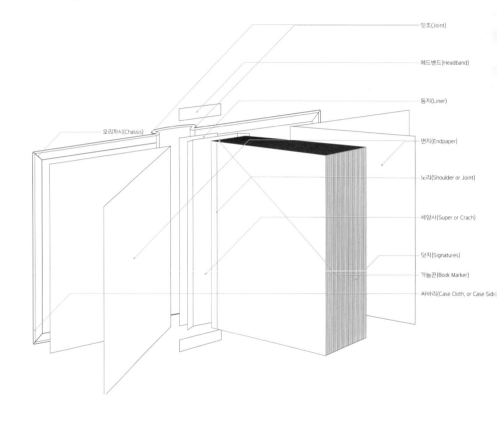

잇조(Joint)

헤드밴드(Headband)

등지(Liner)

오리까시(Chassis)

면지(Endpaper)

노리(Shoulder or Joint)

세양사(Super or Crach)

닷지(Signatures)

가늠끈(Book Marker)

싸바리(Case Cloth, or Case Side)

거절하기 어려우면 온몸을 던져 푹 빠져 버려라. 이게 내가
일하는 신조다. 인쇄소 카탈로그란 게 그렇다. 어떤 인쇄기가
몇 대 있고, 제책 제본 시설은 어떻게 되고, 양복에 넥타이
맨 사장님 사진이 네모나게 들어간 곳 아래로 성심성의껏
일하겠다는 다짐이 적힌 글이 채워진다. 그런 걸 왜 만들까 싶다.
인쇄소가 모진 풍파 견디며 30년을 버텨왔으니 자랑할 만하다.
뭘 자랑하지? 어떻게 만들면 좋지?

"커피 한잔 하지 않으시려나?" 파주에 있는 인쇄소에서 한창
인쇄 감리를 보고 있는데 담당 이사님이 어깨를 툭 치며 밖으로
나가자신다. 시끄러운 인쇄기 도는 소리에 처음엔 무슨 말씀인지
알아듣지 못했지만, 쉬엄쉬엄하라는 손짓을 보고 웃음을 지어
보였다. 휘발성 잉크 냄새에 취해 어질어질해 밖으로 나가 시원한
공기를 받아들일 때가 됐다. 이사님은 높은 가을 하늘을 바라보며
무슨 말을 할듯말듯 망설이며 내 나이를 물으셨다. 내년이면
인쇄소 창업한 지 30년이 된다며 한숨을 내쉬신다. 해놓은 게
없다는 말씀이다. 나도 대학을 졸업한 지 얼추 30년을 넘겼다는
생각이 드니 쓴웃음만 나왔다. 이사님은 그동안 인쇄소를 하면서
겪었던 이런저런 이야기로 너스레를 떠시는 중간에 뚱딴지같은
한마디를 끼워 넣으셨다. "술 한잔 받아 줄 테니 인쇄소 카탈로그
디자인을 해줄 수 있겠나?" 처음 받아 보는 주문이니 사태 파악이
안 돼 어리둥절하기만 했다. 못 하겠다고 하면 그간에 돈독해진
관계에 분명 금이 갈 테고, 하겠다고 한다면 십중팔구 천덕꾸러기
같은 일이 돼 이리 치이고 저리 치여 시간만 질질 끌고 좋지 않은
결과를 만들 것 같아 난감한 표정만 지었다. "홍 실장 맘대로
만들어도 돼." 해주기만 한다면 시간과 경비 그리고 그 어떤
디자인도 다 받아 줄 수 있다고 장담을 하시는데 고사할 수 없어
못내 고개를 끄덕였다.

　　　오랫동안 한 분야에서 일을 했으니 이렇게 관계를 맺는
사람들이 있다. 기획자나 편집자들은 일터가 가까워 왕왕 밥도
같이 먹는 사이지만 인쇄소나 제본 그리고 후가공소에서 일하는
분들은 일이 생겨야 얼굴을 보니, 오랜 시간 만났다고 하더라도

251

흉금을 털고 이야기를 나눠 본 적이 드물다. 게다가 그분들의 일터는 시간이 가면 갈수록 자꾸 서울에서 멀어진다. "언제 밥 한번 먹지요." 혹시나 하는 안부 전화에 통화를 끊으며 뜻 없는 말을 남기곤 이내 잊고 사는 분들이 궁금해졌다. "사장님은 이 일을 시작한 지 얼마나 되셨어요?" 몇 달 만에 전화를 걸어 황당한 질문을 하는 나를, 그래도 반갑다, 어디냐, 시간은 괜찮냐 하시며 마음을 잡아당긴다. 묶여 있는 몸이라 어쩌지 못해 보고 싶다는 한탄만 연거푸 쏟아 내니 인사치레로 드린 전화가 부담스러워졌다. 이 분야의 제조업이란 기계가 돌아가는 시간에는 작업자가 그 옆을 떠나지 못한다. 늘상 디자인 작업을 노가다라 푸념하지만 하루 종일 작업에 매달려 있는 것은 아니다. 틈만 나면 땡땡이도 치고 요령과 편법을 부려 마감 시간도 미루고 심지어 핑계 거리를 만들어 잠적을 하는 만행을 저지른다.

　　날도 좋은데, 오늘 일 접고 업체 위문 방문을 해 볼까나? 빡빡한 시간을 풀어 마음을 놓으니 후련하기까지 했다. 마음이 중요하다. 바쁜 일정을 소화하기 위해 길 막히는 서울에서 뺑뺑이를 돈다고 일이 제때 처리되는 것도 아니다. 거리가 멀다고 시간이 걸리는 것도 아니다. 점심시간 즈음의 자유로는 한가하다. 그 속도를 즐기며 하는 운전은 오히려 스트레스가 풀리는 드라이브가 된다. 반 시간 정도, 피로 회복으로 그만인 거리를 운전해 인쇄 후가공 공장을 들어서니 시골 농장을 방문한 기분이다. 공장 한 편에는 텃밭도 있다. 사장님은 흔한 커피대신 밭에서 자란 오이를 소매에 쓱쓱 닦아 뚝 잘라 건네신다. 청정 제품이라고 자랑스럽게 당신의 일상을 이야기하시며 내 근황을

물으셨다. "경제가 안 좋다고 한탄한다고 나아지겠나, 내가 사는
방법을 바꿔야지." 즐겁게 사는 것이 최고라고 힘주어 강조하시며
재미있는 일이 있으면 같이 좀 하자고 호기 넘치는 제안도 하셨다.

사장님은 업계에서도 소문난 공부벌레다. 한창 공부할 나이엔
좀 놀았단다. 학교 밖으로 집밖으로 나가 놀다보니 세월이 훌쩍
흘러 이 산골에 들어와 살고 있다고 호탕하게 웃으신다.
"일이 재미는 있는데, 아는 게 없어서……." 그래서 공부를 하기
시작하셨단다. 외국에서 인쇄기기 전시를 하면 놓치지 않고 찾아가
사전 펼쳐가며 공부를 하신단다. 새로운 공정이 나오면 제일 먼저
매뉴얼을 구해 밤새 씨름을 하신단다. 요즈음 인쇄 방법에 신기한
기술이 많이 있다며 그동안 작업하신 샘플들을 보여주시고는
연신 내 표정을 관찰하신다. 자고 나면 새로운 기술이 개발되는
세상이지만 처음 해 보는 방법에 시행착오를 겪지 않겠다고 하는
보수적인 성향과, 단가가 올라가지 않을까하는 우려로 선뜻 과거의
생산 기술과 방법을 바꾸려고 들지 않는다. "인생이 지루하면
연애를 하거나 도박을 해 사고를 치지 않겠어?" 지루해진 일상을
변화시킬 요량으로 고리대금을 빌려 새로운 기계를 들여놓았지만
시절을 잘못 만나 놀고 있는 기계들이 즐비하다.

디자인이란 예술 더하기 새로운 기술이다. 디자이너가
가지고 있는 예술적인 가치를 손으로 뚝딱거리며 만드는 시절은
지났다. 시대에 맞는 산업 기술을 받아들여 실용 가치가 있는
물건을 만들어 내야 한다. 디자이너는 새로운 기술에 대한
상식을 키워야 하는데 디자인 후반 작업을 하는 업체들이 서울과
멀어지면서 관계가 소원해진 만큼 정보를 업그레이드 할 기회가

사라진 것이다. "많이 배우고 갑니다." 마음 같아서는 밤새도록
그간 변화한 기술과 표현 방법들을 술 한잔하며 배우고 싶지만
서쪽으로 기우는 해는 내 그림자를 서울로 향하게 한다. 텃밭에
뛰어다니는 닭 한 마리 잡아 저녁을 하고 가라는 제안을 만류하고
자리를 털고 일어나며 아쉬움만 표현한다. "조만간 또 올게요."
작업실로 돌아와 내 현실을 되짚어 본다. 흔치 않지만 요즈음
들어 내 작업이 뒤처진다는 핀잔을 듣는다. 클라이언트가 당연히
회의에 참석해야 한다고 요구하는 연차가 있는 디자이너 부르면
달려간다. 내가 하는 일의 비중이 점점 더 디자인 전반 작업으로
치우치다 보니 후반 작업에 소홀해지며 작업의 결과가 기대에 못
미치는 현상이 발생한다. 확 때려치우고 싶다는 생각마저 들고
현실 도피를 떠올린다. "몇 년 유학을 갈까?" 비현실적인 발상의
끝은 신세 한탄일 뿐이다.

 신세타령은 한 소절 지나가기 전에 끝내는 것이 바람직하다.
개갈 없는 정답 찾기는 그만두고 스트레스 해소용으로 심술이나
부릴 요령으로 적당한 인물을 찾았다. 이때 디자이너에게 적당한
대상이 편집자나 기획자다. 정철욱이 딱이었다. 이 친구도 일을
시작할 때 클라이언트에게 제안서나 기획서를 만드는 역할을
하니 나와 같이 디자인 후반 작업에는 문외한이고, 또 디자이너가
알아서 하겠거니 먼 산 구경하듯 한다. 밥은 괜히 사는 것이
아니다. 얼굴 마주보고 답을 찾아보자고 자리를 만드는 것이다.
나는 식사를 마치고 차 한 잔 더 사며, 붙잡아 놓고는 고민스러운
표정으로 한숨을 지었다. 이제 진검 승부는 시작되었다. 물귀신
작전, 머리 좋은 놈을 잡아들이려면 좋은 머리를 돌릴 수 있는

구실을 주어야 한다. 나는 업체에서 받아온 신기한 샘플을 보여주며 편집자인 정철욱의 눈을 홀린다. 샘플을 만지작거리던 정철욱의 눈은 빤짝거린다. "비싸겠지?" 못내 아쉬워 샘플을 내려놓으며 '신 포도'론으로 마감하려 들 때 그 틈을 비집고 들어간다.

"내가 디자인하면 실비로 해 주겠다는데……." 비싸 보이는 후반 작업을 하려면 내가 하는 일을 같이 하면 된다는 충동질에 못 이기는 척 넘어왔다. "내가 뭘 하면 되는데?" 뻔한 걸 묻는 정철욱의 얼굴에 나는 새삼 염불을 외운다. "나는 디자인을 할 테니, 너는 글을 쓰거라." 내가 궁금해 하는 작업은 나와 같은 분야의 디자이너라면 당연히 궁금해 할 것이다. 정철욱이 궁금해 하는 과정은 그와 같은 분야의 편집자나 기획자라면 궁금해 하는 것이 당연하고 그런 책을 만든다면 사람들이 찾지 않겠어? 다음날 나는 인쇄소에 전화를 걸어 카탈로그를 만들겠다고 자신 있게 말하며 조건 한 가지를 확인했다. "내 맘대로 만들 겁니다."

이번 작업을 물귀신이라고 명명했다. 그리고 내가 아는 업체들에게 전화를 돌렸다. 우선 책을 만드는 데 가장 비용이 많이 들고 또 써 보고 싶었던 종이가 많이 있지만 나조차 현실의 벽을 넘지 못해 손가락만 빨았던 재료를 산더미같이 쌓아 놓고 장사를 하는 담당자에게 전화를 했다. "어차피 너희들도 새로운 종이가 나오면 샘플집을 만들어 돌리잖아." 그만큼만 달라고 했다. 그럼 디자인비는 물론 인쇄도, 후가공도 공짜라고 했다. 요즈음 같은 엄동설한에 공짜라는 말의 위력은 천리를 갔다. 호기심에 가득 차 디자인을 해 보겠다는 젊은 디자이너부터 각 단계마다 자신이

가지고 있는 기술로 만들어 보겠다고 하는 업체 담당자들이 줄을 서기 시작했다. 대학에서 디자인 강의를 하는 교수도 연락이 왔다. 학교엔 인쇄 시설이나 후가공 시설이 없어 학생들에게 설명하기 갑갑할 때가 한두 번이 아닌데, 책을 만들면 교재로 쓰고 싶다고 했다. 인쇄소 카탈로그를 만들어 달라던 쑥스러운 일은 묘한 방향으로 선회를 하더니 눈더미처럼 불어났다.

　업체에서 만드는 카탈로그는 업체가 하고 싶은 말을 잔뜩 집어넣어 만드니 배송과 동시에 쓰레기 통으로 직행할 운명이다. 홍보 전단지처럼 만드니 그 모양새도 볼품이 없을 뿐더러 값 나가는 선수들이 작업을 할 리가 만무하고 비용 또한 길바닥에 버리는 짓이다. 나는 전문가들의 호기심을 빌미로 업체에게 재능 기부를 권했고, 업체들은 전문가들이 가공하는 글과 디자인을 받아 최고의 재료를 써서 최적의 제작 과정을 보여주는 작업으로 만들었다. 디자인으로 인상을 바꾸자. 카탈로그가 아니라 단행본으로 만들자. 모든 내용을 생산자 언어에서 소비자 언어로 바꾸자. 본문은 디자인 작업 방법과 재료, 과정, 비용으로 서술하며 가급적 연차가 낮은 디자이너나 편집자들이 궁금해 하는 내용으로 취재하기 시작했다. 대상을 학생에서부터 초보 출판 관련 작업자로 정하니, 이구동성으로 몰려들었던 업체와 단행본을 제작하기에 비용 차이가 나는 과정이 자연스럽게 정리되었다.

　어찌 보면 이런 일은 밥상에 숟가락 하나 더 얻는 것에 불과하다. 하나의 제품을 만드는 전 과정을 혼자 할 수 있는 일은 거의 없다. 지금 세상은 모든 단계마다 전문가들이 일을 담당하고 있다. 그 단계마다 새로운 기술이 개발되고 노하우가 만들어지지만

현실은 서로 소통하기 어렵게 흘러간다. 정보를 사고파는 시대에 그 가치를 제대로 보여줄 수 없다면 이미 그것은 디자인이 아니다. 디자인이란? 이름이 있고 가격을 만드는 일이다. 카탈로그라는 찌라시 운명으로 태어날 뻔한 이 책은 물귀신 작전이란 미명아래 행해진 디자이너의 발상으로 말미암아 전문가들의 이름을 달고 정가를 붙인 단행본으로 만들어졌다. 고로 디자인은 팔자를 바꾸는 일이다.

처음 디자인 의도는 두 권의 책으로 내용을 구성하는 것이었다. 페이퍼백과 하드바운드 제작 방법으로 나누었다. 디자인 과정도 차이가 좀 있고, 무엇보다도 제작비가 다르기 때문이었다. 여러 업체들과 팀을 꾸려 회의를 했다. 이상적으로 책을 만든다면야 더 없이 좋겠지만, 현장에서 가장 필요한 페이퍼백을 먼저 만들어 보기로 결정했다. 가장 싼 비용이니 가장 빨리니 하는 선정적인 문구는 빼기로 했다. 그 말은 장사꾼의 언어지 장인의 언어는 아니기 때문이고, 이 일을 한번으로 끝내고 싶지 않다는 모두의 의지를 강력하게 반영한 결과였다. 디자이너로 요란하게 산다는 말을 듣는다. 해 달라는 대로 하지도 않고, 돈 들고 일해 달라고 찾아가 봐야 면박만 받는다고도 한다. 나를 두고 하는 말인 줄은 알겠는데 나는 정말 억울하다.△

책이 팔린다. 서점에서 팔린다.
책을 만들면서 내심 기대도
했었지만 과연 이런 책을 누가
살까 싶어 몇 권 찍지 않았다.
"에이, 더 찍을걸."
업그레이드 버전을 만들어
봐? 마음 한편에서 작은 싹이
자라고 있다.

"꼭 디자인은 홍 실장이 해 주세요."
금융권에서 이름을 날리는 윤 회장이
특별히 시간을 내 하시는 말씀이라
거부하기 힘들었다.
"저는 사진집이라고 표지에
사진을 쓰고 그러지는
않습니다."
디자인 총론에 관한
지론만을 허락받고는
디자인을 했다.
윤 회장과는 별 이견
없이 단번에 디자인이
통과가 되며 순풍에 돛
달고 일사천리로 진도가
나가는가 했다. 아뿔싸!

호사다마도 이런 난국이 없다. 제작을 담보
받지 못한 디자인은 정말 뒤웅박 팔자다.
인쇄·제작 할 때 꼭 나갔어야 했는데…….
후회해도 소용없다.
"괜찮은데……." 위로의
말씀이 들렸지만, 내가 지금
위로 받고 살 나이냐.
어쩌면 이렇게 원래
디자인과는 다른 사생아가
내 눈앞에 보인단 말이냐.
나는 사진 전시 안내 엽서를
만지작거리며 마음을 다
잡는다.
"제작을 하지 않는 디자인은
절대로 하지 않을 테다."

나는 디자인에 대한 글을 쓰기 전,
《아Q정전》을 읽으며 심기를 가다듬는다.
30년 넘게 디자이너로 벌어먹고 산 나에게
그놈의 디자인은 아직도 너무나 어렵고,
또 그 용어가 상식적이지 않기 때문이다.
《아Q정전》을 쓴 루쉰은 디킨스를 대문호라
높이 세우고 자신의 글은 수레를 끌고
다니며 콩국을 파는 잡패들이 쓰는 말
같다 하지만, 나는 루쉰을 디킨스보다
못하다 생각해본 적이 없다. 그의 글은
나에게 전형이다. 루쉰은 이름 석 자도
제대로 모르는 '아Q'에 대해 '정전'을 쓴다.
루쉰이 알고 있는 건 이름 석 자 중 '아' 한
자. 성을 달지 못한 이유, 그리고 마지막
이름자를 'Q'로 쓴 이유를 통쾌하게 밝힌다.
전문가랍시고 말뜻도 제대로 전달할 수
없는 단어들을 함부로 내뱉는 몇몇을
떠올리며 읽으면 스트레스가 확 풀린다.
이내 나에게 그런 치장은 없는지 돌아보게
하며 내 손끝을 차분하게 만든다.
〈아비정전〉이라는 영화가 있다. 비록
영화는 흥행에 참패했지만, 주인공 '아비'의
바른 기록이라는 생각을 하며 나름 영화를
재밌게 보았다. 참패한 이유를 사람들이
루쉰의 글을 읽지 않았기 때문이라고
생각했다. 《아Q정전》 역시 서점에서 눈에
잘 띄지 않는 책 중 하나다. 그런 책들이
수두룩하지만 절판의 위기를 넘기고
오랜 시간 살아 있는 것을 보면 독자들이
인정하는 또 다른 가치가 느껴진다. 책이
그런데 디자인이야 오죽할까? 사람들은
디자인을 마치 '피에로' 의상처럼 취급한다.
알록달록하고, 예쁘고, 갖고 놀다 지치면
내버리거나, 부숴버리는 장난감 같은.
'정전'의 논리로 설명해도 시원치 않을 판에
자신들이 알고 있는 상식으로 이야기를
하라니 미치고 팔짝 뛸 노릇이다. 내가
교조적이거나 선민의식이 있어서가
아니다. 세상은 디자인을 설명하라
아우성인데―내 입장은 루쉰과 같은데―내
작문 수준이 그의 발꿈치도 못 따라가니
벙어리 냉가슴만 앓다가 심호흡 한 번하고
《아Q정전》을 읽는 것이다. 디자인에 관한
'정전' 한 권이 없는데, 부단히 갈고 닦으면
언젠가 '정전'은 아니더라도 '디자인 열전'
정도는 쓰지 않을까 해서다.

가로의
낭만을 찢는
세로의 성급함

숲속에 사원을 지은 것인지 사원을 짓고 숲을 꾸민 것인지.
앙코르와트의 사원은 나무가 자라고 있다. 마당에서 자라고
담장에서 자라고 안방 한가운데서 자란다. 500년 동안 맘대로
자랐으니 이제 사원의 주인은 그 나무들이다. 나무를 뽑아내면
사원은 무너진다. 이런 이야기를 디자인하고 싶어졌다.
너의 독서 습관에 날카로운 똥침을 찔러주마.

"내용이 그렇게 좋으면 책으로 만들어 팔아 보지?" 전시를 기획하는 회의 중에 누군가의 입에서 툭 튀어 나온 말이다. 회의를 시작할 때엔 일이 그렇게까지 발전될 줄은 예상 못했다. 상황은 이랬다. 해외 여행이 빈번해지고 사람들은 선진국뿐만 아니라 세계 여러 나라 관광에 관심이 높아졌다. 그중에도 앙코르와트는 전시 기획자들에게는 매우 흥미로운 주제로 등장했다. 한때 번성했던 문명이 갑자기 멸망하며 500년 이상 숲속에서 비밀스럽게 숨어 있다 발견된 것이다. 보통의 문명이 그 정도면 폐허가 되어 볼품이 없으련만 앙코르와트는 달랐다. 캄보디아 정부도 국제적 홍보를 위해 적극적으로 앙코르와트 유물을 전시했다. 회의를 하면서 내용을 들어보니 앙코르와트에 가 보고 싶어졌다. "책을 만들려면 한번 가 봐야 하는 거 아닌가요?" 농담 반으로 던진 내 말이 회의를 하는 모든 사람들을 앙코르와트로 떠나게 했다. 책상 위에서 진행되던 지루한 회의는 갑자기 화기애애해졌다. 디자인을 하다 보면 이런 횡재를 하게 되는 경우가 있다.

태국 방콕 공항을 거쳐 프놈펜에서 하루를 보냈다. 다시 비행기를 타고 앙코르와트 옆에 시암립 공항에 내렸다. 지금은 공항을 다시 지어 그나마 비행장답다고 한다. 당시만 해도 강원도 어디 산골짜기에 있는 시외버스터미널만도 못한 시설에 비행기가 내렸다. 비행장부터 앙코르와트까지 놓인 길은 하나. 물론 포장도 안 된 길이다. 우리를 앙코르와트로 안내하던 현지인이 버스 안에서 농담을 했다. 학생들이 배낭 여행을 많이 오는데 방콕에서부터 숲속 길을 따라 트럭을 개량한 버스를 타고 들어온다. 포장이 안 된 울퉁불퉁한 길. 트럭 짐칸에 나무로 만든

긴 의자에 앉아 그 길을 따라 앙코르와트까지 들어오면 영락없이
엉덩이들이 퍼렇게 멍이 들어 있단다. 더운 지방이니 반바지
차림으로 돌아다니다 보면 그 퍼런 멍이 다리로 내려와 곤장을
맞은 것 같은 뒷모습을 많이 볼 수 있다고 했다.

그에 비해 우리는 '모래내 가는 버스'를 타고 앙코르와트로
편하게 갔다. 모래내 가는 버스. 우리나라 시내버스가 낡으면
캄보디아로 수출된다. 그 똥차를 수리해서 관광버스로 사용을
한다. 그런데 한국에서 왔다는 것을 정확하게 밝히기 위해
시내버스에 붙어 있는 안내판을 고스란히 붙여서 운행한다.
현지인들이 '한국제'라면 환장을 한단다. 재미있는 풍경이다.
앙코르와트 현지 주민이 환장하는 그 고물 버스를 타고 우리는
앙코르와트 유적을 보며 정말 제대로 환장을 했다. "역시 디자인을
제대로 하려면 이렇게 현장 답사를 해줘야 해." 나중에 날밤을 샐
지언정 지금 눈앞에 펼쳐진 앙코르와트의 풍광은 끝내줬다.

4박 5일의 환상여행 다음 내 앞에 놓여 있는 숙제. 이제
책을 만들 차례다. 그 좋았던 여행이 눈앞에 아른거리고 일이
손에 잡히지 않았다. 같이 작업하는 디자이너들의 눈총이
따갑기만 하다. 혼자 갔다 왔다 이거지! 그럴거면 지 혼자 만들지?
기획회의하는 사람만 아니라 관련된 모두가 가 봐야 한다고
난리다. 나도 핑계를 만들어 또 가고 싶어진다. 결국 세 번이나
다녀오고서야 모두가 불만 없이 책을 만들기 시작했다.

책은 문명의 형태다. 자연의 형태는 가로로 길다. 문명의
형태는 세로로 길다. 풍경 사진은 가로로 길게 찍는다. 건물은
세로로 길게 찍는다. 가로로 긴 풍경 사진은 사람들의 마음에

휴식을 준다. 세로로 긴 사진은 사람을 긴장하게 만든다.
그러니까 일하게 만들고 경쟁하게 만든다. 책의 꼴은 세로로
길다. 앙코르와트에서 받은 느낌은 가로로 한없이 긴 시간과
공간의 여유다. 그 여유를 책에 담으려면 아무래도 세로로 긴 꼴은
어울리지 않는다. 그렇지만 책을 가로로 길게 만들면 불편하다.
서점에 나가 책을 보면 거의 모든 책이 세로로 길다. 모난
돌이 정을 맞는다고 문명화된 우리 서점에서는 가로로 긴 책을
인정하지 않는다. 유통하고 분류하는 데 귀찮아한다. 우리의 삶은
그 정도를 인정할 만한 여유가 없다. 그래서 편법을 썼다. 표지는
마치 세로로 긴 책처럼 만들었다. 그리고 내용은 가로로 길게 원
없이 만들었다. 앙코르와트를 정말 잘 표현했다고 세간의 칭찬도
받았다.

　　그런데 이게 웬일인가. 며칠 후 서점에서 부정적인 반응이
올라오기 시작했다. 사람들이 책을 자꾸 찢는다고 했다. 책을 보는
습관이 묘했다. 책을 들고 휘리릭 넘기려고 하는데 책이 가로로
묶여 있으니 책장이 넘어가지 않는단다. 강제로 넘기려고 하니
힘에 못 이겨 책이 찢어지는 것이다. 마음이 휑. 그리고 아프다.
조금만 겸손해지면 광활한 지평에 펼쳐진 자연과 그 속에 펼쳐져
있는 멋진 유물들을 즐길 수 있을 텐데……. 디자인은 사람들의
습관을 따라야 한다. 디자인이 교조적이면 분명 실패한다.
디자인을 하다보면 이 문제의 경계 어디쯤에서 방황할 때가 있다.
과연 세로로 평범하게 책을 만들어야 할지 아니면 내용을 따라
습관을 어겨야 할지.▲

서점에 깔렸던 책들은 여지없이
부상병이 되어 반송되었다.
우리나라 서점은 가로로 긴
책을 거부한다는 생각에 본문을
가로로 디자인하면서 표지는
세로로 긴 형태로 디자인 했다.
독자들은 무심하게 습관대로
책을 펼쳤던 것이다. 당연히
표지가 찢어지고 책을 펼쳐
보려던 독자는 슬그머니 찢어져
버린 책을 내려놓고 사라졌다.
결국 책을 랩핑했다. 책값을 내기
전에는 본문을 볼 수 없다. 책을
소중히 다루지 않으니 어쩔 수
없다. 각박한 세상이다.

가
로
의
낭
만
을
찢
는
세
로
의
성
급
함

기대하지 않은 돈이 생겼다.
이 돈으로 무엇을 하겠나?
맛있는 거 사 먹을까? 나는
디자인 작업을 한다. 도록
만들라는 돈을 받아 엽서도
만들고 포스터도 만든다. 디자인
비용이 비싸다고 읍소하는
클라이언트를 설득하는 방법 중
서점에서 팔아 보자는 제안만큼
최고의 방법은 없다는 생각이다.
자신의 디자인에 소신이 있다면
이 방법을 강추한다.

建築心理入門 —— 世界建築平論시리즈 ①

小林重順 著・延濟振 訳

일본이 서양 문물을 적극적으로 받아들이기 시작한 19세기 말, 그들은 스스로 '동양의 관문'이라고 정의했다. 관문? 서양이 아시아를 착취하려고 들어올 때, 문지기를 하면서 통행세를 받으려고? 아니면 길 안내를 하며 '삣찌(수수료)'를 뜯으려고? 아니다. 서양이 어떤 방법으로 동양을 착취하는지 눈여겨보려던 것이다. 그들의 최우선 과제는 빨리 개화해야 한다는 것이었다. 그래야 서양에 합승해 아시아 한쪽이라도 먹을 수 있다고 판단한 것이다. 서양의 지배 세력과 야합한 일본은 어느 날 갑자기 통치자를 '천황'이라 칭하고, 중국의 황제를 깔보기 시작했다. 일본 국민을 하늘의 민족으로 격상시켰다. 그리고 그들은 발전한 서양의 본질을 파악하려고 사절단과 유학생이란 이름으로 정보 스파이를 세계로 파견했다. 제2차 세계대전의 시발인 '대동아전쟁'을 꿈꾸기 시작할 때 즈음 일본은 중대한 결정을 내렸다. 일본이 세계를 지배하려면 일본 국민부터 그에 걸맞은 지식을 갖춰야 하는데 실상은 대부분 '무지렁이'였다. 이대로 전쟁을 일으켰다간 그 야심찬 꿈을 이루기는커녕, 서양 양아치들의 놀림감이 될 것이 뻔했다. 그래서 그들에게는 20세기를 지배할 '하늘의 민족'을 교육할 만한 '그 무엇'이 필요했다. 어떻게 하면 짧은 시간에 많은 지식을 국민에게 녹일 수 있을까? 그들이 내린 답은 '신서'였다. 그래서 세계의 알토란 같은 지식을 일본어로 번역해 신서라는 저렴한 양식으로 국민에게 대량 살포했다. 자원이 부족해 책의 꼴은 아주 작은 크기로 제한되었고, 정부 보조금이 지급되어 가격은 누구나 경제적 부담 없이 살 수 있을 만큼 쌌다. 또 일본 정부가 앞장서서 책을 팔았다. 일본이 자랑하는 신서의 스타일은 비록 서양의 페이퍼백을 베낀 것이지만, 일본의 근대화 과정에서 핵심적인 역할을 했다.

내가 중학교에 들어간 때는 유신 혁명이 일어났던 1972년, 다음 해였다. 당시 우리나라 정부는 '유신'으로 온 나라를 발칵 뒤집어 놓고 전국 학교에 일본의 신서를 닮은 '자유 교양 도서'를 대량으로 살포했다. 학교에서 단체로 구매했던 도서 보급 사업은 그야말로 국가적인 사업이었다. 시장에서 큰 대야에 생선을 떠다 파는 어머니께서 좌불안석일 정도로 책값은 3개월 월사금보다 비쌌다. 이 책은 표지나 본문의 양식이 문고판을 따랐건만, 가격만큼은 달랐다. 못살던 시절, 자식만큼은 잘살았으면 하는 소망에 학교에서 하라는 것은 무조건 따라야만 했던 그때, 버스도 입석은 15원이었고, 좌석은 25원이었던 시절, 삼중당 문고가 100원, 좀 두꺼우면 150원 정도였던 시절을 보낸 50대라면 기본 300원이 넘는 이 책을 모르지 않을 것이다. 전국의 까까머리 학생들은 입시 수준의 강도로 책을 읽어야 했다. 내 경우만 하더라도 그 책들을 읽고 숙제로 독후감을 내야 했고, 결과는 국어 성적에 반영되었다. 뺑뺑이를 돌려 중학교에 가고 고등학교에 가던 세대이니 성적이 뭐 그리 대수냐, 라고 여길 수도 있지만, 그땐 무서운 '사랑의 매'가 있었다. 당시 우리나라 단행본 디자인에는 두 가지 커다란 줄기가 있었다. 20세기 중반부터 서양에서 들어온 새로운 조판 방법인 가로쓰기 디자인과 지금은 사라지고 거의 볼 수 없는 전통적인 방법인 세로쓰기 디자인이 그것이다. 그에 따라 제본도 왼쪽부터 오른쪽으로 글을 읽는 왼쪽매기(좌철, 左綴)와 오른쪽에서 왼쪽으로 책장을 넘기는 오른쪽매기(우철, 右綴)가 있었다. 경제적으로는 어려운 시절이었지만, 문화적으로 지금보다는 다양한 면을 찾을 수 있다.

700쪽의
시집

시집 판형이라고 불리는 크기가 있다. 30절 판형이라고 한다.
일반적인 책보다 가늘고 기다란 형태다. 시집에 많이 사용되어
붙여진 이름이다. 거의 대부분의 시집이 이 형태다 보니 누구도
다른 형태를 상상하지 못한다.
그런데 나는 왜 다른 생각이 들지? 시를 묶어 책을 만들면
시집이다. 시가 한편이 들어 있든 열편이 들어있든 시집이다. 누가
시집을 1센티미터가 되지 않은 두께 속에 가둬 놓았단 말인가.

디자인을 하려면 고집이 있어야 한다. 사람들과의 관계에서 부리는 고집을 말하는 것이 아니다. 아이디어를 발전시키고 최종 결과물을 만들어 내기 위해서는 마음이 흔들리지 말아야 하기 때문이다. 일을 진행하는 동안에 주변에서 잘했다고 칭찬을 해도 건방진 마음을 갖지 말아야 하며, 혹평을 하거나 비난을 해도 흔들리지 말아야 한다. 나는 그런 고집이 있다. 둘째가라면 서러울 정도니 일을 할 때마다 번번이 여러 사람 괴롭힌다. 알면서도 그러는 놈이 제일로 나쁘다는 것도 알지만, 괘념치 않는다. 왜냐하면 그 누구보다도 나 자신을 괴롭히기 때문이다. 디자인 업종에서 선수가 되면, 그건 더 이상 괴로움이 아니다. 일을 노동이냐 운동이냐로 보는 차이는 마음에 있는 것처럼, 그 고통을 창작이라는 멋진 결과로 빚어내기 때문이다. 그런데 살다보면 이런 나에게도 사심이 들 때가 많다. 내 입장에선 별것 아닌데, 사람들에겐 제각기 나름의 시각이 있는지라 같은 것을 보아도 불합리하다고 생각하거나 심하면 오해를 한다. 한마디로 그 상황이 대략난감인 것이다. 그건 그렇다고 치고……

　"이런 책 어뗘세요?" 신출내기 출판사 사장이 일본 철학책 한 권을 쑥 내밀며 내게 의견을 물었다. 의견을 물은 것이 아니라 이번에 만들 책을 그 책처럼 하자는 의도가 분명하다. 이럴 때 거의 모든 디자이너는 자존심이 상한다. "베끼자고?" 나는 그 양반 얼굴에 눈길 한번 주지 않고 책을 이리저리 훑어보며 말을 뱉었다. 사실 그것이 베낀다고 단정할 수는 없는 것이다. 디자이너는 디자인을 하고, 인쇄소에서는 인쇄를 하고, 제본소에선 제본을 하는데, 디자이너가 디자인만 하면 되지, 인쇄니 제본이니 뭘

집적대냐는 것이 우리나라의 디자인 현실이니까. 지금 내 눈앞에
놓여 있는 책은 일본에서 만든 책이다. 그러니까 디자인도
나까무라 상이 했지만, 인쇄도 나까무라 중에 어떤 놈이 했고,
제본도 그 나까무라 중 어떤 놈이 했을 것이다. 디자이너는
디자인만 달리하면 되는 것이지 인쇄나 제본은 따라 해도
무방하다는 것이 그 신출내기 출판사 사장의 의견이다.

언제부턴가 책을 디자인할 땐 인쇄, 제본, 후(後)가공 같은
단계는 디자이너의 손에서 멀어졌다. 돈 주는 놈한테 머리
굽힌다고, 제작 업체에서 내 말발이 먹히지 않기 시작했다.
디자인을 완성하기 위해 밤을 새면서도 힘들거나 섭섭하지 않았던
것은 죽이 되든 밥이 되든 만들고 싶은 대로 만들 수 있었기
때문이었는데, 어느 새 차포 떼고 장기 두는 기분이 된 것이다.
그런데 이젠 출판사 사장의 그런 도발적인 행동까지 내 생전에 볼
줄이야. '그냥 확, 판을 깨? 에이, 어린 놈 앞에서 똑같이 행동하면
나이 값도 못하는 거지.' 대신 한숨만 서너 번 푹푹 내 쉬었다.

도대체 저놈은 뭐가 좋아서 저 책을 들고 왔을까? 시간을
두고 바라보고 있으니, 내게도 사심이란 놈이 홀라당 들어왔다.
"아, 그거구나?" 제본 마감 깔끔하고, 인쇄 선명하며 책이 점잖아
보였다. 오랫동안 못 만났던 숨겨둔 애인을 만난 기분마저 들었다.
난 절대 친일파는 아니지만, 그들의 제본 기술은 정말 세계
제일이다. 우리가 아무리 장인정신이니 손기술이 뛰어난 민족이니
외쳐대도 그건 박물관 구석에 먼지가 쌓이도록 방치해 놓았다가
이바구질할 때나 쓰는 것이고, 만들어 낼 땐 대충대충 빨리빨리,
또 돈 들고 흔드는 것들은 싸게싸게 이게 현실이다. 그런데 다시

한 번 말하지만, 일본에서 만든 책은 일본에서 만든 인쇄기로,
일본에서 만든 종이에 인쇄를 했을 것이고, 일본에서 만든
제본기가 책을 만들었을 것이다.

　　책이 안 팔린다고, 그래서 돈이 없다고, 근데 책은 잘 만들고
싶다고 디자이너들에게 궁상떨며 디자인비를 깎는 세상에, 일본
책을 가져와 그대로 만들겠다는 생각은 혹시? 맞다. 책을 잘
만들고 싶다는 생각에 일본 종이를 쓰자는 말이다. 그럼 돈은?
종이 값 얼마나 하냐고 걱정 말란다. '이런 미친……. 야! 이
사람아, 술집에서 천 명이 술을 마실 때 한 명이 도서관을 가는
나란데, 그것도 반올림해서(사실은 0.65명이란다). 사치 아냐?
아늑한 공간에서 마시는 양주 값이 책값의 30배인데 책값은
비싸다고 이야기하는 나라다. 그래서 그 국민들의 요구에 부흥해
한 푼이라도 적게 가격을 매기려고 값싼 종이를 찾아 중국 중원을
떠도는 것이 마땅하거늘 이게 웬 봉창 두들기는 소리란 말인가.

　　그냥 살짝 넘겨? 백문이 불여일견. 신출내기 출판사 사장을
꾀어 홍대 앞에 있는 종이 전시장으로 데려갔다. 종이 전시장에
들어서기 전에 도덕적 양심을 걸고 나는 디자이너로서 의무를
행사했다. 국산 종이와는 가격이 분명 다를 것이라고, 그래서
책값이 비쌀 수밖엔 없을 것이라고……. 종이 전시장에 들어선
그 양반, 동물원에 들어선 일곱 살짜리 아이마냥 신기해 어쩔 줄
몰라 했다. 이것도 사고 싶고, 저것도 사고 싶고……. 이 종이,
저 종이를 다 꺼내 들었다. 나는 그 양반이 들고 있는 종이를
빼앗아 다시 제자리에 놓으며 말했다. 천천히 보고 그 종이로
책을 만들면 어떤 모양이 될까 생각을 하고, 또 다른 종이를 보고

책을 상상해 보고 그리고 그 두 생각을 비교해 보고… 나은 것을
선택하고, 또 다른 종이를 보고……. 5분을 생각했을까? 그 양반
손가락이 간지러워 못 버티고 결국 또 종이를 여기저기서 꺼내기
시작했다. 그래, 초보가 다 그렇지. 저리 돈 못 따지고, 책 만들
욕심에 빠져 있으니 조만간 쪽박 찰 일만 남은 것이다.

　　자신의 디자인에 좋은 재료를 사용하고 싶은 마음은
당연지사다. 오랫동안 허접한 재료에 어떻게 하면 그 허접을
가릴지 꼼수를 쓰고 살아왔으니, 이런 재료는 그야말로 명절날
먹는 '이 밥에 고깃국' 같은 셈이다. 이 책을 만드는 일은 이제
자존심 상하는 일에서 신 나는 일이 된 것이다. 종이 전시장을
나온 신출내기 출판사 사장은 마냥 싱글벙글이다. 나도 입가에
미소가 돈다. 그런 내 모습을 바라보며 그 양반, 순진하게
말씀하신다. "우리 오늘 멋진 종이도 골랐는데, 장소도 장소니만큼
멋진 곳에 가서 맥주 한잔 어떠신지요?" 우리는 어깨동무를 하며
홍대 앞에서 요즘 제일 잘나가는 카페 골목으로 향했다. 한낮의
카페는 한산했다. 맥주 한 잔을 시킨 어린 출판사 사장은 꿈에
부풀어 마구 조잘댔다. "그래도 가제본은 해 봐야지?" 종이만
보고도 책이 다 만들어진 것처럼 기뻐하는 어린 출판사 사장의
즐거운 마음에 찬물을 끼얹기는 싫었지만, 어쩔 수 없었다. 일본
책과 똑같은 종이도 구했는데, 미리 책을 만들어 볼 필요까지
있을까? 방심은 금물이다. 왜냐하면, 재료의 문제가 해결됐다고
시간의 문제가 덩달아 해결되는 것은 아니기 때문이다. 그
어떤 일도 마찬가지지만 책을 만드는 과정은 시간이 돈이다.
무구정광다라니경이니 직지니 하는 출판 대국의 후예로서

가져야만 하는 자존심은 시간의 경제학에 무시당한지 오래다. 무조건 싸게, 그리고 빨리 만들어야 한다는 가치관은 종이의 특성조차 개무시하고 달리기 일쑤다.

종이는 습기에 민감하게 반응한다. 다시 말하면, 풀을 발라 붙이고 얼마만큼의 시간 동안 책을 눌러두느냐가 상당히 중요하다. 시간 계산을 잘못하면, 혹은 급한 마음에 빨리 만들면 책 표지가 휘어져 헤벌쭉 벌어진다. 참으로 보기 싫은 꼬락서니가 된다. 내 신중한 얼굴 표정에, 어린 출판사 사장은 새삼 긴장을 했다. 나는 어린 출판사 사장이 들고 온 일본 책의 표지를 '북' 뜯으며 설명했다. 어린 출판사 사장은 화들짝 놀라 내 손에서 책을 빼앗아 갔다. "표지를 잘 보시게." 어린 출판사 사장이 들고 있는 책은 양장본이었다. 전문 용어로 하드바운드. 책을 오래 보관하기 위해 표지를 두껍게 만든다. 두꺼운 판재 위에 인쇄한 종이를 잘 싸서 덮는 디자인이다. 두꺼운 판재와 그 위를 싸서 발라야 하는 종이는 다른 성질이다. 두 종이는 습기에 따른 팽창률이 다르다는 뜻이다. 자칫 잘못하면 바이메탈의 성질과 같이 습도 변화에 따라 한쪽으로 휘기 십상이다. 그래서일까. 이 책은 표지 속에 들어가는 판재를 아예 쓰지 않고 표지를 싸는 종이를 보통의 종이보다 두꺼운 재료를 사용했다. 그럼 휘어지는 현상은 없겠네? 천만의 말씀 만만의 콩떡이다. 이렇게 만들었을 때 표지가 어떻게 휠지는 정지 간의 며느리도 모르는 일이다. 표지는 안에 내용을 담는 내지 뭉치와 붙기 위해 면지란 놈이 필요하다. 내용이 두꺼우면 두꺼울수록 면지는 튼튼해야 한다. 아니면 무게를 못 이기고 붙인 부분이 쩍쩍 찢어진다. 보통 시집은 200쪽이 넘지

않는다. 나는 오랜만에 시집을 내는 시인에게 두꺼운 시집을
만들자고 꼬드겼다. 그래서 우리가 만들 시집은 시집이 아니라
사전 버금가는 700쪽 두께의 시집이 되었다. 그러니 면지도
튼튼한 종이를 사용해야 했다. 한 번도 안 해 본 작업이 분명하니
가제본은 필수다.

다음 날 저녁, 어린 출판사 사장은 가제본한 책 1권을 들고
시무룩한 표정으로 나타났다. 혹시나 했는데, 역시나였다. 표지는
제멋에 겨워 맘대로 휘어져 있었다. 바다 건너 나라에선 일상으로
하는 제본 방법인데, 우린 해 본 사람이 없으니 시행착오를 할
수 밖에 없다. 일본 책과 가제본한 책을 나란히 놓고 보니 정말
가관이다. 이럴 땐 방법이 딱 한 가지 있다. 제본할 때 옆에 붙어
앉아 같이 작업을 하면 된다. 작업하는 걸 보며 그냥 옆에 있기만
해도 된다. "제본소를 가 본 적이 있나?" 당연히 없다. 그래서 요즘
디자이너들은 제본소가 어디 있는지 잘 모른다. 내가 처음 출판
디자인에 입문했을 때 인쇄소와 제본소는 충무로에 있었다.

충무로! 영화 골목이라고 알려진 동네. 그 영화 포스터를
인쇄하기 위해 삼삼오오 모여들어 인쇄소가 만들어지고 제본소도
따라 들어가 인쇄 골목을 만들었다. 그런 인쇄소들은 부침이
심했다. 충무로라고 불리는 그 동네 이름은 풀 초(草)자의
초동이다. 잡초처럼 무성했다 어느 날 갑자기 시들어 버리는
그런 동네. 행정 구역상 중부 세무서 관할인데, 사업자 등록이
한 달에 기백 개가 생기고 또 기백 개가 망하는 동네라고 했다.
서울의 땅값은 무섭게 올랐다. 제작비는 해가 갈수록 떨어졌다.
수입은 줄고 땅값에 임대료 부담으로 인쇄소와 제본소는

서울 외곽으로 짐을 꾸려 떠나기 시작했다. 인쇄소는 그나마
제본소에 비해 임대료 부담이 덜하다. 제본소는 책을 만들
종이를 쌓아놓을 공간, 책을 만드는 공간 그리고 다 만든 책을
쌓을 공간이 절대적으로 필요하다. 그러니 자꾸자꾸 서울서
멀어질 수밖에 없었다. 그래서 파주에 출판단지가 생겼다.
그곳으로 인쇄소들이 이사를 했다. 그리고 한참이나 더 떨어진
휴전선이 보이는 오정리라는 곳까지 가야 제본소가 나타난다.
내가 오랫동안 거래하는 제본소도 그곳에 있다. 산 속의
제본소. 제본소 사장님은 농담도 잘하신다. 물 좋고 공기가 좋아
피부가 젊어진다고 했다. 그리고 일하는 직원 중 외국인 비율이
50퍼센트가 넘는다. 박봉에 그리 먼 동네로 일하러 갈 한국의
젊은이는 없다는 말이다. 지금 중국말 연습 중이란다. 이대로 몇
년간 가면 또 이사를 해야 하는데, 월북을 할 수는 없는 노릇이고,
중국으로 가야 하기 때문이다. 분명 농담은 농담인데, 농담으로
들리지 않는다. 제본소 사장님이야 산전수전 다 겪고, 아들딸 다
시집장가 보내서 근처 납골당 알아보는 일이 인생 마무리라고
말씀은 하시는데, 제본 일을 하려는 젊은이가 없으니 대략
난감이란다. 사정이 이 지경이니 책이 잘 만들어질 리가 없다.
우리나라 출판 현실의 암담함을 듣고 있는 어린 출판사 사장의
눈망울이 초롱초롱했다. 이 정도면 이불 싸들고 당장이라도
제본소로 달려갈 기세다.
　　세계 제일의 고수는 두 번째 고수를 두려워하지 않는다.
왜냐하면 최고 고수는 두 번째 고수의 눈빛만 봐도 어떤 생각을
하는지 금방 눈치 챌 수 있기 때문이다. 수가 다 읽힌다는 뜻이다.

그런 최고의 고수가 두려워하는 사람은 선무당이다. 배운 것도
없고 경험도 없지만 정열 하나로 밀어붙이는 초보. 초보가 사고를
친다. 사고를 제대로 치면 고수가 못하는 일을 해낸다. 그래, 당신
같은 젊은이들이 조상의 빛난 얼을 오늘에 되살릴 수 있는 거야.▲

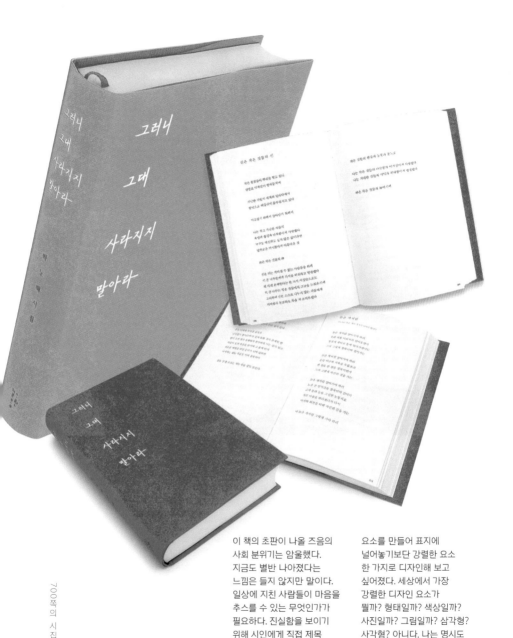

이 책의 초판이 나올 즈음의
사회 분위기는 암울했다.
지금도 별반 나아졌다는
느낌은 들지 않지만 말이다.
일상에 지친 사람들이 마음을
추스를 수 있는 무엇인가가
필요하다. 진실함을 보이기
위해 시인에게 직접 제목
글자를 써 달라고 했다.
요란하게 장식적인 디자인

요소를 만들어 표지에
널어놓기보단 강렬한 요소
한 가지로 디자인해 보고
싶어졌다. 세상에서 가장
강렬한 디자인 요소가
뭘까? 형태일까? 색상일까?
사진일까? 그림일까? 삼각형?
사각형? 아니다. 나는 명시도
14.5의 새빨간 색이라고
생각한다.

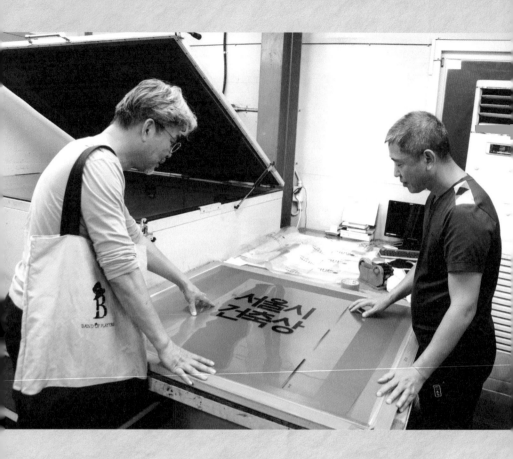

책을 인쇄하는 방법은 다양하다. 그런데 가격 대비 성능이 가장 좋은 방법이 '오프셋' 방식이다. 종이도 모조지를 쓴다. 그게 가격이 제일 저렴하다. 용가리 통뼈도 용빼는 재주 없이 그 방법에 그 재료를 선택해야 하는 시절이다. 나는 이런 기본을 확 무시했다. 내 마음대로 하련다. 세상 어딘가에 나같이 지금의 책 모양새에 지루함과 염증을 느끼는 독자가 분명 있으리라. 그들은 책값이 천 원 정도 더 비싸다고 살 것을 안 사지는 않을 것이다. 나 스스로를 그렇게 위로하며 '사고'를

쳤다. 우선 본문 종이. 책이 생긴 크기에 비해 너무 무겁다. 외국 책은 가벼운데 왜 우리나라 책만 벽돌장처럼 무거워? 그래서 가벼운 종이를 선택했다. 탈칵! 미터기가 올라간다. 그리고 표지 종이. 만날 아트지에 인쇄하고 무광 코팅을 한다. 그 위에 중요한 글자나 그림은 반짝거리는 울트라 바이올렛 코팅을 한 번 더한다. 반환경적이다. 코팅하지 말자. 그럼 경비가 절감된다. 대신 좋은 종이를 쓰자. 아! 복병은 여기에 있었다. 인쇄를 해서 코팅을 안 하는 것까진 좋았는데, 책을 운반하는

중에 표지에 인쇄된 부분이 묻어나고 심지어는 까진단다. 흠집이 난다는 말이다. 손님한테 얼굴을 내밀기도 전에 상처투성이가 된다는 말이다. 새로 만든 책이 중고도 아니고 폐품 수준이 된다? 뜻밖의 난공에 내 일탈의 발상은 좌초 일보직전이다. 이왕지사 이 정도 진도를 나갔는데 되돌아갈 수는 없다. 인쇄가 까진다면 색종이를 쓰면 된다. 그런데 색종이란 놈은 한 가지 결정적인 하자가 있다. 그 색보다 진한 색 외엔 인쇄가 안 된다는 말이다. 안 돼? 그런 게 어디 있어?

다른 방법으로 인쇄하면 되지. 탈칵! 요금이 또 오른다. '실크스크린'으로 결정했다. 옛날 책은 활판 인쇄다. 종이를 만져보면 인쇄된 글자가 옴폭 들어간 느낌을 받는다. 지금 오프셋 인쇄는 종이를 만져도 밋밋하다. 실크스크린은 인쇄된 부분이 볼록 튀어 나온 것을 느낄 수 있다. 그런데 색종이 색이 맘에 안 든다. 빨간 색종이 위에 또 빨간 색을 입히는 인쇄를 하자고 했다. 인쇄소 기장도 담당자도 그 결과에 놀랐다. 저자도 새로 디자인한 책을 마음에 들어 했다.

맺는 글

오밤중에
불켜진
작업실

치킨바베큐		뻔데기볶음	8,000
		뻔데기탕	8,000
	37,000	햄	8,000
먹태	15,000	황도	8,000
한치	10,000	참치사리	6,000
오징어	10,000	포사리	6,000
노가리	10,000	맥주	4,000
계란말이	10,000	소주	4,000
	8,000	소면	

요즈음은 제가 충무로에 마음이 갑니다. 10월 초 선선한 저녁 '충무로 프로젝트' 미팅이 있었습니다. 을지로 두성종이에서 모여 어둑어둑한 충무로 뒷골목을 산책하고 오랜만에 전집에서 막걸리 한잔 했습니다.

제가 혼자 '충무로 프로젝트'를 발상한 원안은 이랬습니다. 과거 충무로는 밤을 잊은 동네였습니다. 탱크도 만들어 낼 수 있는 묘한 재주를 가진 동네였지요. 이예슬씨가 이번에 그러더군요. 요즈음은 로봇 태권브이도 만들어 낸다고. 이 동네가 요즈음은 밤일이 없습니다. 여섯 시가 넘으면 한산하다가 일곱 시가 넘어가면 길거리에 파라솔과 의자들이 하나 둘 나타나면서 어마어마한 길거리 주막이 만들어집니다.

이 동네엔 아직도 수십 년간 판잣집만 한 가게에서 기계 하나에 의지해 책과 패키지 관련 후가공 작업을 하는 분들이 계십니다. 독일에서는 손톱 밑에 검은 때가 수십 년간 빠지지 않도록 이 일을 하시는 분들을 '마이스터' 즉, 장인이라 부르며 존경합니다. 저의 디자인 작업엔 이분들의 손길이 많이 묻어 있었습니다. 그러나 시간이 흐르며 제 일 속에서도 그분들이 멀어져 있는 게 사실입니다. 작업량이 늘어나면서 저도 할 수 없이 서울 외곽에 있는 큰 작업장의 후가공 업체로 일을 옮길 수밖에 없었습니다. 충무로를 잊은 디자이너들은 매일 반복되는 '싸고 빨리'의 쳇바퀴를 돌리며 세상을 한탄합니다.

사람들이 외곽으로 떠나버린 충무로는 빛을 잃었지요. 그러면서 늘 마음속에 걸리는 한 가지 '마감에 대한 퀄리티'입니다. 나이가 드니 이 부분에 대한 아쉬움과 섭섭함은 마음 한켠에

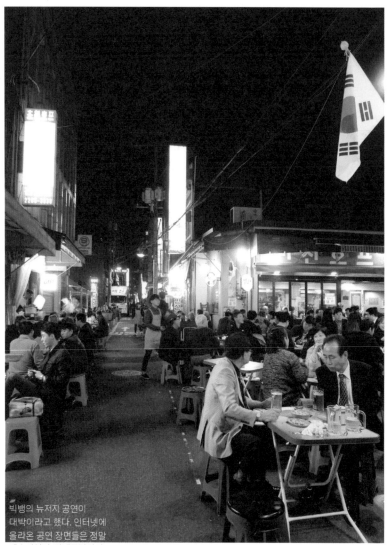

빅뱅의 뉴저지 공연이
대박이라고 했다. 인터넷에
올라온 공연 장면들은 정말
예술이었다. 감개무량하다.
그 예술 같은 공연 장면과는
다른 열기가 충무로에 있다.
을지로 3가 후가공집들의
불빛이 사그라지면서 길거리는
불을 밝힌다.
이 장면 또한 대박이 아닌가.

그늘을 만들고 있습니다.

무심코 충무로를 다시 찾아보자는 생각이 들었습니다. 이야기를 들은 몇몇 분들이 선뜻 같이 하지고 마음을 보탰습니다. 바쁘게 살아가는 분들이라 시간 잡는 게 여간 어렵지 않더군요. 한 달에 한 번 정도? 금요일 저녁이 좋다고 생각했습니다. 빡빡하게 정확한 시간을 정하기보다는 금요일 늦은 오후 정도로 시간을 정했습니다. 고향 가는 기분이 들었습니다. 먼저 오시는 분들은 길거리 주막에서 막걸리를 한잔 하시거나 장인들을 만나 작업에 대한 이야기를 하시면 되지요. 그리고 열정만큼 시간을 보내면 됩니다. 무박 2일이 답일 듯합니다.

이분들의 작업장을 방문하고 실습도 해 보고 명함이라도 한번 같이 만들어 본다면 부담도 적을 듯합니다. 작업이 막히면 막걸리 한잔 걸치며 이분들이 살며 만들었던 작업에 대한 이야기도 듣고, 여러분들이 하고 만들고 싶은 작업 이야기도 들려주면서 가느다랗지만 '끈'을 이어 보려고 합니다. 이 프로젝트의 가장 큰 제약은 이 작업을 할 인원이 제한적이라는 부분입니다. 네 명 혹은 다섯 명밖엔 작업을 같이 할 수 없는 작업장의 조건이라는 것이지요.

이런 이야기를 나누니 제가 초년 디자이너 시절이 떠오르고 늙은이 꼰대 발상에서 신선한 아이디가 마구 떠오르는 느낌을 받았습니다. 이 프로젝트에서 사진을 찍어 보겠다고 그 육중한 체구를 끌고 나타난 한금선 작가, 이화동 언덕에서 이화상점 운영하랴 이제 아장아장 걸어 다니기 시작한 아이 뒤를 보랴 머리 감을 시간도 없는 이예슬 디자이너, 충무로 지도를 만들어

보겠다는 장성환 대표, 방송국 일에 연애할 시간 쪼개기도 벅찬 이자은 피디, 이제 프리랜서 작가가 돼서 시간이 좀 난다고 뻥을 치지만, 2년 치가 넘는 인터뷰 스케줄에 눌려 모인 자리에 얼굴을 비추긴 하지만 앉지도 서지도 못하는 공희정 작가, 퇴근 시간이 지나 제멋대로 모여드는 우리를 반갑게 맞이하는 것도 모자라 언제나 깜짝 선물을 준비하는 두성종이 최병호 이사, 언제나 부족한 예산에 윤활유를 선뜻 내어놓는 시인이 되다만 사사연 전무 이언배, 나 하고 한 살 밖에 차이가 나지 않지만 언제나 깍듯이 형 대접을 하며 자신이 가진 재주를 꺼내 놓는 캘리그라피 작가 강병인, 무엇보다 가장 어린 그리고 예쁜 얼굴로 분위기를 띄우고 더군다나 자청해서 모임에 총무까지 맡겠다고 일어선 안젤라에게 무한 감사를 느낍니다. 또 있지요, 페이스북에 총무로 프로젝트에 대한 글을 올리면 '좋아요'을 언제나 눌러주는 대구의 구 언니, 정릉에 송승연 형님 외 숫자로 표시되는 분들 감사합니다.

그런데요, 이번에 충무로에 가서 새로운 것을 느꼈습니다. 어두운 충무로 건물들 2, 3층 혹은 그 위에 사람 냄새가 나는 것이 아니겠어요. 그것도 예술혼이 담긴 향기요. 그래서 물었더니, 저보다 한참 어린 이자은 피디가 고개를 도도하게 세우며 손가락으로 불이 살짝 켜 있는 4층 건물의 창문 하나를 가리키더라고요. "저기 제 친구가 작업실을 하고 있어요." 아마 제 후배일 거라고 선배도 아실 거라고 말하면서요. 깜짝 놀랐어요. 멸종했다고 혹은 어디서 술 퍼 마시며 시대를 한탄하고 있을 거라고만 생각했던 젊은 영혼이 충무로에 있다는 것이 믿어지지 않아서지요. 또, 아 내가 혼자만의 생각은 아니었구나, 젊은

친구들도 같은 생각을 하고 있구나, 불현듯 반갑다는 느낌까지 받았습니다. 그럼, 찾아가 봐야 하지 않습니다. 도기다시(とぎだし) 바닥으로 깔린 계단을 올랐습니다. '오밤중 불 켜진 작업실'은 예나 지금이나 같더라고요. 결국 새벽까지 달렸습니다.

　　이 책을 즐거운 생각에 쓰긴 했지만, 외롭다는 생각이 없지는 않았습니다. 저 또한 보장받은 미래가 없기에 걱정이 없다고 당당하게 말할 수는 없습니다. 이젠 뿌듯합니다. 세상이 여러분을 속일지라도 슬퍼하거나 노여워하지 말고 충무로에 나오세요. 여러분과 같은 영혼들이 청춘의 답을 찾아 에너지를 뿜어내는 현장을 발견할 수 있을 거니까요.